궁궐 장식

조선왕조의 이상과 위엄을 상징하다

궁궐 장식, 조선왕조의 이상과 위엄을 상징하다

허균 지음

2011년 6월 13일 초판 1쇄 발행
2020년 11월 11일 초판 3쇄 발행

펴낸이 한철희 ┃ 펴낸곳 돌베개 ┃ 등록 1979년 8월 25일 제406-2003-000018호
주소 (10881) 경기도 파주시 회동길 77-20 (문발동)
전화 (031) 955-5020 ┃ 팩스 (031) 955-5050
홈페이지 www.dolbegae.co.kr ┃ 전자우편 book@dolbegae.co.kr
블로그 imdol79.blog.me ┃ 트위터 @Dolbegae79

책임편집 김진구·이현화
표지디자인 민진기 ┃ 본문디자인 이은정·박정영
마케팅 심찬식·고운성·조원형 ┃ 제작·관리 윤국중·이수민 ┃ 인쇄·제본 상지사 P&B

ⓒ 허균, 2011

ISBN 978-89-7199-430-6 03600

이 도서의 국립중앙도서관 출판시도서목록(CIP)은 e-CIP 홈페이지
(http://www.nl.go.kr/cip.php)에서 이용하실 수 있습니다.(CIP제어번호: CIP2011002263)

궁궐 장식

조선왕조의 이상과 위엄을 상징하다

허균 지음

돌베개

궁궐 장식의 상징세계 속으로

궁궐은 전체가 하나의 거대한 유교적 상징세계다. 이 매력적이고 환상적인 세계 속에서 여러 가지 유·무형의 상징들이 저마다의 의미를 드러내고 있다.

상징은 항상 기호보다 겉으로 보이는 것 이상의 많은 의미를 표현한다. 예컨대 정전 천장 중앙에 장식된 용과 봉황은 단순한 동물 장식이라기보다는 제왕의 권위라든가, 하늘이 내린 상서의 징표로서 존재한다. 그런가 하면 상징형으로서의 황색은 색채의 차원을 넘어, 사물이나 방위의 중심으로서의 의미를 가진다. 수(數)의 경우도 마찬가지여서, 건축물에 적용된 '3'이라는 수는 단순한 수치가 아니라 천·인·지(天人地)로 파악된 우주의 상(象)이다.

같은 농담을 해도 젊은이들은 우스워 죽겠는데 노인들은 재미없어 한다면, 이는 세대 간의 인식 체계가 다르기 때문이다. 마찬가지로 상징에 대한 공통된 이해는 인식과 체험을 공유하는 바탕 위에서만 가능하다. 그러나 불행히도 우리들은 궁궐을 짓고 그 속에서 살다 간 임금을 비롯한 옛사람들과 인식과 경험을 공유할 기회를

갖지 못했다. 그래서 그들이 의미심장하게 생각했던 상징물도 그저 단순한 장식이나 문양 정도로 봐 넘기기 일쑤였다.

다행히 조상들은 궁궐과 관련된 적지 않은 기록을 남겨 자신들이 무슨 생각을 하며 어떻게 살았는지 알 수 있는 길을 터주었다. 하지만 그 내용을 우리가 충분히 이해하였다 해도 옛사람들이 특정 상징물에 부여한 의미를 정확히 짚어낸다는 것은 그리 쉬운 일이 아니다. 왜냐하면 상징은 수학이나 과학에서처럼 어떤 공식 같은 것을 대입해서 찾아질 수 있는 성질이 아니기 때문이다.

그렇다고 해서 상징물의 의미 내용을 읽어내는 일이 불가능하다고 단정 지을 필요는 없다. 넓게는 선조들의 정신세계와 욕망의 내면을 살피고, 좁게는 제작 동기나 목적 등을 파악한 후 직관과 상상력을 동원하면 어느 정도 상징의 진실에 육박할 수가 있는 것이다. 지식이 알고 있는 사실이나 내용을 말하는 것이라면, 안목은 이를 종합·분석·해석하는 능력이다. 궁궐 상징물에 대한 참된 이해는 이러한 안목을 필요로 한다.

필자는 과거 수십 년간 한국의 회화·건축·공예·불교미술 등 여러 분야에 걸쳐 상징적 요소들을 찾아내고 그 의미를 해석하여 한국인의 사고체계와 미의식을 살피는 일에 힘써왔다. 그러한 연구의 성과를 『사찰 장식, 그 빛나는 상징의 세계』, 『십이지의 문화사』를 비롯하여 『전통미술의 소재와 상징』, 『뜻으로 풀어 본 우리의 옛 그림』, 『한국의 정원, 선비가 거닐던 세계』, 『한국의 누와 정』 등의 책으로 펴낸 바 있다. 이번에 출간하는 이 책의 내용 역시 그 연장선상에서 연구·집필되었다.

서구사회에서조차 동아시아 유교문화의 가치를 새롭게 인식하

고 있는 이때, 유교문화의 정수인 궁궐 장식의 상징세계를 살피고 이에 공감하는 일은 의미가 매우 크다고 생각한다. 우리 문화를 사랑하는 사람들이 궁궐의 상징물을 통해 유교의 정치문화를 바로 이해하고 문화재를 보는 안목을 높이는 데 이 책이 조금이라도 도움이 되길 바란다. 끝으로 책 내용 중 주련 시구의 해석은 『궁궐 주련의 이해』(문화재청, 2007)에 크게 의존했음을 밝히면서, 책을 만드는 데 수고를 아끼지 않으신 돌베개 편집부와 기꺼이 출간해주신 한철희 사장님께 깊은 감사의 말씀을 드린다.

2011년 5월
경기도 광주 수광재守廣齋에서
방산자方山子 허균許鈞

차례

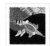
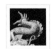

1

유교정치의 이상과
상서의 징표

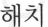

해치

법과 정의의 화신

광화문 좌우의 높은 대 위에 앉아 전방을 응시하는 해치(獬豸)의 늠름한 자태는 예나 지금이나 다름이 없다. 만약 이곳에 해치상이 없었다면 광화문의 위용은 물론 경복궁 전체의 권위가 반감되었을지도 모른다. 궁궐 내에서 볼 수 있는 동물상들은 주로 상서와 길상 또는 벽사의 기능을 가지고 있지만, 광화문 해치처럼 궁궐 밖에 있는 해치상은 그런 것들과는 차원이 다르다. 해치의 권위 있는 자태 뒤에는 법과 정의에 따라 광명정대한 정치를 실현하고자 했던 조선왕조의 정치철학과 요순의 정치를 이 땅에 펼치려 했던 조선 임금의 원대한 이상이 숨어 있다.

뿔 없는 광화문 해치

2008년 5월, 서울특별시의 상징동물 선정을 위한 자문회의에서 학자들 간에 광화문 해치상의 정체와 성격을 둘러싸고 논란이 있었

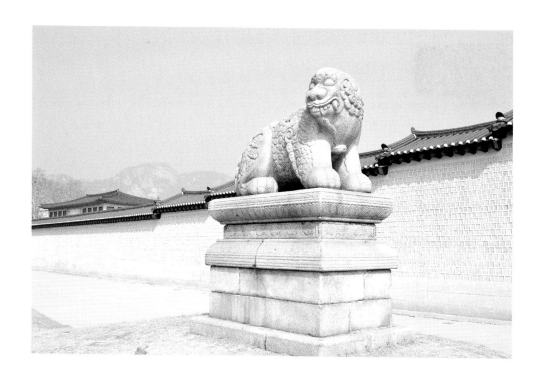

경복궁 광화문 해치상
2010년 광화문 복원과 함께 재차 지금의 자리로 옮겨졌으나, 원래는 광화문 70~80m 전방에 있었다.

다. 해치가 시비곡직을 판결할 때 거짓을 말하는 사람을 외뿔로 응징하는 짐승임을 감안할 때 광화문 양쪽의 동물상은 뿔이 없으므로 해치가 아니라고 주장한 사람이 있었는가 하면, 해치상은 맞지만 수문장으로 그 성격이 바뀌면서 뿔이 없어진 것이라는 희한한 주장을 하는 사람도 있었다. 한편 송사와 관련 있는 신수(神獸)라면 사법부 건물 앞에 있어야 하는데, 궁궐 정문 앞에 있다는 점이 의심스럽다는 사람도 있었다. 논자들이 주장하는 근거는 오직 뿔의 유무와 해치상이 놓인 장소에 집중돼 있었다.

그렇다면 우선 광화문 해치상의 외형부터 자세히 살펴보기로 하자. 몸은 동전 모양의 비늘로 덮여 있고, 부리부리한 눈에 주먹코가

유교정치의 이상과 상서의 징표

순종 유릉의 신도 양쪽에 서
있는 해치상
정수리에 외뿔이 솟아 있
다. 경기도 남양주시 금
곡동.

돋보이며, 입술 사이로 앞니와 송곳니가 드러나 있으며, 다리에는
화염각(火焰脚, 불꽃 모양의 갈기)과 나선형의 갈기가 선명하고, 꼬
리는 엉덩이를 거쳐 등에 올라붙어 있다. 정수리는 약간 불룩할 뿐
이고 문제의 외뿔은 나타나 있지 않다.

한편 의심의 여지가 없는 해치상이 남양주 유릉(裕陵)에 있다. 신
도(神道) 양쪽에 도열한 동물상들 중에 포함되어 있는데, 정수리에
솟아난 외뿔이 인상적이다. 그런데 바로 이 해치상 제작을 위한 겨
냥도임이 분명한 『순종효황제산릉주감의궤』(純宗孝皇帝山陵主監儀
軌, 1926년)에 수록된 해치 그림에는 정수리에 뿔다운 뿔이 묘사되
어 있지 않다. 여기서 우리가 기억해야 할 점은 당시의 화원이 해치

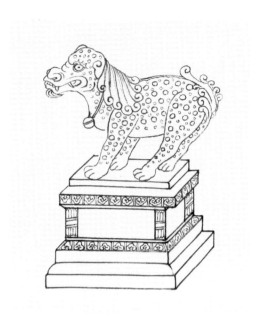

『순종효황제산릉주감의궤』에 수록된 해치상
유릉의 해치상 제작을 위해 그려진 의궤 속 해치 그림에는 뿔이 없다. 한국학중앙연구원 장서각 소장.

상을 그렸다는 사실이다. 광화문 해치상도 정수리에 뿔이 표현돼 있지 않지만, 경복궁 중건 당시 석공 이세욱이 이 상을 조각한 것이 분명한 사실이고, 또 모든 사람들이 해치상으로 알고 있었으므로 누가 뭐라 해도 해치상인 것이다. 이는 동구 밖의 석상을 마을 사람들이 오랫동안 미륵불로 알고 경배해왔을 경우 도상적 특징이야 어떻든 그것이 미륵불로 인정돼야 하는 것과 같은 이치이다.

『승정원일기』(承政院日記)를 보면 경복궁 중건 후 2년째 되던 1870년(고종 7) 어느 날, 고종은 광화문 앞에서 아무나 말을 타고 다니는 일이 없도록 사헌부에 규찰을 명하면서 전교를 내렸다.

"대궐 문에 해치를 세워 한계를 정하니, 이것이 곧 상위(象魏, 서울 성문[城門]. 상[象]은 법상[法象], 위[魏]는 '높다'는 뜻으로, 옛적에 법률을 성문에 높게 달았던 데서 나온 말임)이다. 조정 신하들은 그 안에서는 말을 탈 수가 없는데, 이것은 노마(路馬, 임금의 수레를 끄는 말 또는 임금이 타는 말)에 공경을 표하는 뜻에서이다."

이 내용에서 우리는 광화문 해치에 관한 중요한 정보를 얻을 수 있다. 첫째 고종이 불렀던 대로 광화문 석수의 이름이 해치이고, 둘째 '상위'는 엄정한 법률제도를 뜻하는 말이므로 해치가 법과 연관이 있는 동물이고, 셋째 해치상과 광화문 사이 지역이 임금의 수레

만 들어갈 수 있는 성역으로 설정돼 있다는 사실이다.

끝으로 근대의 월간잡지 『별건곤』에 실려 있는 광화문 해치에 관한 내용을 하나 더 소개한다.

"광화문이란 세 글자의 문액은 정학교의 필이요, 상량문은 이유원이 찬하고 신석희가 썼으며, 문전의 쌍해치(雙獬豸, 치〔豸〕는 신양이요, 음은 해치이니 속칭 해타이다)는 근세 미술대가 이세욱(혹은 태욱〔泰旭〕)의 작이다."(민병한, 「경성 팔대문과 오대궁문의 유래」, 『별건곤』 제23호, 1929년 9월)

위와 같은 기록들이 증명해주고 있으므로 이제 광화문 석수가 해치냐 아니냐를 놓고 왈가왈부하는 일은 의미가 없다.

해치의 정체

해치는 해치(解廌), 신양(神羊), 식죄(識罪), 해타(獬駝) 등 여러 다른 이름을 가지고 있다. 중국 고전이나 사전류에서 해치에 대해 언급하고 있지만 외형적 특징을 상세히 설명한 경우는 드물다. 『사원』(辭源)에서는 양 아니면 사슴일 가능성이 있다는 정도로 설명하고 있으며, 권위 있는 사전으로 알려진 『사해』(辭海)에서도 그냥 신수라고만 말하는 수준에 머물러 있다. 『사기집해』(史記集解)나 『후한서』(後漢書) 등에서는 다 같이 사슴의 일종으로 설명하고 있고, 『설문해자』(說文解字)에서는 소를 닮았다고 말하고 있으며, 왕충(王充)의 『논형』(論衡)에서는 뿔이 하나 달린 일각수라고 적고 있다.

최근 중국 고고학자와 서예가들이 연구한 결과에 따르면, 해치 형

상은 진나라 이전부터 봉니(封泥)*, 화상석(畫像石)**, 인장(印章)*** 등에 자주 나타났으며, 그 기본 형태는 양과 비슷하다고 했다. 산서성(山西省) 혼원현(渾源縣)의 이욕촌(李峪村)에서 출토된 전국시대 청동기 파편에서 해치 형상이 확인되었는데, 그 모양은 짧은 꼬리를 하고 양의 발굽에 뿔 하나를 달고 있었다. 우리나라에서는 유릉 해치상과 같이 정수리에 뿔이 나 있는 것과 광화문 해치상처럼 뿔이 없는 것 두 종류가 발견되고 있다.

* **봉니** 문서 같은 것을 끈으로 묶어서 봉할 때 사용하던 아교질의 진흙 덩어리. 지금의 봉랍과 같은 것이다. 봉니에 조각된 여러 가지 자획은 중요한 역사 자료가 되고 있다.

** **화상석** 장식으로 신선·새·짐승 따위를 새긴 돌. 중국 후한(後漢) 때 성행하였으며, 궁전·사당·묘지 등의 벽면에 많이 나타나고 있다.

*** **인장** 일정한 표적으로 삼기 위하여 개인·단체·관직 따위의 이름을 나무·뼈·뿔·수정·돌·금 따위에 새겨 문서에 찍도록 만든 물건이다.

법과 정의의 화신, 해치

해치가 법과 관련이 있다는 점은 '法'(법)의 고자인 '灋'(법)에서 스스로 드러난다. 글자 속의 '廌'(치)가 곧 해치다. 말하자면 '灋'은 '廌'와 '法' 두 글자를 합쳐 만든 글자인 것이다. 그리고 'ᵢ'(수)는 수면이 평평하듯이 법이 만인에게 평등하다는 뜻을 나타낸다.

각종 고전을 통해 본 해치의 성격에 관한 공통된 내용은 법과 정의를 수호하는 신수라는 점이다. 해치는 정확한 판단력과 예지력을 가지고 있어 언행만 봐도 그 사람의 성품과 됨됨이를 알아차리며, 사람들 상호 간에 분규나 충돌이 있을 때 능히 시비곡직을 가려 이치에 어긋난 행동을 한 자를 뿔로 받는다고 한다. 더군다나 극악한 죄를 지은 사람은 뿔로 받아 죽이고 먹어버리기까지 한다는 이야기가 전한다.

해치와 함께 항상 거론되는 인물이 고요(皐陶)다. 그는 순임금을 도와 나라 안팎의 오랑캐를 물리쳐 백성을 편케 하고, 법을 엄격히

'法'의 옛 글자
여기서 '廌'가 곧 해치의 다른 이름이다.

적용하여 풍기를 바로잡은 인물로 후세 법관들의 귀감이 되었다. 그는 죄의 유무와 경중을 가릴 때 해치의 능력을 빌려 현명한 판단을 내렸다고 한다. 그 뜻을 살려 조선 조정에서는 법관의 옷과 모자에 해치 문양을 수놓았다.

해치상을 궁문 앞에 세우는 제도는 중국 초나라 때부터 있었다. 그 뜻은 대소 관원들로 하여금 마음속의 먼지를 털어내고 스스로 경계하는 마음으로 법과 정의에 따라 매사를 처리하게끔 하는 데 있다. 광화문 해치상은 단순한 벽사상이 아니라 법과 정의의 상징으로 존재하고 있는 것이다. 관악산 화마로부터 궁궐을 보호하기 위해 해치상을 세웠다는 풍수 관련 속설은 믿을 만한 것이 못 된다.

봉황

하늘이 내린 상서

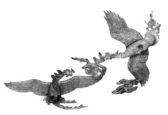

훌륭한 임금이 있어 지극한 덕으로 백성을 다스려 태평성대가 실현
되면 하늘은 왕의 지위와 정책을 인정하는 어떤 징조나 표상을 내
리는데, 이것이 상서(祥瑞)다. 여러 상서 중에서 최고 수준의 것이
봉황의 출현이다. 고대인들의 무한한 상상력이 창조해낸 봉황의 출
현이 지니는 상징적 의미는 학이나 사슴 등의 등장과는 차원이 다
르다. 봉황의 출현은 곧 성군의 탄생과 태평성대를 의미하기 때문
에, 봉황 장식이 용과 함께 궁궐 장엄의 최고 지위를 누리게 된 것
이다.

요순시대와 봉황

유교적 이상정치를 꿈꾸던 조선의 왕들이 귀감으로 삼은 인물은
요순(堯舜) 두 제왕이었고, 그들이 추구해 마지않았던 것은 요순의
정치를 이 땅에 펼치는 일이었다. 요순 두 임금이 기쁨을 한번 나타

유교정치의 이상과 상서의 징표

내면 그 화락함이 봄바람 같았고, 한번 낸 어진 마음은 우로(雨露)에 젖은 대지처럼 윤택했다. 백성들은 함포고복(含哺鼓腹)하며 태평성대를 누리면서도 그것이 임금의 덕인 줄 몰랐다. 봉황이 항상 궁궐 마당에서 노닐었고, 아름다운 소소(蕭韶, 순임금 때 음악 이름) 소리가 끊이질 않았다. 봉황이 요순의 궁궐에 나타난 것은 하늘이 내린 상서의 징표였고, 어진 마음과 큰 덕으로써 백성을 잘 다스린 성군에 대한 칭송의 표시였다.

조선시대에는 궁궐을 봉궐(鳳闕), 궐문을 봉문(鳳門), 왕가의 번영을 송축하는 음악을 봉황음(鳳凰吟), 태평성대의 구가를 송축하는 춤을 봉래의(鳳來儀)라고 불렀다. 궁궐과 관련된 것들을 봉황과 연결시킨 것은 봉황이 지닌 상징성과 관련이 깊다. 궁궐 도처에서 볼 수 있는 봉황 장식 또한 같은 상징적 의미를 지닌다.

환상의 새, 봉황

봉황은 수컷인 '봉'과 암컷인 '황'을 함께 이르는 말이다. 봉황은 용·거북·기린과 함께 사령(四靈)의 하나로 알려져 있고, 주조(朱鳥)·단조(丹鳥)·규화조(叫火鳥)·불사조(不死鳥) 등 여러 가지 별명을 가지고 있다. 머리는 큰 기러기, 부리는 닭, 턱은 제비, 목은 뱀, 몸은 거북이, 꼬리는 물고기를 닮았으며, 키는 6척가량이고, 몸과 날개에 오색이 빛난다. 또한 다섯 가지 문자의 상(像)을 지니고 있다고 하는데, 머리의 문은 덕(德), 날개의 문은 순(順), 등의 문은 의(義), 배의 문은 신(信), 가슴의 문은 인(仁)의 상이다. 울 때는 다섯 가지 묘

음을 내며, 죽어도 다시 강한 생명력을 얻어 환생한다고 한다.

봉황은 그 행동도 신비롭고 환상적이다. 동방의 군자의 나라에서 나와 사해(四海) 밖을 날아, 곤륜산을 지나 중류지주(中流砥柱, 황하 중류에 있는 기둥 모양의 돌. 위가 판판하여 숫돌 같으며 세찬 격류에도 꿈쩍하지 않으므로 난세에 의연히 절개를 지키는 선비를 비유하는 말로 쓰임)의 물을 마시고, 깃털도 가라앉는다는 약수(弱水)에 깃을 씻고, 저녁에 풍혈(風穴)에서 잔다. 좁쌀 따위는 먹지 않고 대나무 열매를 먹으며, 오동나무에 둥지를 틀고, 예천(醴泉)의 맑은 물을 마신다. 인간의 끝없는 상상력은 봉황을 이처럼 환상적이고 신비로운 새로 미화하였다.

봉황, 정전 답도에 출현하다

궁궐 정전(正殿)인 경복궁 근정전, 창덕궁 인정전, 창경궁 명정전 계단 중앙에 답도(踏道)가 마련돼 있다. 답도는 일명 단폐석(丹陛石)이라 불리는데, 단폐석은 원래 신령에게 존경심을 표시하는 뜻으로 설치하는 계단석을 말한다. 답도 역시 그와 같은 의미로 해석될 수 있는 시설물이다. 답도가 놓인 자리는 정전 정면의 중앙이다. 중앙은 모든 방위를 포괄하는 상징성을 지닌다. 바로 이런 곳에 한 쌍의 봉황이 새겨져 있다.

답도에 새겨진 봉황 문양은 요순의 태평성대를 상징하는 봉황을 조선 궁궐에 적용시킨 것으로, 지금 봉황이 이곳 궁궐에 출현해 있음을 상징한다. 또한 근정전(勤政殿), 인정전(仁政殿), 명정전(明政

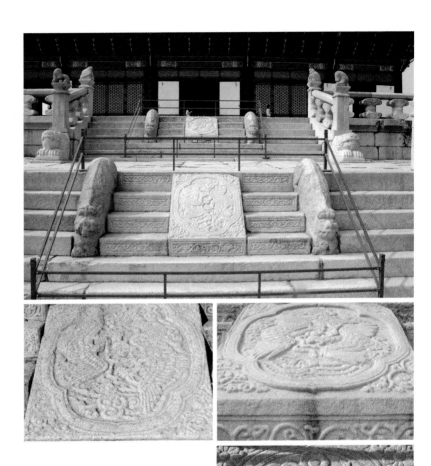

경복궁 근정전 정면 계단과 답도(맨 위)
답도는 일명 단폐석으로서, 신령에게 존경심을 표시하는 뜻으로 설치하는 계단석이다.

경복궁 근정전·창덕궁 인정전·창경궁 명정전 계단 답도의 봉황
태평성세를 상징하는 한편 왕의 덕성과 지위를 인정하는 하늘의 징표이다.

殿) 등 궁궐 정전의 이름이 표방하고 있듯이, 백성들을 위해 부지런히 정사를 돌보며〔勤政〕, 어진 마음으로 나라를 다스리고〔仁政〕, 진리의 본원을 궁구하여 밝은 정치를 실현하려〔明政〕 했던 조선 왕의 덕성과 지위를 인정하는 하늘의 징표이기도 하다.

하지만 세종은 봉황과 같은 상서가 출현한 것은 덕이 높은 임금이 있어 세상이 태평한 때문이지, 어쩌다 봉황이 나타났다고 해서 곧 태평성대인 것은 아니라는 취지의 말을 하기도 했다.(『조선왕조실록』세종 14년 3월 17일) 이 말에는 상서에만 만족하지 말고 항상 하늘을 공경하고 두려워하는 마음으로 민생을 살피는 일이 중요하다는 뜻이 담겨 있다. 현철한 조선 왕의 경천애민 정신을 읽을 수 있는 대목이다. 음양과 천기의 조화가 비록 상서의 징표라 해도, 왕은 그에 만족하지 않고 항상 천의에 따라 민생의 즐거움과 근심을 살펴야 한다는 뜻을 피력한 것이다.

정전 천장의 봉황 – 하늘이 내린 상서

정전 천장 중앙의 봉황은 궁궐 봉황 장식의 구심점이 된다. 정전은 왕이 공식적인 행사를 주재하는 곳이다. 이곳 천장에 봉황이 날고 있다는 것은 봉황의 상서가 왕과 함께하고 있음을 상징한다. 진리의 본원을 궁구하여 어질고 밝은 정치를 실현하려 했던 조선 임금의 덕성과 지위를 인정하는 하늘의 상서인 셈이다.

창경궁 명정전과 창덕궁 인정전 천장 중심에 봉황이 장식돼 있는데, 이는 경복궁이나 덕수궁의 정전에 용이 장식되었다는 점과

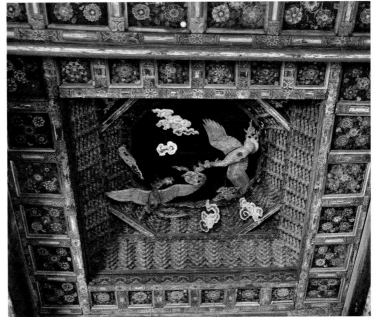

창경궁 명정전 천장의 봉황
상대를 바라보며 춤추는
한 쌍의 봉황을 표현하
였다.

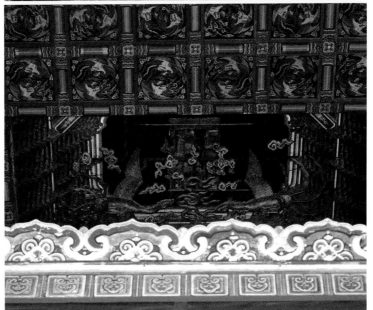

창덕궁 인정전 천장의 봉황
여의주와 오색구름의 표현
이 신령스럽고 장엄하다.

구별된다. 창경궁과 창덕궁의 정전에 봉황을 장식한 이유는 이곳들이 법궁(法宮)인 경복궁의 동궐이고, 봉황이 동방의 새라는 데서 찾을 수 있을 것이다. 옛사람들의 관념 속에 살아 있던 봉황은 동방의 새였다. 그런 관념의 뿌리는 "봉황이 운다 저 높은 산등에서. 오동이 자란다 저 산 동쪽에서"(鳳凰鳴矣 于彼高岡 梧桐生矣 于彼朝陽)라고 한 『시경』(詩經) 「대아」(大雅) '권아'(卷阿) 편의 내용에서 기원한다. 여기서 봉명조양(鳳鳴朝陽)이라는 관용어구가 생겨났는데, 이는 봉황이 동방의 새라는 점을 나타내고 있다.

명정전 천장의 봉황은 쌍을 이루어 오색구름 사이를 춤추며 날고 있다. 기하학적 대칭을 이루고 있는 일반적인 봉황 문양과 달리 구도가 자유롭고 동적이다. 특히 상대를 바라보며 춤추는 봉황의 유연한 자태는 환상 그 자체이다. 봉황의 춤은 특별한 상징적 의미를 지니고 있는데, 이는 곧 환희와 생명력의 표현이다. '용이 날고 봉황이 춤춘다'는 뜻의 용비봉무(龍飛鳳舞)나 '나는 용, 춤추는 봉황'이라는 비룡무봉(飛龍舞鳳)의 '무'(舞)가 봉황의 그러한 의미를 나타내는 말이다.

인정전 우물천장*에는 격간(格間)마다 한 쌍의 봉황이 그려져 있다. 그야말로 천장이 온통 봉황 일색이다. 천장의 중앙을 약간 밀고 올라간 부당가(浮唐家, 보개[寶蓋])** 속에는 황금빛 날개를 가진 봉황 한 쌍이 날고 있다. 화려한 꼬리 깃털은 문채와 위의를 드러내고, 펄럭이는 날개는 상서로운 기운을 뿜어낸다. 여명의 어둠 속에서 오색구름과 함께 날고 있는 봉황의 모습이 실로 기묘하고 신비롭다.

*우물천장 반자 틀을 '井'자 모양으로 짜고 그 사이에 널을 끼워 만든 천장. 격자(格子)천장이라고도 한다.

**부당가 궁전, 불전 등의 천장에서 중앙부를 높게 하여 보개를 설치한 것을 말한다. 보개천장이라고도 한다.

유교정치의 이상과 상서의 징표

서초

궁궐 계단에 새겨진 상서로운 풀

* 월대 정전 앞쪽에 일정한 높이로 확장된 평평한 대를 말한다. 지붕이 없어 달을 구경하기 좋은 곳이라 하여 월대라고 불렀다.

** 챌판 층계의 수직면.

정전 월대(月臺)*의 어칸 계단을 눈여겨본 사람이라면 각 층계 챌판** 마다 넝쿨 문양이 새겨진 모습을 보았을 것이다. 봉황이 새겨진 답도 주변을 에워싸고 있는 이 문양은 단순히 계단을 꾸미기 위한 장식물만은 아니다. 답도의 봉황이 최고의 상서와 요순의 태평성대를 상징하고 있듯이, 이 흥미로운 식물 문양도 그에 못지않은 특별한 상징성을 지니고 있다.

요임금 궁궐의 상서로운 풀

*** 『죽서기년』 전국시대 위(魏)나라 사관이 쓴 것으로 전한다. 갑골문, 청동기 명문 등이 기록되어 있어 사료적 가치가 크다.

『죽서기년』(竹書紀年)*** 등의 고전을 상고해보면, 요임금 시절 궁궐 계단에 명협(蓂莢)이라는 풀이 자랐다. 명협은 초하룻날부터 매일 한 잎씩 생겨나고 16일째 되는 날부터 다시 매일 한 잎씩 져서 그믐에 이르러서는 모두 떨어졌다. 후세 사람들은 이것을 역초(歷草)라 불렀고, '요임금의 상서'라고 칭송했다. 그래서 '명협이 시든

다'는 말은 곧 태평성대가 끝난다는 의미가 되었다. 우리나라에서
도 명협을 송축의 뜻으로 사용했는데, 그 용례가 "초화는 한나라 궁
전에 밝고 명협은 요임금 조정에 아름다운데, 붉은 섬돌 아래선 신
하들이 절 올리고 채색 의장가에선 만세를 부르누나"(椒花明漢殿 蓂
莢媚堯天 虎拜彤墀下 嵩呼彩仗邊,『점필재집』)라고 한 김종직이 왕에게
올린 시에서 찾아진다.

　　명폐(蓂陛)라는 말은 '명협이 자라는 섬돌'의 뜻이다. 명폐는 더
나아가 천자가 사는 궁궐의 계단 또는 궁궐 전체를 뜻하는 말로도
사용되었다. "명폐에서 은혜를 나누어 청궁의 지위를 바로 한다"
(蓂陛疏恩 爰正靑宮之位,『동문선』「기황후수책하태자전」)라는 글에 그
용례가 보인다.

정전 계단의 서초 장식

　　명협이 요임금 시대 궁궐 계단에 나타나 자랐고, 명폐가 천자가
사는 궁궐의 계단 또는 궁궐을 상징하는 말로 쓰였으므로, 일단 명
협이 궁궐 계단과 깊은 관련이 있는 풀이는 의심할 여지가 없다. 그
렇다고 해도 지금 각 궁궐 계단 어칸에 새겨진 상서로운 풀 문양〔瑞
草紋〕이 명협인가 아닌가 하는 문제는 단언하기 어렵다. 일단 그 모
양이 일반적인 당초와 다르고, 다른 계단에서는 이와 같은 식물 문
양을 찾아볼 수 없으며, 막중한 상징성을 지닌 월대 정면 계단 어칸
에 집중 시문되어 있다는 점 등을 감안해볼 때 명협일 가능성은 매
우 크다.

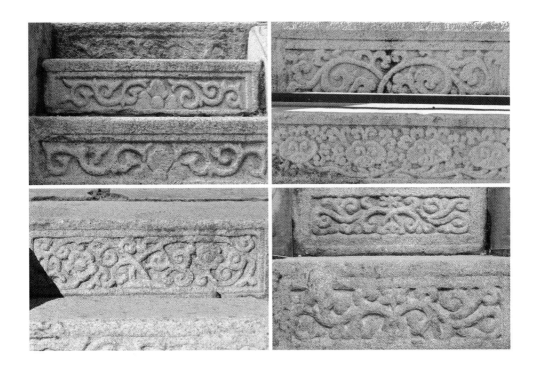

궁궐 정전 계단의 서초 문양
위 왼쪽부터 경복궁 근정
전 상월대, 창경궁 명정
전, 아래 왼쪽부터 창덕
궁 인정전, 경희궁 숭정
전 어칸 계단. 서초 문양
도 상서와 태평성대를
희구하는 마음과 연관되
어 있다.

*권초문 'S'자 모양의 파상
형 이방연속 문양. 끝이 오그
라들어 있어 권초문이라는 이
름으로 불린다. 인동, 연꽃, 모
란 등을 소재로 한 경우가 많
다. 당초문이라고도 하는데,
당나라 때 유행한 권초 문양이
라는 뜻이다.

각 궁궐별로 살펴보면, 우선 근정전 월대 계단의 문양은 꽃과 넝
쿨로 구성돼 있다. 하월대의 서초(瑞草) 문양은 네 장의 꽃잎을 가
진 꽃을 중심으로 하여 양쪽에 넝쿨을 대칭적으로 배치한 형태이
다. 상월대의 문양은 하월대와는 달리 세 장의 꽃잎으로 되어 있다.
언뜻 보면 보통의 권초문(卷草紋)*처럼 보이기도 하지만, 자세히 보
면 좌우대칭을 기본으로 한 단독 문양 형태인 점을 알 수 있다. 따
라서 챌판의 식물 문양은 이방연속(二方連續)을 특징으로 하는 권초
문이 아님은 확실하다고 볼 수 있다.

한편 명정전 계단의 서초 문양은 근정전 계단보다 복잡한 느낌
을 준다. 넝쿨 모양을 기본 패턴으로 하여 좌우대칭으로 되어 있다.

넝쿨만으로 이루어진 문양과 꽃이 포함된 문양 두 종류가 있는데, 둘 다 화려하고 복잡한 조형적 특성을 보여준다. 창덕궁 인정전 계단에도 서초 장식을 볼 수 있으며, 이 또한 좌우대칭을 기본으로 하고 있다. 경희궁 숭정전 답도에서도 서초 문양을 볼 수 있다. 권초문 패턴이지만 이방연속이 아닌 좌우대칭형 단독 문양 형태다.

경복궁을 중건한 고종은 재위 14년(1877) 새해 첫날 종묘에 삼가 고한 뒤 조하(朝賀)를 받고 대궐 뜰에서 익종과 대왕대비에게 존호를 올렸다. 아름다운 음악소리가 궁궐에 퍼지니 신령이 위에 계신 듯하였다. 이때 고종이 말씀을 올렸다. "푸른 명협 같은 상서로운 모습으로 오래 사시니, 해마다 올해와 같으시기를 바라나이다."

왕의 위엄과 권위

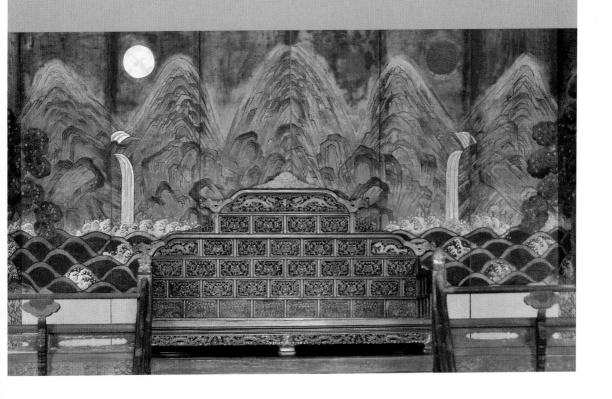

당가

궁궐의 중심, 최고의 권위

궁궐에서 위상이 가장 높은 전각이 정전이고, 정전 안에서 가장 격이 높은 곳은 북쪽에서 남향하여 앉는 자리다. 바로 이곳에 당가(唐家)가 설치되어 있다. 궁궐 안에서 당가보다 높고 권위적인 공간은 없다. 모든 궁궐 장식은 당가의 어좌에 앉은 임금의 권위와 성덕을 우러르고 칭송하는 데 집중되어 있고, 당가를 중심으로 분화·확산된다.

궁궐 장엄의 절정

*닫집 당가의 우리말. 궁궐, 사찰 등의 어좌와 불단 위에 씌운 지붕 또는 집 모형을 말한다.

당가를 불교 법당의 닫집'처럼 생각하여 천장 장식의 일부로 보기도 하지만, 지붕과 하부구조 전체를 통틀어 당가로 보는 것이 일반적이다. 하늘에 뜬 당가, 즉 천장의 일부를 밀어 올려 포를 짜고 중심에 용이나 봉황을 달아 놓은 보개 형식의 부당가와 구별하기 위해 특별히 좌탑당가(坐榻唐家)라고 하기도 한다. 여기서 좌탑이란

당가에서 어좌가 배치되는 단을 말한다.

현재 각 궁궐에 남아 있는 당가를 보면, 사방에 층계가 설치돼 있으며(창경궁 제외), 청판(좌탑) 위에 임금이 직접 앉는 어좌, 어좌를 등 뒤에서 받치는 등널, 그 뒤쪽을 감싸듯 펼친 곡병(曲屛), 그리고 해와 달과 다섯 산봉우리를 그린 일월오봉병 등이 배치되어 있다. 당가 지붕은 운궁(雲宮)˙과 머름˙˙, 풍련(風蓮)˙˙˙, 허주(虛柱)˙˙˙˙ 등으로 짜여 있는데, 아름답고 화려한 장식 문양은 주로 운궁과 풍련에 집중돼 있다.

조선 후기 유도원(柳道源)의 『퇴계선생문집고증』에 당가에 관한 다음과 같은 내용이 보인다. 이를 통해 당시의 당가 모습을 더듬어 볼 수 있다.

"당가는 어탑 위에 설치하는 것으로, 백목판(栢木板)으로 만든다. 연꽃봉오리와 모란꽃을 조각하고 휘장을 달며 처마를 만들고 네 모퉁이에 기둥을 세우며, 반자를 설치하고 쌍금봉(雙金鳳)을 새기고 동·서·북쪽 삼면에 그림을 그린다. 오봉산을 그리되 북면에 오봉을 그리고 좌우에 여록(餘綠)˙˙˙˙˙ 을 그린다."

당가는 정전을 완공한 후에 들여놓는 독립된 구조물이 아니라 본 건물과 동시에 지어지는 실내 건축물이기 때문에 틀이나 제도 면에서 정전과 상호 유기적 관계를 가질 수밖에 없다. 또한 정전의 규모는 월대의 크기에, 월대의 크기는 전정(殿庭)의 면적과 범위에 영향을 미치게 된다. 이런 유기적 공간체계 속에서 당가는 궁궐 중심으로서의 의미와 함께, 밖으로 나가는 정교(政敎)의 근원이자 궐내로 들어오는 복명(復命)의 구심점으로서의 상징성을 얻게 된다.

˙운궁 가장자리에 풀잎 문양이나 파련 문양 등을 도드라지게 파내거나 뚫어 새겨 놓은 당가 지붕의 부재 중 하나.

˙˙머름 창 밑의 하인방과 창틀(창지방) 사이에 머름동자(세로로 끼운 작은 기둥)를 세우고 널로 막아 댄 부분.

˙˙˙ 풍련 권초문을 투각하여 닫집의 기둥 상부와 창방 하부에 붙여 놓은 장식판.

˙˙˙˙ 허주 달아 내린 기둥.

˙˙˙˙˙ 여록 풍수지리상의 산.

왕의 위엄과 권위

최고의 품격을 자랑하는 덕수궁 중화전 당가

정전 당가 중에서 가장 아름답고 높은 품격을 자랑하고 있는 것이 중화전 당가다. 어좌단은 상중하 3단 높이로 구성돼 있는데, 하단에는 파도, 권초(당초), 연화문 등이 시문되어 있으며, 중단에는 격간마다 파련화(꽃잎이 버선코처럼 말려들어 있는 모양의 연꽃)가 얕게 부조되어 있다. 상단에는 구름 문양이 이방연속으로 베풀어져 있고, 그 위쪽의 청판 네 변에는 연잎 장식의 계자난간*이 둘러져 있다.

사방에 설치된 계단의 문로주(門路柱)**에는 신비롭고 매력적인 조각상이 있다. 그중에는 연꽃봉오리를 조각한 것도 있고 신수를 조각한 것도 있는데, 신수는 파도 위에 올라앉은 것과 연꽃 위에 올라앉은 것 두 종류가 있다.

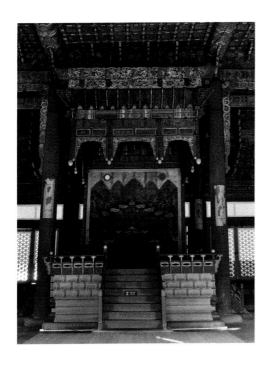

덕수궁 중화전 당가
청판 위에 어좌를 등 뒤에서 받치는 등널, 그 뒤쪽을 감싸는 곡병, 해와 달과 다섯 산봉우리를 그린 일월오봉병이 배치되어 있다.

파도 위에 앉은 것은 온몸이 비늘로 덮인 네발 달린 짐승 모양이다. 머리 양쪽에 풍성한 갈기가 있고, 정수리에 뿔 하나가 나 있는 점으로 봐서 해치가 아니면 천록(天祿)일 가능성이 크다. 연꽃 위에 앉은 것은 머리에 연주(聯珠) 장식이 있고, 몸은 물방울 무늬로 덮여 있으며, 턱 밑에 수염이 나 있다. 목 아래쪽에 방울이 달린 점으로 봐서 벽사 기능을 가진 당사자(唐獅子)가 아니면 사자개일 것으로 추측된다.

한 가지 흥미로운 점은 계단 측면을

덕수궁 중화전 당가 전면 계
단 측면에 있는 고색판의 연
화수조도
삼각형 판자에 연꽃, 연
잎, 갈대, 새 등을 민화풍
으로 그렸다.

가린 삼각형 판자(『중화전영건도감의궤』에는 연화수조고색판〔蓮花
水鳥古索板〕으로 표기되어 있다)에 새겨진 연꽃과 새 그림이다. 풍
성한 연꽃과 연잎, 갈대, 연밥을 쪼는 새 등이 그려져 있는데, 소
재와 표현기법이 민화를 빼닮았다. 이곳에 민화풍의 그림이 그려
질 수 있었던 배경은 무엇이었을까?

　민화의 경우 연꽃은 일로연과(一路連科, 한 길로 과거에 급제함),
또는 연생귀자(連生貴子, 연이어 아들을 얻음) 등의 세속적 의미와
연관되어 있다. 반면에 유교의 입장에서 보는 연꽃은 신거고위(身居
高位, 높은 자리에 올라 있음), 일품청렴(一品淸廉, 성품과 행실이 높
고 맑으며 탐욕이 없음), 염결봉공(廉潔奉公, 청렴결백하게 공공을 위
해 봉사함)의 상징이자 군자를 의미한다. 뇌물을 받지 않는 것이 염
(廉)이고, 오점이 없는 것이 결(潔)이다. 이것은 군주가 나라를 다스

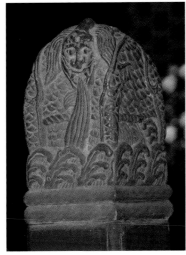

덕수궁 중화전 당가 전면 계단 문로주의 동물상과 후면 계단 문로주의 연봉
파도 위에 앉은 동물상은 온몸이 비늘로 덮인 네발 달린 짐승으로, 정수리에 나 있는 뿔로 보아서 해치 아니면 천록으로 여겨진다.

릴 때 갖추어야 할 중요한 덕목이다. 어좌단 층계에 연꽃을 장식해 놓은 것을 이질적인 것으로만 볼 수 없는 이유가 여기에 있다.

간결한 형식의 창경궁 명정전 당가

명정전은 1484년(성종 15)에 창건되었지만 현존하는 건물들은 임진왜란 후 1616년(광해군 8)에 중건되었다. 창덕궁 인정전이 1804년(순조 4), 경복궁 근정전이 1867년(고종 4), 덕수궁 중화전이 1906년(고종 43)에 다시 지어진 건물이니까, 창경궁 명정전이 현존 정전 건물 중에서 가장 오래된 셈이다

명정전은 다른 궁궐 정전과 달리 동향하고 있다. 물론 당가도 동향하고 있는데, 이곳에 어좌·일월오봉병 등이 설치되어 있다. 지

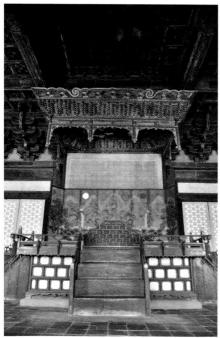

창경궁 명정전 당가
다른 궁궐에 비해 간략하고 소박한 편이다. 지붕을 지탱하는 기둥이 없는 모습이 사찰 불단 위의 닫집을 연상시킨다.

창경궁 명정전 당가 전면 계단 문로주의 연봉
전면 계단에 연봉이 장식된 것은 이곳뿐이다.

* 미부연화 아직 피지 않은 봉오리 상태의 연꽃. 불교에서는 본성의 상징으로 여기지만, 유교에서는 군자의 상징형으로 간주한다.

금 곡병은 없으나 원래는 설치되었을 것으로 추측된다. 정면인 동쪽 그리고 북쪽과 서쪽에 계단이 마련되어 있는데, 사방에 계단이 있는 궁궐과 다른 경우다. 계단 옆면에 뭉게뭉게 피어오르는 구름이 선각돼 있고, 어좌 전면 밑창에는 두 마리씩 짝을 이룬 용 네 마리가 묘사돼 있다. 당가 장식은 전반적으로 다른 궁궐에 비해 소박한 느낌이며, 형식은 간결하고 내용은 소략하다. 창경궁이 이궁(離宮)으로 지어진 때문으로 생각된다.

명정전 당가 장식 중 매력적인 것은 문로주 위에 장식된 연봉이다. 따로 조각해 얹지 않고 기둥 윗부분을 직접 조각해 만들었다. 소박 단정한 분위기가 궁정 취향과는 다소 거리가 있는 듯하다. 연꽃봉오리는 불교에서 미부연화(未敷蓮花)라 해서 깨달음을 얻기 전의 상태를 상징하지만, 유교석 관점에서 보는 연꽃은 군자의 상징형으로 간주된다. 그러니 유교정치의 이상을 실현하려는 왕이 임하는 당가에 연꽃봉오리 장식을 했다고 해서 어색한 일은 아니다.

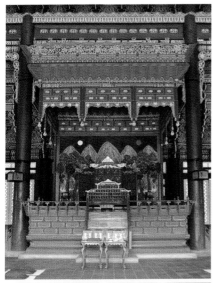

모든 시설이 완비된 경복궁 근정전 당가

근정전 당가의 기본구조는 덕수궁 중화전 당가와 대동소이하다. 네 개의 계단을 갖추고 있으며, 삼단으로 구획된 좌탑(어좌단) 측면의 각 격간마다 화려한 파련화가 안상(眼象) 속에 부조돼 있다. 당가 동쪽 계단 문로주의 법수에는 동물 형상이 장식되어 있는데, 정확한 이름은 알 수 없으나 길상과 벽사의 능력을 가진 동물로 여겨진다. 단상에는 등널과 곡병이 둘러져 있고, 그 뒤에 일월오봉병이 설치돼 있다. 그 위쪽을 덮고 있는 지붕의 운궁, 머름, 풍련에 장식된 문양이 화려하다. 방승(方勝), 연환(連環) 등 장구·영원의 의미가 있는 길상 문양을 비롯하여 정(錠, 돈), 천의(天衣) 등이 호화롭다.

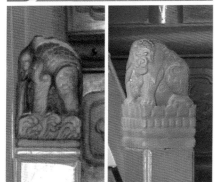

경복궁 근정전 당가
당가가 갖추어야 할 모든 시설이 완비되어 있다. 하지만 2003년 보수공사 때 다시 올린 고채도의 원색 단청이 당가 본래의 품격을 떨어뜨린 감이 있다.

경복궁 근정전 당가 동쪽 계단 문로주 위의 신수상
물결대좌 위에 앉은 상과 연꽃대좌 위에 앉은 상 두 종류가 있다.

경복궁 근정전 당가 머름에 장식된 화려한 원색 문양
방승, 연환 등 장구·영원의 의미가 있는 길상 문양이 그려져 있다.

팔보문이 화려한 창덕궁 인정전 당가

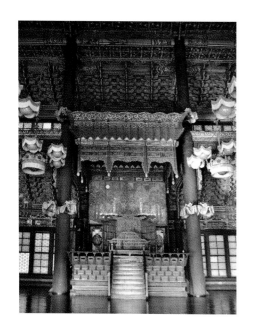

창덕궁 인정전 당가
일제시대에는 일월오봉병 자리에 봉황도가 걸려 있었다.

인정전 당가 역시 계자난간과 네 개의 계단을 갖추고 있다. 어좌단 청판 위에 어좌 등널과 곡병이 놓여 있고, 그 뒤쪽으로 일월오봉병이 높이 설치되어 있다. 일제강점기에는 이 자리에 봉황도가 걸려 있었던 사실을 『조선고적도보』에 수록된 사진에서 확인할 수 있다. 어좌 등널 정상부에 서일상운문(瑞日祥雲紋)이, 곡병 정상부에 정면을 바라보는 상룡(祥龍)이 새겨져 있는 점은 중화전의 경우와 같으며, 격간에 모란꽃 문양을 투각한 것도 마찬가지다. 운궁에 장식된 화려한 팔보문(八寶紋)이 당가의 위엄과 장식성을 높이는 데 큰 몫을 하고 있다.

창덕궁 신선원전 당가 천판에 장식된 황룡
오색구름과 황룡의 모습이 신비롭다.

창덕궁 신선원전 당가 – 조상숭배 사상의 그림자

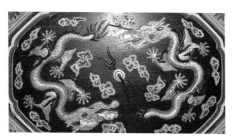

신선원전(新璿源殿)은 1921년 순종 때 구선원전 후신으로 지어진 건물로, 역대 임금의 어진을 봉안했던 곳이다. 내부에는 열한 개의 신실(神室)이 있고 신실마다 곡병과 교의(交椅)가 놓여 있다. 곡병에 서일상

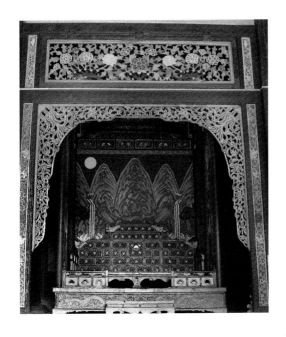

창덕궁 신선원전 당가
정전 당가의 격식과 제도
를 취하고 있으나 장식은
그보다 더 풍부하고 화려
하다. 그 배후에는 유교
전통의 조상숭배 사상이
자리 잡고 있다.

운문이 장식되어 있는데, 정전의 곡
병과 달리 상부가 아닌 중앙부에 장
식되어 있는 점이 특이하다. 곡병 좌
우에는 망룡(望龍)이 조각되어 있고,
그 위쪽 널판에도 용두가 조각되어
있다. 당가 앞쪽에 설치된 풍련의 투
각 연당초문이 화려한데 비해, 뒤쪽
에 보이는 일월오봉병의 분위기는 오
히려 적막하다.

벽 세 면에는 다양한 문양들이 장
식되어 있다. 북쪽 벽에는 석류, 복숭
아, 불수감, 연당초문, 작약, 모란이,
동·서쪽 벽면에는 영지, 괴석, 서일상운으로 구성된 문양판이 장식
되어 있다. 선대왕의 초상을 모신 선원전에 정전 못지않은 격식을
갖춘 당가를 설치한 배후에는 유교 전통의 조상숭배 사상이 자리
잡고 있다.

등널과 곡병

어좌 배후에 장식된 위엄과 권위의 상징

당가의 청판 마루 위에 설치되는 것으로 임금이 직접 앉는 어좌, 등받이 기능을 하는 등널(배판[背板]), 그리고 어좌를 뒤에서 감싸주는 곡병이 있다. 정전에 행사가 있을 때마다 새로 설치되는 어좌와 달리 등널과 곡병은 상설물이다. 여기에 새겨진 모란, 용, 서일상운문 등 화려하면서도 치밀 정세한 장식 문양들은 왕의 덕을 칭송하고 위엄을 강조하는 역할을 한다.

등널 - 어좌의 등받이

등널은 어좌의 등받이 기능을 하는 부분을 말한다. 지금 궁궐에서 볼 수 있는 등널은 크게 몸체와 머리 부분으로 나뉘어진다. 짜임새는 벽돌쌓기 식으로 짠 격간마다 모란꽃 문양을 투각한 널을 끼운 형태로 되어 있다. 어깨와 머리 부분의 격간과 돌출부에는 황금색 용이 조각되어 있으며, 정상에는 서일상운문이 장식돼 있다.『인

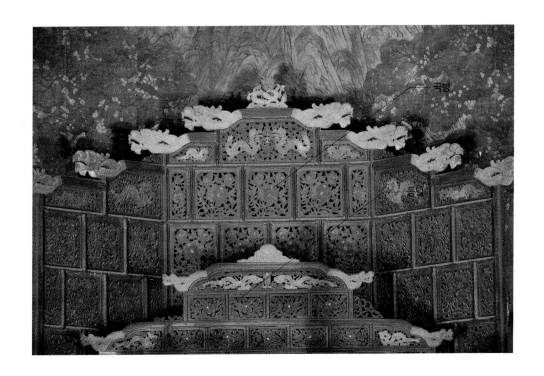

곡병

등널

덕수궁 중화전 등널과 곡병
정전에 행사가 있을 때마
다 새로 설치되는 어좌와
달리 등널과 곡병은 상설
물이다.

정전중수의궤』에 수록된 인정전의 곡병 그림을 보면 머리 부분에
용이 아니라 봉황문이 새겨져 있는 것을 확인할 수 있는데, 지금 우
리가 보는 바와 다른 모습이라 흥미롭다.

어좌를 감싸주는 곡병

곡병은 세 방향을 에워싸고 있는 세 폭 병풍과 비슷한 모양을 취
하고 있다. 세부 짜임새는 동자기둥과 수평대에 의해 구획된 사각
형 격간이 층을 이룬 구조로 되어 있다는 점에서 등널과 비슷하다.

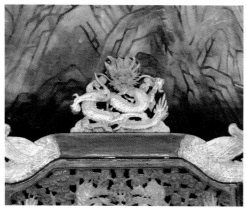
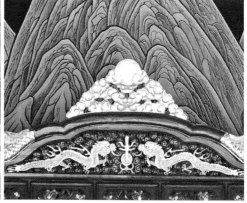

각 격간마다 화려한 장식이 베풀어져 있는데, 맨 아래쪽 단에는 파도 문양이, 그 위쪽으로는 모란꽃 문양이 새겨져 있다. 그리고 최정상부에는 최고의 상서를 상징하는 서일상운문이 장식되어 있다.

덕수궁 중화전 곡병 정상부는 일반적인 곡병의 경우와 달리 서일상운문 자리를 정면을 바라보는 상룡이 차지하고 있다. 덕수궁의 경우 곡병뿐 아니라 정전 천장과 월대 계단에도 용 문양이 점령하고 있는 것을 볼 수 있는데, 이는 고종이 대한제국을 선포하고 황제 자리에 오른 곳이 덕수궁이라는 사실과 관련이 깊다. 중화전 곡병 정상부의 용도 같은 맥락에서 이해될 수 있는 장식이다.

등널과 곡병의 장식 문양

서일상운문은 용문과 같이 임금 전용 문양이다. '서일상운'은 서기 어린 햇빛과 상서로운 구름이라는 뜻으로, 흔히 고결한 인품과

덕수궁 중화전 등널의 격간마다 장식된 투각 모란꽃 문양 모란은 부귀·고결·존귀함을 상징한다.

기상 또는 서기 충만한 태평성대를 비유하는 말로 쓰인다. 궁에서 왕이 참석하는 진연(進宴) 때 서일상운지곡(瑞日祥雲之曲)을 연주하는 것도 같은 의미다.

곡병에 장식된 용의 종류를 보면, 정면을 바라보고 있는 모습을 표현한 상룡, 멀리 바라보고 있는 용을 표현한 망룡(望龍), 달리는 용을 표현한 행룡(行龍) 등이 있다. 상룡은 길상의 징조, 조화와 상서로움, 기쁨과 즐거움을 상징함과 동시에 왕의 권위를 드러낸다.

모란꽃 문양은 만개한 꽃과 잎, 꽃봉오리로 구성되어 있는데, 물질이 풍부하여 풍족한 상태나 고결·존귀함을 상징한다.

천장 중앙의 황룡

세계의 중심, 지고의 위치에서 군림하는 지존

궁궐 장엄의 중심에 용이 있다. 용이 이와 같은 지위를 누리게 된 것은 용 자체가 가진 무소불위의 능력, 벗겨지지 않는 신비감, 범접하기 어려운 위엄에서 기인한다. 고대로부터 한 나라의 왕은 항상 그의 지위를 용과 나란히 하려 했고, 용의 힘을 빌려 자신의 능력을 발휘하려 했다. 용이 지닌 상징적 의미를 활용하는 것은 말하지 않고도 왕의 능력과 권위를 드러낼 수 있는 가장 좋은 방법이었다. 가장 극적인 상징물이 궁궐 정전 천장 중앙에 자리 잡고 있는 황룡이다.

황룡, 천하의 중심

근정전은 조선의 건국이념과 유교의 통치철학이 담긴 경복궁의 정전이다. 이 전각의 아득히 높은 천장 한가운데에 두 마리 용이 오색구름 속에서 날고 있다. 빛나는 황금색, 완벽한 대칭 구도, 엄격

경복궁 근정전 천장 중앙의 황룡

왕은 용에 비유되고, 황룡은 왕을 상징한다. 그래서 근정전 어좌에 앉은 왕은 세계의 중심, 지고의 위치에서 군림하게 되는 것이다.

경복궁 근정전 황룡 위치도

황룡이 있는 자리는 동서남북 사방의 중심이자 최고의 위치라는 상징성을 지닌다.

한 격식과 품격을 자랑하는 황룡은 근정전에서뿐 아니라 조선 궁궐 장식미술의 백미라 해도 과언이 아니다.

황룡은 그것이 차지한 위치부터가 막중한 상징성을 띠고 있는데, 근정전 북쪽 계단의 현무, 남쪽 계단의 주작 사이를 잇는 자오선과 동쪽 계단의 청룡, 서쪽 계단의 백호를 잇는 위선(緯線)이 직교하는 위치에 자리한다. 이 지점은 근정전의 중심에 해당하는데, 그렇게 되면 사신상이 배치된 동서남북의 방위는 황룡을 중심으로 설정된 방위 개념에 종속된다. 이것은 곧 동서남북의 각 방위가 황룡의 종개념으로 포괄·흡수됨을 의미한다.

황룡은 천장을 한 단계 더 높인 부당가 속에 있다. 물론 이 자리는 근정전 건물 전체를 놓고 보면 가장 높은 곳은 아니지만 정전 실내 공간에서는 가장 높은 위치에 해당한다. 따라서 이곳에 있는 황

룡은 사방의 중심이면서 가장 높은 자리에 있다는 상징성을 얻게 된다. 왕은 용에 비유되고, 황룡은 왕을 상징한다. 그래서 근정전 어좌에 앉은 왕은 세계의 중심, 지고의 위치에서 군림하게 되는 것이다.

덕수궁 중화전, 원구단 황궁우 황룡─황제의 권위와 존엄

덕수궁의 정전인 중화전 천장 중앙에 마련된 부당가 안에도 황룡이 장식돼 있다. 발가락이 다섯 개인 점을 제외하면 근정전의 것과 비슷하다. 다만 중화전이 고종이 황제 자리에 오른 후에 지어진 대한제국의 정전이라는 점에서 차이가 생긴다. 우물천장 격간에 장식된 문양이 모두 용이라는 점도 중화전 건립 배경을 잘 말해준다. 황제의 권위와 존엄을 과시하기 위한 노력이 천장에 온통 집중되어 있는 느낌이다.

황궁우(皇穹宇)의 높은 천장에도 황룡이 있다. 황궁우는 고종이 황제로서 처음 하늘에 제사 지냈던 원구단(圜丘壇)의 부속 건물이다. 천지신명의 위패를 모신 하늘 신전의 꼭대기에서 날고 있는 찬란한 황금색 용의 위용은 근정전 황룡과 자웅을 다툰다. 이룡희주(二龍戲珠) 형태로 표현된 황룡의 정세함과 화려함은 궁정 취향 장식미술의 진수를 보여주고 있다.

일월오봉병

우주관의 반영과 왕조의 무궁한 발전의 기원

궁궐 정전의 어좌 뒤편에 펼쳐져 있는 그림이 일월오봉병이다. 궁궐에서는 주로 병풍 형태로 제작되었기 때문에 그렇게 불렸으나, 그림 자체를 말할 때는 일월오봉도라고 해도 무방하다. 일월오봉병은 정전에서뿐만 아니라, 왕이 참석하는 흉례나 길례의식의 장소에도 의전용으로 사용되었으며, 선대왕들의 초상과 신주를 모신 선원전에도 설치되었다. 다섯 봉우리의 산, 파도 치는 바다, 흘러내리는 폭포, 짙푸른 적송, 그리고 해와 달을 기본 소재로 하는 일월오봉병은 좌우대칭 구도를 기본으로 하는 지극히 형식적인 그림이다. 하지만 그 속에는 옛사람들의 우주관과 음양 사상, 천명 사상과 길상 관념이 농도 짙게 응축돼 있다.

해와 달이 그려지지 않았던 일월오봉병

지금은 일월오봉병에 해와 달이 나타나 있는 것을 당연하게 여

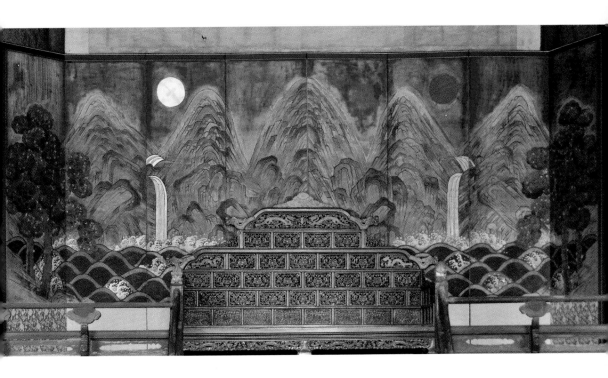

기지만, 조선 중기까지만 해도 오봉병 자체에는 해와 달이 그려지지 않았다. 현종 원년(1659)에 제작된 『효종빈전도감의궤』를 보면 오봉병을 제작하되 오채로 오봉산, 적송, 수파(水波)를 그린다고만 되어 있을 뿐 해와 달에 대한 언급은 없다. 숙종 대의 의궤에서도 그냥 '오봉병'으로만 기록하고 있는데, 이는 당시 의전용 병풍 그림의 화의가 오봉산에 집중되어 있었음을 짐작케 한다. 실제로 그와 같은 예에 속하는 그림인 〈오악도벽장문〉이 국립고궁박물관에 남아 있어 그간의 사실을 뒷받침해준다.

의궤를 보면, 당가 천장에 두 자 길이 정도의 철사로 일월경(日月鏡)을 매달아 오봉병 화면 위를 스치듯 내려오게 하여 해와 달을 대신하게 하는 방법을 사용했음을 알 수가 있다. 말하자면 일월경과

오봉병이 한 세트를 이루었던 것이다. 그러나 영조의 대상(大喪) 이후로 일월경 사용이 중지되면서 금은니(金銀泥)로써 해와 달을 화면에 직접 그려 넣는 방법이 사용되었고, 19세기 후반부터 현재 남아 있는 일월오봉병처럼 해와 달을 붉은색과 흰색(또는 노란색)으로 표현하기 시작한 것으로 보인다.

하늘의 상징, 해와 달

천지를 다른 말로 광악(光嶽)이라 한다. '광'은 삼광(三光), 즉 하늘의 해·달·별을 가리키며, '악'은 땅의 오악(五嶽)을 일컫는다. 해와 달은 하늘의 대표적 상징이고, 오악은 땅의 대표적 상징이다.

옛사람들에게 하늘은 자연질서는 물론 인간의 사회질서까지 관장하고 주재하는 존재였다. 천명(天命), 천의(天意), 경천(敬天) 등의 말은 하늘이 정의와 도덕의 근원으로서, 따르고 존경해야 할 대상이었음을 시사해준다. 맹자는 하늘의 상징인 일월에 대해, "밝음의 덩어리이므로 빛을 받아들일 만한 곳은 반드시 모두 비춰준다"라고 했다. 이는 왕을 일월에 비유해서 한 말로 해와 달이 천지를 밝히듯이 왕은 백성들은 물론 미물까지 덕으로 다스려야 함을 강조한 것이다.

일월오봉병의 해와 달은 음양 이치의 상징이기도 하다. 해는 양의 대표적 상징이고, 달은 음의 대표적 상징이다. 해를 붉은색으로 칠하는 것은 해의 양기가 극할 때가 정오이며, 정오는 오행상으로 화(火)에 해당하고 오행색으로는 붉은색에 해당하기 때문이다. 그리고 달을 흰색으로 칠하는 것은 달의 음기가 극할 때가 달이 서쪽

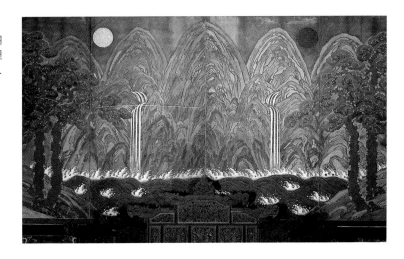

창덕궁 인정전 일월오봉병
해와 달은 음양 이치의 대
표적 상징이며, 오악은 천
하의 모든 산을 상징한다.

으로 질 때며, 서쪽은 오행상으로 금(金)에 해당하고 오행색으로 보
면 흰색에 해당하기 때문이다.

해를 그림의 왼쪽에, 달을 오른쪽에 배치하는 것은 동양 고래의
세계관이 반영된 결과이다. 동양의 전통 방위 관념에서는 남북 자오
선상에서 남향한 상태를 방위의 기준으로 삼는다. 이 기준에 의하면
그림의 왼쪽(향해서 오른쪽)이 동쪽이 되고, 오른쪽(향해서 왼쪽)
이 서쪽이 된다. 또한 해는 동쪽에서 뜨고 달은 서쪽으로 지므로, 좌
(左)−동(東)−일(日), 우(右)−서(西)−월(月)의 도식이 성립된다.

천하의 산들이 모이는 오악

일월오봉병의 화면을 꽉 채우고 있는 다섯 봉우리의 산은 오악
을 의미하며, 땅의 대표적 상징이다. 중국에 있어서는 태산(동), 화

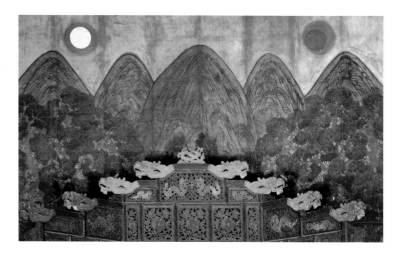

덕수궁 중화전 일월오봉병
오악 가운데 중악이 두
드러지게 표현된 이유는
동서남북 사방의 산들을
포섭한다는 상징성 때문
이다.

산(서), 형산(남), 항산(북), 숭산(중악)이 오악에 해당하고, 우리나
라의 경우에는 금강산(동), 묘향산(서), 지리산(남), 백두산(북), 삼
각산(중악)이 오악으로 설정돼 있다.

오악은 말 그대로 '다섯 개의 크고 높은 산'이지만 오악이 갖는
상징적 의미는 좀 더 넓고 깊다. 오악의 '5'라는 수는 동양 상수학
(象數學)의 기본인 1~9의 수 가운데 중앙에 해당한다. 중앙은 모든
것을 포괄하고 포용하는 의미를 가진다. 따라서 오악은 천하의 모
든 산들을 상징한다고 볼 수 있다. 일월오봉병에서 오악을 자세히
보면 중앙에 있는 산이 좌우의 산들보다 앞쪽에 크게 그려져 있고,
좌우의 산들은 중앙을 향해 약간 기울어지게 표현돼 있는 것을 볼
수 있다. 이는 동서남북 사방의 산들이 중악에 포섭된다는 점을 상
징적으로 표현한 것이다.

일월오봉병, 우주의 이치를 그리다

일월오봉병의 화면에 활력을 불어넣는 요소는 두 줄기의 폭포와 파도 치는 바다다. 아래로 곧게 흘러내리는 폭포는 복잡한 준법 사용으로 다소 어지러워진 화면 분위기를 단숨에 정리해낸다.

폭포와 바다는 눈에 보이는 것 이상의 깊은 상징적 의미를 가지고 있다. 『서경』(書經) 「우공」(禹貢)편에 '강한조종어해'(江漢朝宗於海)라는 말이 나온다. '강수(江水)와 한수(漢水)가 바다에서 조종(朝宗: 朝會)한다'는 뜻이다. 지상의 모든 물줄기가 아직 바다로부터 멀리 떨어져 있다고 해도 이미 바다로 달려가는 형세를 갖추고 있기 때문에, 백관들이 궁궐로 모여 임금을 알현하는 것을 물이 바다로 모여드는 것에 비유했다. 그림에서 두 줄기의 폭포는 그 아래쪽에 펼쳐진 짙푸른 바다로 떨어지고 있다. 이는 천하가 임금에게 귀의하고 백관이 조회함을 상징한다.

바다는 그 크기와 깊이를 말하자면 측량하기 어렵고, 유구함을 말하자면 만고에 변함이 없다. 바다가 크고 깊은 까닭은 물줄기를 가리지 않고 모두 수용하기 때문이다. 이 바다를 거두는 것이 두텁고도 넓은 땅이고, 땅과 바다를 모두 포용하는 것이 하늘이다. 그래서 하늘은 참으로 크고도 큰 것이다.

일월오봉병에서 폭포로 상징되는 물줄기를 수용하는 바다는 땅을 상징하는 오악에 포용

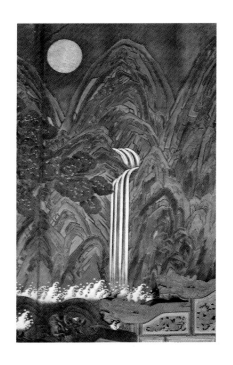

일월오봉병의 소재 중 하나인 폭포와 파도
폭포와 파도는 장식적 의미 이상의 깊은 상징성을 지니고 있다. 창덕궁 인정전 일월오봉병 부분.

되고, 오악은 중악으로 집중된다. 그리고 중악은 일월로 상징되는 하늘에 포용되므로 결국 모든 것이 하늘에 포용되는 셈이다. 그러고 나서 다시 하늘로부터 모든 것이 분화돼 나오면서 산이 생기고 물이 생기고 나무가 생긴다. 일월오봉병은 이러한 우주의 이치를 표현하고 있다.

한편 일월오봉병의 파도는 산수복해(山壽福海)라고 하는 동양 고래의 길상 관념과도 관련이 있다. 또한 바다의 조류, 즉 조(潮, cháo)는 조정(朝廷)의 조(朝, cháo)와 발음이 같다는 이유로 조정의 상징으로 여겨지기도 한다. 백관이 입는 관복의 흉배에 파도 문양을 수놓은 것도 이와 같은 의미로 볼 수 있다.

왕조의 무궁한 발전을 기원하는 뜻의 소나무

소나무는 세 가지의 상징적 의미를 가지고 있다. 첫째 유교적 절의와 지조, 둘째 탈속과 풍류, 셋째 장수 또는 장구의 상징이 그것이다. 여기서 일월오봉병의 소나무는 장수나 장구의 상징으로서 그려졌다. 일반적으로 알려진바 소나무가 최초로 장구의 상징성을 얻게 된 것은 『시경』의 「천보」(天保)에 나오는 장생수로서의 이미지와 관련이 깊다.

시 「천보」의 내용 중에, "소나무 잣나무 무성하듯이 임의 자손 무성하리"(如松栢之茂 無不爾或承)라는 표현이 있는데, 이는 소나무가 지닌 장생수로서의 속성을 인간사에 대비시킨 구절이다. 이에 연유해서 소나무를 장수를 축원하는 상징어로 자주 사용하기도 한다. 하지만 원래 「천보」는 단순히 왕의 수명장수를 기원하는 내용이 아니라 국가의 기업(基業)이 장구하고 공고하게 되기를 기원하는 내용을 담은 시이다. 따라서 일월오봉병의 두 소나무는 왕조의 무궁한 발전을 기원하는 뜻을 담은 소나무로 보는 편이 좋을 것이다.

일월오봉병의 소재 중 하나인 소나무
장수와 장구를 상징하는 소나무는 왕조의 무궁한 발전을 기원하는 뜻을 담고 있다. 창덕궁 인정전 일월오봉병 부분.

일월오봉병의 문을 열고 어좌로

어좌단 뒤쪽에 설치된 일월오봉병을 자세히 관찰해보면 경첩과 문고리가 달려 있음을 확인할 수 있

경복궁 근정전 일월오봉병
전면에 보이는 문고리와 덕
수궁 중화전 일월오봉병 후
면에 보이는 문고리
일월오봉병은 왕이 편전
과 정전 사이를 오갈 때
이용하던 문이기도 했다.

다. 이것은 일월오봉병에 여닫는 문이 설치되어 있었음을 보여주는 증거이다. 그렇다면 일월오봉병에 문이 나 있었던 이유는 무엇일까.

임금이 궁 밖으로 나갔다가 환궁하여 어좌에 오를 때에는 정전 정면의 어도를 따라 월대의 답도를 지나 당가 정면의 층계로 오른다. 한편 편전에 머물고 있던 왕이 정전으로 들어갈 때에는 정전 뒤쪽 어칸 문을 통해 어좌에 올랐을 것으로 추측된다. 각 궁궐 정전 당가의 계단을 주목해보면, 근정전과 중화전의 경우 당가 사방에 설치된 네 개의 계단 중에서 북쪽의 계단 폭이 가장 넓다. 이는 왕이 정전 안으로 들어와 당가에 오를 때 이 계단을 사용하였기 때문으로 생각된다. 정리해보면 편전에 대기하고 있던 왕은 정리(廷吏)의 안내에 따라 일단 정전 뒤쪽의 문을 통해 정전 안으로 진입한다. 이어 앞에 보이는 당가의 계단을 올라 이미 열려 있는 일월오봉병의 문을 나와 어좌에 앉았던 것이다.

국가 의식과
경천애민의 자취

향로
국가 의식의 처음과 마지막

궁궐 정전에서 중요한 국가적 행사가 베풀어질 때마다 정리는 임금 자리를 정전 북쪽 벽에 마련하고, 정전 앞 좌우 기둥 앞에 향로를 설치한다. 임금께 전(殿)에 오르기를 청하면 동시에 향로에서 푸른 연기가 피어오른다. 고종이 처음 하늘에 제사 지낼 때도 원구단 안은 향냄새로 가득 찼다. 모든 국가 행사와 제사는 향 피우는 일에서 시작하여 향을 끄는 일로 끝난다. 향로는 이처럼 항상 의식의 한가운데서 본연의 소임을 다했다.

의식의 중심에 선 향로

향로는 이동이 가능한 의기(儀器)의 하나다. 의식을 거행할 때 필요에 따라 정해진 위치에 배치되는데, 경복궁 근정전의 정면 기둥 밖 동·서쪽에 놓인 향로도 그런 것이다. 근정전에서 거행된 의식은 왕의 즉위식에서부터 조칙을 맞이하는 영조의(迎詔儀), 왕세자와

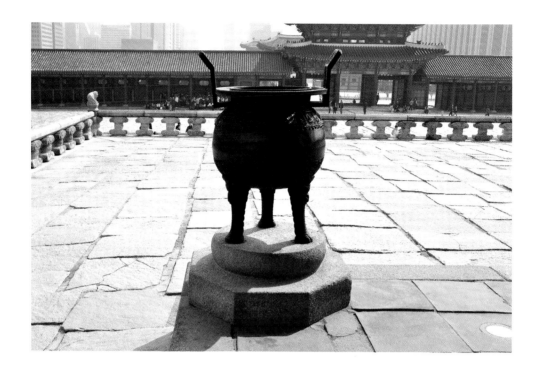

경복궁 근정전 향로
현재 근정전 정면 좌우에
하나씩 놓여 있다. 분향
은 신성으로써 의식의 내
실을 기하려는 데 기본
뜻이 있다.

세자빈 책봉, 왕세자의 조하를 받는 왕세자조하의(王世子朝賀儀),
상왕의 뜻을 계승하는 봉승의(奉承儀) 등 다양하다.

행사 날이 오면 관련 일을 맡은 관리들은 왕의 자리를 근정전 북
쪽 벽에 남향으로 마련하고, 향로 둘을 전각 앞 기둥 밖에 좌우로
설치한다. 관원의 자리는 문밖에 배치되는데, 문관 1품 이하는 근
정전 문밖의 길 동쪽에 자리 잡고, 종실과 무관 1품 이하는 길 서쪽
에 자리 잡는다. 나머지 사람들은 관례대로 정해진 위치에 선다.

장내 정리가 끝나면 판통례(判通禮)˙가 꿇어앉아 임금에게 모든
준비가 완료됐음을 아뢰고 전에 오를 것을 청한다. 이때 향로에서
연기가 피어오르기 시작하고 왕은 대기 장소에서 나와 어좌에 오

˙**판통례** 나라의 큰 의식 때
마다 절차에 따라 임금을 인도
하여 모시는 관리.

국가 의식과 경천애민의 자취

른다.

　유교사회에서 분향 절차 없이 제사를 올리거나 의식을 거행하는 일은 상상하기 힘들다. 그만큼 분향은 의식에서 중요한 의미를 지니고 있었으며, 당연히 향로도 빼놓을 수 없는 중요한 예기(禮器)의 하나로 취급되었다. 모든 절차에 앞서 분향을 하는 것은 신성(神聖)으로써 의식의 내실을 기하려는 데 기본 뜻이 있다. 특히 하늘을 대신해서 백성을 다스리는 임금의 입장에서 향을 피우는 행위는 하늘과 교감한다는 뜻도 있기 때문에 분향이 가진 상징적 의미는 실로 막중한 것이었다.

정전 앞의 향로 ─ 하늘과의 교통

　현재 정전 앞에 남아 있는 향로는 경복궁 근정전과 덕수궁 중화전 월대의 향로뿐이다. 근정전 향로는 짐승의 얼굴을 본뜬 수면족(獸面足) 세 개가 몸체를 받치고 있고, 기룡(夔龍)이 부조된 두 개의 큰 손잡이가 붙어 있다. 몸체에는 파도(수파) 문양이 새겨져 있으며 넓은 언저리에는 팔괘 문양이 투각되어 있다. 팔괘는 중국 전설시대의 복희(伏羲)라는 임금이 위로 천문을 관찰하고 아래로 지리를 살피고 중간으로 만물의 각기 마땅한 바를 관찰하여 만들었다고 하는 것으로, 하늘과 땅의 이치와 인간의 도리가 포함돼 있다. 국가 의식의 시(始)와 종(終)을 장식하는 향로의 문양으로는 팔괘보다 의미 깊고 적절한 문양은 없을 것이다.

　향로의 종류를 분류할 때 보통 손잡이가 있는 병향로(柄香爐)와

손잡이가 없는 거향로(居香爐)로 나누는데, 근정전 향로는 병향로에 속한다. 현재는 뚜껑이 없지만 원래는 산예(狻猊) 용이 조각된 꼭지가 달린 뚜껑이 갖추어져 있었음을 『조선고적도보』사진을 통해 확인할 수 있다. 이 향로를 삼족정(三足鼎)으로 보는 사람도 있는데, 『조선왕조실록』의 관련 기록(세종 즉위년 11월 7일, 〔근정전〕 향로 둘을 앞기둥 밖에 설치한다〔設香爐二於前楹外〕)을 한번이라도 찾아봤다면 그런 말은 처음부터 안 했을 것이다.

덕수궁 중화전에서도 향로를 볼 수 있으며, 모양은 근정전 향로와 대동소이하다. 창덕궁 인정전과 창경궁 명정전 앞에는 원래부터 향로가 없었는지 확실한 바는 알 수 없다.

궁궐 정전 앞에 향로를 진열한 사례는 중국의 자금성 태화전(太和殿)에서도 찾아볼 수 있다. 근정전에 해당하는 태화전에는 월대를 오르는 다섯 군데의 계단이 있는데, 계단과 계단 사이마다 네 개의 향로가 있고, 월대 동·서쪽에도 각각 한 개의 동제(銅製) 향로가 배치되어 있다. 황제 즉위식을 비롯해서 원단(元旦)과 동지 행사,

경복궁 근정전 향로 표면에 장식된 각종 길상·벽사 문양 위 왼쪽부터 기룡, 복련, 팔괘. 아래 왼쪽부터 수면족, 수파, 팔괘. 이처럼 다양한 문양을 장식해 놓은 것을 보면 향로가 얼마나 중요시된 예기였는지 알 수 있다.

국가 의식과 경천애민의 자취

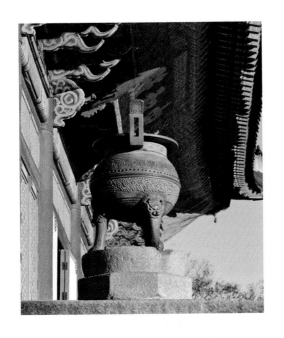

덕수궁 중화전 향로
경복궁 근정전 향로와 같은 종류의 문양이 새겨져 있다.

조서 반포, 황제와 황태자 탄생 축하연 등 국가 의식이 행해질 때 황제가 전에 오르면 이 향로들에서 향연이 하늘로 피어올랐다.

비록 희생이 갖추어져 있고 깨끗한 음식이 마련되었다 해도 향축(香祝)이 없으면 제사가 성립되지 않는다. 그만큼 향은 제사에서 중요한 위상을 차지한다. 궁궐에서 국가적 행사가 있을 때마다 정전 앞 월대 위의 향로에 향을 피웠다. 피어오르는 연기는 하늘을 향한 경(敬)의 마음을 불러일으키고, 왕은 향연을 매개로 하늘과 교통했다. 지금 궁궐 정전 양쪽에 놓인 향로가 그런 경천 의식의 흔적이다.

관천대와 풍기대

하늘을 관찰하고 바람을 읽다

농사를 천하지대본으로 삼았던 조선의 역대 왕들은 천기 현상을 살펴 백성을 재난에서 구하고 풍년 농사를 짓게 하는 데 힘썼다. 또한 일월성신의 운행과 변화는 왕조의 길흉과 관련이 있다고 믿었기 때문에, 삼가고 공경하는 마음으로 하늘을 관찰하고 기록하는 일은 소홀히 할 수 없는 일의 하나였다. 지금 궁궐에 남아 있는 관천대 (觀天臺)와 풍기대(風旗臺)가 그러한 경천애민 정신의 증거물이다.

관천대 – 하늘의 징조를 주시하다

조선의 태종은 재위 17년(1417) 9월 5일, 하늘의 천체와 대기의 여러 변화를 관측하기 위해 관천대를 설치하라고 명한다. 그것은 옛날 중국에서 천자가 영대(靈臺)를 쌓고 천지를 관찰한 일과, 제후가 시대(時臺)를 설치하여 사시를 측후한 제도를 따르려는 뜻에서였다. 천문 관측의 전통은 역대 왕들에게로 계승되었는데, 지금 창

국가 의식과 경천애민의 자취

창경궁 관천대
관상감 관원들이 이곳에
서 일월성신의 운행과
우주 시간의 흐름을 파
악했다.

경궁에 남아 있는 관천대가 그런 유적들 중의 하나다.

조선의 관상감 관원들은 관천대에 올라 하늘의 일월성신을 쳐다
보면서 우주 시간의 흐름을 파악하고, 이를 통해 지상의 절기를 예
견했다. 그리고 천체의 이상 징후가 있으면 그것으로 길흉과 화복
을 점치기도 했다.

그믐과 초하룻날 서리 내리는 밤에 나타나는 상서의 별을 네 종
으로 파악했는데, 경성(景星: 德星), 주백성(周白星), 함예(含譽), 격
택(格澤)이 그것이다. 예컨대 경성이 빛을 발하면 왕이 공평무사하
고 덕이 온 나라에 미치는 태평성대의 징조로 해석되었다. 그리고
금(金)·목(木)·수(水)·화(火)·토(土)의 다섯 별이 한 방향으로 동시

관상감 관천대
지금의 현대건설 청사 자리는 조선 초기에 세운 두 관상감 중 하나인 북부 광화방(廣化坊)의 터다. 이곳에 있는 관천대는 옛 휘문중·고등학교 안에 있던 것을 1984년 가을에 옮겨 온 것이다.

에 나타나는 오성연주(五星連珠) 현상이 일어나면 이를 대단한 상서로 받아들였다.

특히 북두칠성 각 별의 밝기나 색의 변화를 예의 주시했는데, 그것은 북두칠성이 만물과 생명의 근원이며 인간의 길흉화복을 주관하는 별이라는 믿음 때문이었다. 북두칠성 첫째 별의 빛이 어두워지거나 흐려지는 것은 조상숭배를 게을리한 탓이고, 둘째 별의 경우는 산과 언덕을 함부로 훼손한 때문이며, 셋째 별의 경우는 갑자기 정역(征役)을 일으켜 백성을 괴롭힌 때문이라 생각했다. 넷째 별에 이상이 생기는 것은 천도(天道)를 어긴 명령을 내린 결과이고, 다섯째 별에 이상이 생기는 것은 임금이 음란한 음악을 탐한 때문이라고 믿었다. 여섯째 별이 그러하면 가혹한 형벌을 행하고 현자들을 내쫓은 때문이고, 일곱째 별이 어둡고 흐린 것은 천하를 잘 다스리지 못한 데 대한 하늘의 경고로 해석되었다.

하늘의 명을 받아 백성을 다스리는 왕의 마음속에 선과 악이 싹트는 기미가 있으면 하늘은 곧 상서와 재앙으로써 감응한다. 그 빠르기는 북이 북채에 응해 소리 내는 바와 같고, 급하기는 그림자나 메아리가 뒤따르는 바와 같다고 했다. 도의 본원인 하늘은 말하지는 않지만 표상(表象)을 내려서 왕을 가르치거나 칭송하고 꾸짖는다고 옛사람들은 믿었다. 따라서 관천대에서 하늘을 바라보는 일은 결국 땅에 사는 왕과 백성들의 문제를 해결하기 위한 방도였던 셈이다.

국가 의식과 경천애민의 자취

풍기대―바람으로 하늘의 뜻을 읽다

농사에는 비와 함께 바람이 중요한 변수이고, 어업과 선운(船運)에서도 바람은 영향을 미친다. 그렇기 때문에 바람의 방향과 세기를 관측하는 일은 매우 중요하다. 해상에서 풍기를 이용했다는 내용이나(『연암집』), 바람과 그로 인한 피해 내용 등을 상세히 기록했다는 사례(『풍운기』〔風雲記〕)* 등을 보면 바람에 대한 옛사람들의 관심이 매우 컸음을 알 수 있다.

풍기대는 말 그대로 바람의 방향을 파악하기 위해 깃발을 꽂는 시설물이다. 창경궁과 경복궁에 하나씩 남아 있는데, 창경궁 풍기대는 일제강점기 이왕가박물관 진열품으로 수집된 것으로, 박물관 마당에 전시될 때부터 지금의 자리에 있었다. 경복궁 풍기대는 그 자리에 있게 된 내력이 잘 알려져 있지 않다.

풍기대는 대석(臺石)과 육각형 돌기둥, 풍기로 구성돼 있다. 대석은 네 다리를 가진 호족반(虎足盤) 형태이고, 육모기둥 각 면마다 권초문이 새겨져 있으며, 기둥 위쪽에 배수 구멍이 뚫려 있다.

〈동궐도〉(東闕圖)** 를 보면 편전과 세자 처소인 창덕궁 중희당(현재는 없음)에 풍기대가 설치된 것을 확인할 수 있고, 창덕궁 통제문 안과 경희궁의 서화문 안에 풍기대를 설치했다는 기록(『증보문헌비고』「상위고」〔象緯考〕)도 있는 것을 보면 지금보다 많은 풍기대가 궁중에 설치되었던 것으로 추정된다.

* 『풍운기』 조선시대 관상감의 기상 관측 원부로서, 발간 연대는 분명하지 않으나 1740년(영조 16) 8월 3일부터 1861년(철종 12)까지 121년간의 관측 기록을 담고 있다.
** 〈동궐도〉 조선 후기 순조 연간에 도화서 화원들이 동궐인 창덕궁과 창경궁의 전각과 궁궐 전경을 조감도 형식으로 그린 그림이다. 고려대박물관과 동아대박물관에 각 한 점씩 소장되어 있다.

창경궁 풍기대의 대석
호족반 형태로 되어 있고 영지(靈芝) 문양을 새겼다.

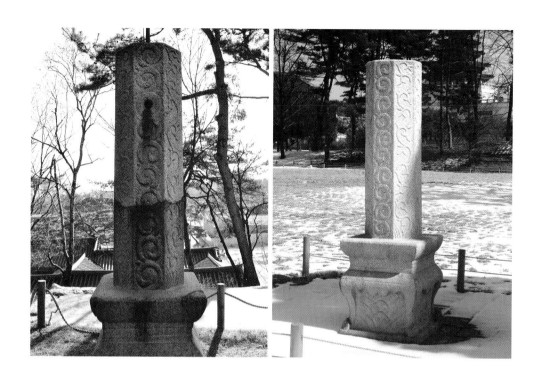

창경궁 풍기대(왼쪽)
일제강점기 이왕가박물
관 진열품으로 수집된
것으로, 박물관 마당에
전시될 때부터 지금의
자리에 있었다.

경복궁 풍기대
창경궁 풍기대와 함께
조선시대 궁궐에서 바람
을 측정했다는 실증적
자료이다.

풍기의 움직임을 육안으로 관찰하는 일은 나침반을 이용한 관측
방법보다도 부정확하다고 말할 수밖에 없다. 그럼에도 그 점을 크
게 문제 삼지 않았던 것은 풍향을 관측하여 재난에 대비한다는 현
실적인 의미보다는 천기 측후라는 방법을 통해 하늘의 뜻을 읽는다
는 상징적인 의미가 더 중요시되었기 때문이라고 생각된다.

바람 이름에 담긴 동양의 우주관

옛사람들에게는 나침반이 가리키는 방향보다 경험을 통해 설정

한 풍향이 더 익숙했다. 바람이 불어오는 방향에 따라 바람 이름을 달리 불렀는데, 동풍은 새바람(샛바람), 북동풍은 높새바람, 남풍은 마파람이라 했다. 동풍을 새바람이라 한 이유는 동쪽이 십간(十干)의 '乙'(을)에 해당하고 '乙'은 새〔鳥〕를 뜻하기 때문이다. 이것을 한자로 표현하면 조풍(鳥風)이 된다. 북동풍, 즉 높새바람은 '높은 새바람'을 줄인 말로, 이 이름에는 북쪽을 높게, 남쪽을 낮게 보는 전통의 방위 관념이 반영돼 있다. 한자로 말하면 고조풍(高鳥風)이다. 남풍을 마파람(마바람)이라 한 이유는 남쪽이 십이지(十二支)의 '午'(오)에 해당하고 '午'는 말〔馬〕을 뜻하기 때문이다. 한자로는 마아풍(馬兒風)이라 한다. 한편 서풍을 하늬바람, 북풍을 높바람 또는 된바람이라 한다. 하늬바람은 하늘 높이 부는 바람이라는 뜻을 지니고 있는데, 천풍(天風)이라고도 한다. 북서풍은 높하늬바람, 된하늬바람이라 불렀고, 남서풍은 갈바람, 갈마파람(갈마바람) 또는 갈풍이라 했다.

그런데 갈바람, 하늬바람의 경우 농어촌이나 지방에 따라 성격이 다르게 나타난다. 뱃사람들이 말하는 갈바람은 서풍인지 북서풍인지 남서풍인지 경계가 모호하고, 하늬바람은 지역에 따라 북풍을 뜻하는 말로 사용되기도 한다. 그리고 된바람이니 하늬바람이니 하는 이름은 각각 차다거나 하늘에서 부는 바람이라는 뜻으로, 바람의 방향이 아니라 성질을 나타낸 말이다.

북쪽을 높게, 남쪽을 낮게 보는 방위 관념과 우주 자연의 운행의 원리에 따라 지어진 바람 이름에서도 동양의 우주관과 자연관을 발견할 수 있다.

임금이 백성을 다스리고 정사를 돌보는 데에는 반드시 먼저 역

수(曆數)를 밝혀서 세상에 절후를 알려줄 필요가 있었다. 절후를 알려주는 데 가장 중요한 것은 천기를 보고 기후를 살피는 일이다. 관천내와 풍기대는 바로 그런 노력의 현장이었고, 생활의 질서를 우주 질서와 나란히 하려는 뜻을 드러낸 천인합일 사상의 또 다른 상징물이었다.

4

지상에 구현된 우주

근정전 월대의 사신상과 십이지신상

우주 모형의 구현

조선의 세종은 경복궁 천추전 서쪽 뜰에 흠경각(欽敬閣)을 설치했다. 전각 중앙에 산을 만들고 그 사방에 각 계절에 맞는 인물·짐승·초목 형상을 배열하고 백성들이 겪는 농사의 어려움을 생각하는 기회로 삼았다. 또한 사신(四神), 십이지신(十二支神)과 함께 사람 모형을 만들어 놓고 시각에 맞춰 북과 종을 치게 하여 사람의 시간을 천시(天時)와 나란히 하게 했다. 흠경각의 설치는 천도의 운행이치를 알아 백성들을 이롭게 하려는 경천애민 정신의 발로였다. 비록 조성 시기가 같지 않다 해도, 경복궁 근정전 주변의 사신상과 십이지신상도 이와 같은 맥락에서 이해될 수 있다.

흠경각을 세운 뜻

지금 경복궁 내에 흠경각이 복원돼 있지만 그 속은 텅 비어 있다. 세종 당시의 흠경각 내부 사정은 어땠을까? 김돈(金墩)이 세종

경복궁 흠경각
흠경각을 세운 뜻에는 하늘을 공경하고 백성을 사랑하는 경천애민 정신이 반영되어 있다.

에게 지어 올린 기문(『조선왕조실록』 세종 20년 1월 7일)에 그 내용이 상세히 적혀 있는데, 요약해보면 다음과 같다.

전각 가운데에 일곱 자 높이의 산을 설치하고, 산 동쪽에는 봄 3개월 경치, 남쪽에는 여름 경치를 꾸몄으며, 서쪽에는 가을 경치, 북쪽에는 겨울 경치를 만들었다. 그리고 금으로 해를 만들어 낮에는 산 밖에 나타나고 밤에는 산속에 들어가게 하여 하늘의 일월 운행과 같이하게 했다. 사방에 청룡·주작·백호·현무 등 사신상을, 산 밑 평지에는 십이지신상을 제 위치에 세우고 각 시각에 맞춰 '자시'(子時), '축시'(丑時) 등이 쓰인 시각 패를 내보이게 했다.

흠경각이라는 이름은 『서경』의 '흠약호천'(欽若昊天) '경수인시'

지상에 구현된 우주

(敬授人時)의 뜻을 취한 것이다. 그 이름이 말해주듯이 세종이 흠경각을 세운 뜻은 공경하는 마음으로 하늘을 우러러 그 이치를 관찰하여 백성에게 농사 절기를 알려주기 위함이었다. 하늘을 공경하고 백성을 사랑하는 경천애민 정신은 역대 조선 왕들에 의해 면면히 계승되었다.

근정전 주변의 협문과 전각 – 우주적 개념의 적용

근정전 상·하월대에는 여러 가지 동물상과 신수상이 배치돼 있다. 그중에서 가장 흥미로운 것이 문로주와 난간주 위의 사신상과 십이지신상이다. 미술사를 통해 보면 사신상과 십이지신상은 주로 왕릉이나 불탑, 부도와 같은 죽음과 관련된 건축물에 나타난다. 이 경우의 사신상과 십이지신상은 방위신이나 수호신의 역할을 한다. 하지만 근정전 주변에 배치된 사신상과 십이지신상은 그와 다른 성격을 가지고 있다.

경복궁 일화문과 월화문 편액
두 문은 근정전 정문인 근정문 동·서쪽에 딸린 협문이다. 일화문은 해를, 월화문은 달을 상징한다.

우선 미술사에서 볼 수 있는 선례와 크게 다른 점은 근정전이 사당도 무덤도 아닌 군신이 함께 국가적 의례를 거행하는 현실 정치의 중심이라는 것이다. 지구상에서 국가 의식과 행사가 벌어지는 건축 공간에 사신상이나 십이지신상 같은 동물상을 배치해 놓은 곳은 경복궁 근정전밖에 없다.

사신상·십이지신상의 진면목을 살펴보기에 앞서 주목해야 할 것은 근정문의 동·서쪽 협문 이름이 일화문, 월화문이라는 점과 사정전 동·서쪽에 위치한 전각 이름이 만춘전(萬春殿), 천추전(千秋殿)이라는 점이다. 일화문과 월화문은 말할 것도 없이 해와 달을 상징하고, 만춘전과 천추전은 각각 봄과 가을을 의미한다. 이처럼 근정전 주변에 배치한 문과 전각 이름에 일월과 춘추로 설명될 수 있는 우주적 개념이 적용되어 있는 것은 결코 우연한 일이 아니다.

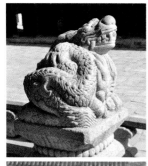
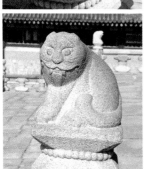
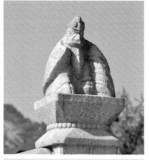
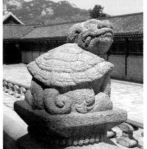

경복궁 근정전 상월대의 사신상
위 왼쪽부터 청룡, 주작, 아래 왼쪽부터 백호, 현무. 사신은 천계 사방의 별자리를 동물 형상으로 상징한 것으로, 우주의 공간적 측면을 나타낸다.

근정전 상월대의 사신상 – 우주의 공간 모형

세종 때의 천문학자 이순지(李純之)가 편찬한 우리나라 최초의 천문지 『천문유초』(天文類抄)를 보면, 하늘을 동방·서방·남방·북방과 중궁(中宮)으로 나누고, 28수(宿)를 동물 모양으로 형상화하고 있다. 이처럼 사신은 원래 천계 사방의 별자리를 지칭하는 것이었다. 고대인들은 동쪽 하늘에 떠 있는 별들을 보고 청룡의 모습을 상상했고, 이른 봄 황혼 남쪽 하늘에 보이는 별무리를 보고

지상에 구현된 우주

새 모양을 떠올려 주작이라 했다. 서쪽 하늘의 별들을 보고 백호를 연상했고, 북방의 별자리를 보고 현무를 떠올렸다. 이것은 서양 천문학에서 별자리에 큰곰, 전갈 등의 이름을 붙여 확인했던 것과 같은 개념이다. 우주를 시공(時空)의 융합체라고 할 때, 근정전 상월대 사방에 배치된 청룡·주작·백호·현무상은 우주의 공간적 측면을 드러내고 있다고 할 수 있다.

근정전 월대의 십이지신상―우주의 시간 모형

십이지 동물의 유래에 관한 학설은 분분하다. 십이지 동물이 춘추시대 이전부터 십이지의 징표로 활용되었다고 하는 주장이 있는가 하면, 중앙아시아로부터 전래되었다고 하는 주장도 있다. 오늘날 우리들이 알고 있는 십이지 동물에 관한 내용이 처음으로 등장한 것은 동한(東漢) 시대 왕충이 쓴『논형』에서다. 내용을 보면『논형』이전 시대부터 '자(子)·축(丑)·인(寅)·묘(卯)…'가 '쥐·소·호랑이·토끼…'에 대입되고 있었음을 알 수가 있다. 십이생초(十二生肖)와 십이지의 관계는 각 동물의 천성과 십이지의 음양적 속성을 연결시켰다는 설과 함께 십이지 동물을 각 시간대에 배정함에 있어서는 생태적 속성과 상징성이 종합적으로 고려되었다는 설이 있다.

십이지는 시간성과 공간성이라는 두 측면을 동시에 지니고 있다. 옛사람들은 북극성을 중심축으로 회전하는 북두칠성의 움직임을 지표로 시간의 흐름과 계절 변화를 파악했다. 북두칠성이 움직여 '자'의 방향을 가리키면 양기가 꿈틀대기 시작하고, '축' '인'

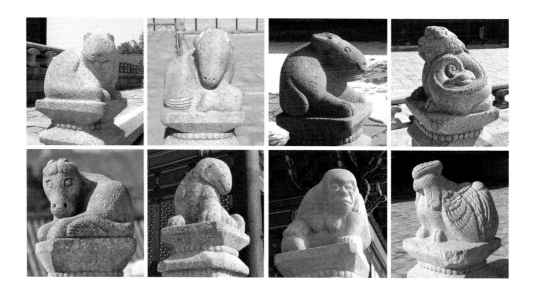

경복궁 근정전 월대의 십이지신상

위 왼쪽부터 쥐〔子〕·소〔丑〕·토끼〔卯〕·뱀〔巳〕상, 아래 왼쪽부터 말〔午〕·양〔未〕·원숭이〔申〕·닭〔酉〕상. 십이지에 배속된 동물을 형상화한 것으로 우주의 시간적 측면을 나타낸다.

'묘' 등의 각 방향을 거쳐 가면 만물이 성장하고 성숙하며, 마지막으로 '해'(亥)를 가리켜 수장(收藏)의 단계로 접어들면 계절 순환의 일주기가 끝난다고 보았다. 순환하는 북두칠성의 자루〔建〕가 점한 위치로 보면 그것은 공간적인 것이요, 순환의 한 주기로 보면 그것은 시간적인 것이다.

근정전 월대에는 사신상으로 상징되는 공간적 세계가 펼쳐져 있는가 하면, 십이지신상으로 상징되는 시간적 세계가 전개되어 있다. 그런가 하면 근정문에서는 해(일화문)와 달(월화문)이 뜨고 지며, 근정전 뒤에서는 봄(만춘전), 가을(천추전)이 오고 간다. 이런 상황들은 앞서 말한 흠경각 내부 모습과 다르지 않다. 따라서 근정전 주변의 사신상과 십이지신상은 우주 모형을 지상에 구현한 것으로 볼 수 있으며, 그 배후에는 하늘과 그 지위를 나란히 하려는 천인합일 사상이 자리 잡고 있다고 말할 수 있다.

지상에 구현된 우주

원형과 방형

하늘과 땅의 모형

옛사람들은 가야금이나 거문고의 몸통을 제작할 때 아래쪽은 평평하게, 위쪽은 둥글게 했다. 그런가 하면 종묘나 사당에 모시는 조상의 신주함도 아래쪽은 방형으로, 위쪽은 원형으로 만들었다. 또한 궐내 정원에 연못을 조성할 때도 호안을 사각형으로 구축하고 그 중심에 원형의 섬을 두었으며, 궁의 누각이나 침전을 건축할 때도 원기둥과 네모기둥을 적절히 조합하였다. 그 뜻은 건축물 치장에 있었던 것이 아니라, 우주의 존재 원리와 운행의 이치를 인간사에 적용하여 우주와 그 지위를 나란히 하려는 데 있었다.

둥근 하늘, 네모난 땅

우주와 함께 항상 거론되는 것이 천지, 즉 하늘과 땅이다. 『주역』에서 '땅의 도는 지극히 고요하며 덕이 방정하다'(坤道至靜而德方)고 말한 것에서부터 '하늘은 둥글고 땅은 모나다'라는 천원지방설(天圓

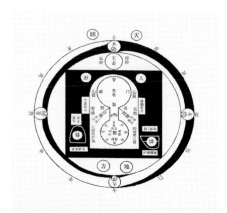

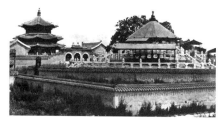

이황의 〈천명신도〉
원 속에 네모가 들어 있는 모양이다. 위쪽에 '天圓',
아래쪽에 '地方'이라고 쓴 글자가 보인다.

사직단
땅의 신인 사(社)와 곡식의 신인 직(稷)에게 제사 지
내던 제단. 방형을 기본으로 하고 있다.

원구단
하늘에 제사 지내던 제단. 원형을 기본으로 하고 있다.

地方說)이 탄생하게 되었고, 원형과 방형이 하늘과 땅, 나아가서는 우주의 모형이 되었다.

우주 모형을 원형과 방형으로 도식화한 사례를 조선 중기의 성리학자 정지운(鄭之雲)의 〈천명구도〉(天命舊圖)˙와 퇴계 이황(李滉)이 수정한 〈천명신도〉(天命新圖)˙˙에서 찾아볼 수 있다. 이중으로 된 원과 그 안쪽 원에 내접하는 사각형, 그리고 사각형 안에 인체의 각 부위를 본뜬 모양을 그려 천·지·인 삼재(三才)를 나타냈다. 원의 바깥 위쪽에 '天圓'(천원), 사각형 아래쪽에 '地方'(지방)이라 쓴 글자가 나타나 있는데, 이것이 천원지방의 원리를 원형과 방형으로 상징화했음을 보여 준다.

천원지방으로 상징되는 우주 원리를 방형과 원형으로써 건축물에 적용한 대표적 사례가 사직단과 원구단이다. 조선 건국 초 한양 땅 서쪽에 설치된 사직단은 땅과 곡식의 신에게 제사 지내는 제단으로 방형 평면을 기본으로 하고 있다. 고종 때 하늘에 제사 지내기 위해 건립한 원구단은 원형을 기본으로 하고 있다.

천원지방의 도상은 오직 하늘과 땅만을 의미하는 것은 아니다. 건곤·음양·상하·동정·

지상에 구현된 우주

* 〈천명구도〉 정지운이 우주 조화의 이치를 밝힌 천명도설의 하나로, 퇴계 이황의 의견을 따라 내용을 수정하기 이전의 천명도설을 가리킨다.
** 〈천명신도〉 퇴계 이황의 의견을 따라 〈천명구도〉 내용을 수정한 천명도설을 말한다. 천원지방형을 택한 점이 〈천명구도〉와 다르다.

전후·좌우 등 상대적이면서도 하나의 전체로 포괄되는 우주적 개념을 모두 포함하고 있는 상징 도형이 원형과 방형이다.

둘이 아닌 우주와 인간

옛 동양인들은 인간은 우주 가운데서 태어나 우주의 이치에 따라 살아가는 존재이므로 하나의 소우주라고 생각했다. 소우주인 인간은 우주의 축소판이라 할 수 있고, 그렇다면 우주는 또한 대인간(大人間)이라 할 수 있다. 우주와 인간은 극대 극소의 차이가 있을 뿐 같은 속성을 지닌 존재다. 때문에 우주적인 일이란 바로 자기 분수 안의 일이 되고, 자기 분수 안의 일은 바로 우주 사이의 일이 되는 것이다. 이것이 우주와 인간이 둘이 아니라 하나라고 생각하는 천인합일 사상의 요체다.

나를 알기 위해서는 그 근원인 우주를 알아야 한다. 그래서 옛사람들은 천문을 관찰하고 지리를 살펴 우주 자연의 이치를 파악하는 데 힘썼고, 이를 통해 인간과 사회를 개조하기 위해 노력했다. 이런 태도는 우주에 대한 경이감과 호기심에서 출발하여 관측, 탐사 등의 방법으로 과학적 진실의 규명을 최종 목표로 삼는 서양의 경우와 크게 다른 것이다. 서양의 우주에 대한 방도가 가기만 하는 일방통행이라면, 동양 사람들이 개척한 우주의 길은 언제나 가고 오는 왕복의 길이었다.

옛사람들은 우주에서 발견한 이치를 인간사에 적용하고, 그것을 통해 다시 우주의 참모습을 보았다. 왕의 가마인 대련(大輦) 네 모퉁

이에 원주와 방주를 각각 세운 것이나, 곤룡포의 깃을 모나게, 소매를 둥글게 만든 것이나, 하늘을 덮는 서까래는 둥글게, 땅을 지탱하는 기둥은 모나게 한 것도 모두 그러한 삶의 태도를 반영하고 있다.

지상에 적용된 우주 모형의 원리

천원지방의 우주 원리는 창덕궁 후원의 부용지, 애련지(조성 당시에는 둥근 섬이 있었다), 경복궁 향원지 등의 연못에도 적용되어 있다. 부용지의 경우 장대석으로 호안 석축을 조성하되 평면을 사각형으로 만들었고, 못을 팔 때 나온 흙으로 연못 중앙에 섬을 조성하되 그 모양을 둥글게 했다. 전체적으로 보면 사각형 안에 원이 든 모양새가 되는데, 곧 우주의 공간적 모형을 나타낸 것이다. 향원지의 방형 호안과 원형의 섬에도 같은 원리가 적용돼 있다.

연못뿐만 아니라 건축물에도 천원지방의 원리가 적용되었다. 대표적인 건물로 경복궁 경회루가 있다. 경회루의 누 아래 기둥은 바깥쪽 스물네 개의 네모기둥과 안쪽 스물네 개의 원기둥으로 이루어져 있다. 상층의 경우도 마찬가지로 바깥쪽은 스물네 개의 네모기둥으로, 안쪽은 스물네 개의 원기둥으로 구성되어

창덕궁 후원의 부용지
방지원 도형의 조성 원리가 적용되었다. 이는 우주의 공간적 모형이다.

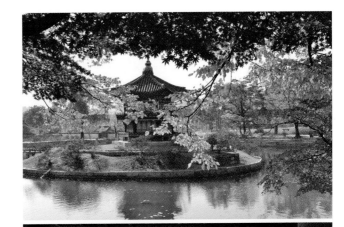

경복궁 향원지와 향원정
장대석을 사각형으로 쌓아 방지를 만들고 중앙에 둥근 섬을 조성한 방지원 도형 연못의 전형이다.

경복궁 경회루 누하주(樓下柱)
바깥쪽은 방주로, 안쪽은 원주로 되어 있다.

경복궁 경회루 상층 기둥
누하주와 마찬가지로 바깥쪽은 방주로, 안쪽은 원주로 이루어져 있다.

있다. 전체적으로 내원외방(內圓外方) 구조를 지니고 있는데, 방형의 틀 안에 원형의 섬을 배치한 방지원 도형 연못과 같은 원리이다.

경회루에서 또 하나 주목되는 것은 각 기둥에 십간, 십이지, 24절기가 적용되어 있다는 점이다. 십간은 동편 기둥 줄의 북쪽에서 두번째 기둥에 배당된 갑(甲)에서 시작해서 기둥 하나씩 건너뛰면서 북편 기둥 줄의 서쪽에서 다섯번째 기둥의 계(癸)에서 일순환을 마치는 것으로 되어 있다. 십이지는 북편 기둥 줄의 서쪽에서 네번째 기둥에 배당된 자(子)에서 시작해서 같은 줄 서쪽에서 두번째 기둥의 해(亥)에서 일순환을 마치는 것으로 되어 있다. 방주와 원주가 우주의 공간적 모형이라고 한다면, 각 기둥에 배당된 십간과 십이지 등은 우주의 시간적 모형이라 할 수 있다.

경복궁의 침전인 강녕전과 교태전 기둥에도 우주의 원리가 적용되어 있다. 근래에 지은 건물이지만 고증을 거쳐 복원했기 때문에 당시 사람들의 생각을 읽는 데 지장은 없다. 외부 기둥은 모두 방주이고 내부의 기둥은 원주이다. 경회루의 경우처럼 천원지방, 내원

지상에 구현된 우주

외방의 우주 이치가 적용되었다.

내원외방의 우주 모형이 응용된 또 다른 예를 경복궁 집옥재 북쪽 문에서도 찾아볼 수 있다. 정사각형 안에 원이 내접한 형태로 설계된 이 문은 앞서 본 이황의 〈천명신도〉를 연상시킨다. 월문(月門)과 모양이 비슷한 것 같기도 하지만, 월문은 벽면을 보름달 모양으로 뚫은 것인데 비해 이 문은 원형과 방형을 조합한 형태를 띠고 있다는 점에서 차이가 있다.

창덕궁 후원 옥류천 구역에 아담하고 매력적인 정자가 있는데, 그 이름이 청의정이다. 평면은 한 칸 정방형이며, 네 개의 기둥머리에 팔각 도리를 얹고 그 위에 짚으로 원형의 지붕을 인 구조이다. 팔각 도리는 그 위에 원형 지붕을 올리기 위해 가설된 것이다. 정자 하나를 짓는 데도 이처럼 천원지방의 원리를 적용하였다.

태극

우주의 생성과 조화의 원리

태극 도형은 그 모양이 단순하다면 단순하다. 하지만 태극 문양만큼 심오한 뜻을 간직한 것도 드물다. 태극 도형 속에는 우주 만물의 생성·소장(消長)의 이치가 숨어 있고, 조화와 상생의 원리가 함축돼 있다. 태극의 도는 하늘의 도이면서 인도(人道)의 근원이기도 하다. 때문에 조선의 임금들은 태극의 도에 따라 선정을 베푸는 일을 중하게 여겼다. 정전, 편전, 궐문, 누각을 가릴 것 없이 궐내 도처에 시문되어 있는 태극 도형은 그러한 정치 사상의 반영이다.

이태극·삼태극·음양어태극 — 우주의 존재와 구조

궁궐 도처에 장식된 수많은 태극 문양은 크게 이태극(음양태극)과 삼태극으로 분류된다. 이것을 각각 이파문(二巴紋) 혹은 삼파문(參巴紋)이라 부르기도 하는데, 그 모양이 '巴'(파)자를 닮았다 해서 붙여진 이름일 뿐 말 자체에는 별다른 뜻이 없다. 이태극은 태극기

이태극 도형
이파문이라고도 한다. 음양의 조화라는 동양적 우주론을 반영하고 있다.

삼태극 도형
삼파문이라고도 한다. 세 날개는 천·지·인 삼재를 상징한다.

음양어태극 도형
물고기 두 마리가 서로 맞물고 돌아가는 모습과 비슷하게 생겼다.

에 그려진 것처럼 바람개비 모양의 양의(兩儀)가 원상 안에서 상하로 상대하며 회전하는 형태로 되어 있다. 위쪽에 있는 것이 양의(陽儀)이고 색은 적색이며, 아래쪽에 있는 것이 음의(陰儀)이고 청색이다. 양의를 위쪽에, 음의를 아래쪽에 둔 것은 '하늘은 양으로서 위에 있고(天陽上) 땅은 음으로서 아래쪽에 있다(地陰下)'는 동양적 우주론에 기인한다. 양의와 음의가 서로 맞물려 회전하는 모양은 음양이 각기 개별성을 유지하면서 상호 의존하는 속성을 상징하고 있다.

이태극에 날개 하나가 더해진 것이 삼태극이다. 요즘 사람들은 태극이라 하면 대개 날개가 둘인 이태극을 떠올리기 십상이지만 성리학이 자리 잡은 송나라 이전까지의 고대 동양에서는 삼태극이 대세를 이루었다. 삼태극은 천·지·인 삼재가 하나로 혼합된 상태를 나타낸 문양으로, 우주 구성의 대표적 요소인 하늘과 땅에 인간을 참여시킨 의미가 있다. 삼재의 한 요소로서 인간을 태극에 포함시킨 것은 인간이 천지의 합체이고 소우주라는 인식을 바탕으로 하고 있다.

태극 도형 중에 음양어태극 도형이 있다. 각 날개 안에 점을 찍어 놓은 모양인데, 물고기 두 마리가 서로 맞물고 돌아가는 모습과 비슷하다 해서 그런 이름이 붙었다. 음양어태극은 음과 양이 상대를 근원으로 하는 원리를 나타낸 것으로, 양의 속의 점은 양에서 음이 발생하는 모습이고, 음의 속의 점은 음에서 양이 발생하는 모습이다.

좌선과 우선 – 우주 시공간의 융합체

태극 문양 중에는 좌선(左旋, 왼쪽으로 회전)하는 것과 우선(右旋, 오른쪽으로 회전)하는 것이 있다. 해시계의 막대 그림자가 움직여가는 방향으로 회전하는 것을 좌선, 그 반대 방향으로 도는 것을 우선이라 한다. 태극 문양을 해시계라고 가정하고 그 중심에 막대를 꽂았을 때 날개의 회전 방향이 해시계 그림자의 이동 방향과 같으면 좌선 태극이고, 반대면 우선 태극인 것이다. 우리가 보통 시계방향이라고 하는 것이 좌선이다. 좌선 또는 우선은 보는 사람의 입장에 따라 달라지는 것이 아니라 그 자체로서 정해져 있는 우주의 이치다.

상하·사방·허공은 공간 개념이고, 과거·현재·미래는 시간 개념이다. 태극 문양에서 마주하는 양의(兩儀)는 공간 개념이고, 그 회전운동의 방향은 시간 개념이다. 우주는 시간과 공간의 융합체이므로 회전하는 태극 문양은 우주의 상징 모형이라 할 수 있다.

궁궐 도처의 태극 문양 – 천도를 드러내는 상징 도형

경복궁의 정전인 근정전 월대 동·서쪽에 각각 두 개의 돌계단이 설치돼 있는데, 각 계단의 소맷돌 양면에 태극 문양이 새겨져 있다. 태극의 두 날개를 선각한 후에 약간의 손질을 가해 입체감을 살렸다. 바깥쪽 면의 태극은 좌선, 안쪽 면의 태극은 우선하는 형태로 되어 있다.

경복궁 근정전 답도 봉황의 보주에 나타난 태극 문양
보주와 태극이 화학적 결합을 이루고 있다. 조화의 이치와 최고의 상서를 나타낸다.

근정전 주변 장식 중에서 가장 중요한 위치를 차지하는 것이 계단 답도의 봉황문이다. 봉황문을 구성하는 중요한 요소 중 하나가 서기를 내뿜는 보주(여의주)다. 그런데 이 봉황문에서는 태극 문양이 보주 자리를 차지하고 있다. 태극을 보주로 삼은 것인지, 보주를 태극 모양으로 표현한 것인지 전후 사정은 알 길이 없다. 하지만 보주와 태극이 화학적으로 결합된 이 상징 문양이 조화와 상생의 묘리와 최고의 상서를 나타내고 있다는 점은 분명하다.

창경궁 명정전, 덕수궁 중화전, 창덕궁 인정전 계단에서도 태극 문양을 만나볼 수 있다. 명정전 계단의 태극 문양은 빠른 속도로 회전하는 이태극 형태로 양 날개 길이가 긴 것이 특징이다. 아래쪽에 구름 문양이 베풀어져 있는데, 이것이 태극 문양의 장식성을 높여주는 역할을 한다. 한편 중화전 남쪽 계단에 새겨진 태극 문양은 얕은 부조로 된 삼태극이다. 좌선 태극과 우선 태극이 대응 위치에 배치되어 있다. 인정전 월대 계단의 태극 문양도 다른 궁궐의 것과 비슷한 형태를 보인다.

태극 문양은 정전 주변뿐 아니라 창덕궁 주합루와 같은 격이 높은 누각에서도 발견된다. 누각을 오르는 계단 소맷돌에 삼태극이 새겨져 있는데, 선각기법을 사용한 일반적인 태극 문양과 달리 날개 한 변을 깊이 파서 다른 한 변의 선을 부각시키는 독특한 기법을 적용했다. 주합루 정문인 어수문 돌계단에도 태극 문양이 새겨져 있다. 언뜻 보면 사태극을 닮은 것 같지만 실은 두 개의 태극의 날

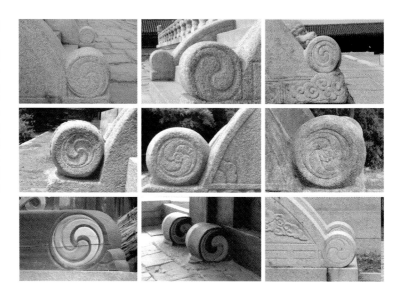

개와 그와 똑같은 크기와 모양을 가진 여백으로 이루어진 이태극이다. 어수문 신방목에도 적·청·황 삼색의 삼태극이 장식되어 있다. 이처럼 주합루 일대에 태극 문양이 특별히 많은 이유는, 위로는 천상으로 통하고 아래로는 지하에 이르며, 천지를 뭉뚱그려서 하나로 융합한다는 '주합'(宙合)의 의미와 관련이 있을 것으로 생각된다.

태극 문양은 경복궁의 동문인 건춘문과 북문인 신무문, 창덕궁 돈화문, 창경궁 홍화문에서도 볼 수 있다. 신무문의 것은 삼태극 형태로 조각되어 있으며, 창덕궁 돈화문의 것은 채색된 우선 삼태극 형태를 갖추고 있다. 창경궁 홍화문의 것은 좌선하는 이태극인데, 흑백으로 채색된 점이 이채롭다. 그리고 역대 왕의 신주를 모신 종묘 정전의 남문과 동문에도 태극 문양이 그려져 있다. 모두 적·청·황 삼색으로 된 삼태극이다. 침전의 경우 창덕궁 대조전 월대 계단의 소맷돌에서 삼태극을 볼 수 있다.

경복궁 신무문의 삼태극 장식

경복궁의 동문인 건춘문에서도 이런 형태의 태극 문양을 볼 수 있다.

창덕궁 돈화문의 삼태극 문양
(왼쪽)
적·청·황으로 채색되어
있다. 각 색은 천·지·인
을 상징한다.

창경궁 홍화문 이태극 문양
흑백으로 되어 있는 것이
특징이다.

우주 자연의 존재 구조와 작용을 일정한 체계로 설명하기 위해
만들어진 논리가 태극론이고, 그 내용을 상징적으로 표현한 문양이
태극 도형이다. 조선의 임금들은 안으로는 천도와 합일하는 성인의
지혜를 터득하고, 밖으로는 임금의 덕을 갖추는 내성외왕(內聖外王)
의 이상을 실현하기 위해 노력했다. 궁궐 도처에 장식된 태극 문양
은 천도를 드러내는 상징 도형이라는 점에서 궁궐 장식 문양으로서
그 가치가 매우 높다.

벽사진경의 기원을 담다

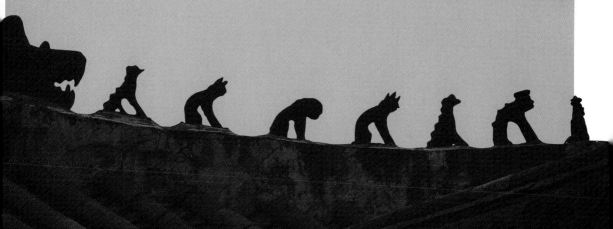

정전 진입로의 신수상

벽사의 기원이 만든 상상의 동물

궁궐에서 가장 권위적인 건물은 근정전, 인정전, 명정전과 같은 정전이다. 정전을 내부의 중심 공간이라 할 때, 궁궐 정문에서 중심인 정전에 이르는 길은 외부의 과정적 공간이라 말할 수 있다. 이 과정적 공간 속에 있는 돌다리, 문, 계단 등은 실용과 편의를 위한 시설이라기보다는 엄숙한 권위 공간에 이르는 길을 장엄하는 의장적인 성격이 강하다. 그 주변에 배치된 여러 신수상들은 건축물을 장엄하는 역할을 함과 동시에 궁궐 중심에 이르는 통로를 사귀(邪鬼)로부터 지키는 벽사의 기능을 하고 있다.

금천교의 신수상 – 벽사의 상징물

* 금천 조선 궁궐 안에 흐르는 명당수. 궁궐(宮禁)의 개천이라는 뜻과 함께 개천을 넘어서는 경솔한 행동을 금한다는 의미가 부여돼 있다.

궁궐 정문을 들어서서 제일 먼저 만나게 되는 것이 금천 위에 놓인 돌다리, 즉 금천교(禁川橋)이다. 경복궁 영제교(永濟橋), 창덕궁 금천교(錦川橋), 창경궁 옥천교(玉川橋)가 그 예이다.

영제교는 현재 홍례문과 근정문 사이를 흐르는 금천 위에 놓여 있다. 일제강점기에 수정전 앞쪽, 근정전 동쪽 등으로 옮겨 다니다가 최근 홍례문 권역 복원사업을 통해 원래 위치로 돌아왔다. 돌난간의 엄지기둥 위에는 용이 조각되어 있고, 다리 사방에는 포복 자세로 어구(御溝) 바닥을 주시하는 네 마리의 신수가 배치되어 있다.

과거에는 이 동물이 사자로 잘못 알려져 있었는데, 그 원인은 임진왜란 때 종군한 일본인 승려 석시탁(釋是琢)의 『조선일기』(朝鮮日記)에 실린 다음과 같은 내용 때문이다.

"다리(영제교) 좌우에 석사자 네 마리를 안치하여 다리를 호위하게 했다. 중앙에는 깎은 돌로 여덟 자의 어도(御道)를 마련하고 석사자를 간손건곤 모서리에 두었는데 모두 열여섯 마리이다."(橋之左右 安置石獅子四匹而令護橋 基中央以削石 疊垣八尺 置石獅子於艮巽乾坤隅者 四四十六疋矣)

한편 영제교 석수에 관한 한층 진전된 내용이 이덕무(李德懋)의 『청장관전서』(靑莊館全書) 「이목구심서」(耳目口心書)에 나온다. 그 내용 일부를 소개하면 이렇다.

"경복궁 어구의 곁에 누운 석수가 있다. 얼굴은 새끼사자 같은데 이마에 뿔이 하나 있고 온몸에는 비늘이 있다. 새끼사자인가 하면 뿔과 비늘이 있고, 기린인가 하면 비늘이 있는 데다 발이 범과 같아서 이름을 알 수가 없다. 후에 상고해보니, 중국 하남성 남양현의 북쪽에 있는 종자(宗資)의 비(碑) 곁에 두 마리의 석수가 있는데, 그 짐승 어깨에 하나는 천록(天祿)이라 새겨져 있고, 다른 하나는 벽사(辟邪)라 새겨져 있다. 뿔과 갈기가 있으며 손바닥만 한 큰 비늘이 있으니 바로 이 짐승이 아닌가 싶다. (…) 남별궁(南別宮)에도 이러

벽사진경의 기원을 담다

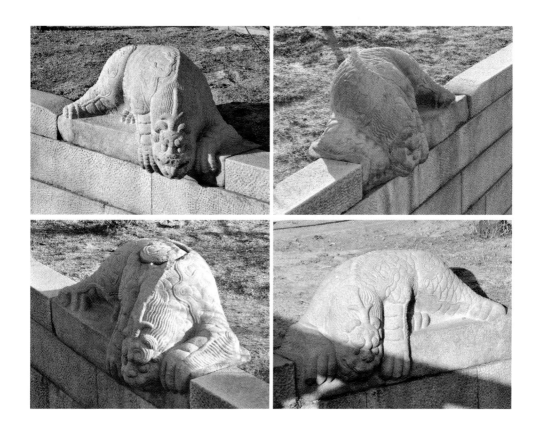

경복궁 영제교 주변의 천록
다리를 통해 들어올 것으로 예상되는 사악한 기운을 막고, 흉한 것을 제거하는 임무를 맡고 있다. 비늘과 갈기가 꿈틀거리는 듯이 완연하게 잘 조각되어 있다. 등에 구멍난 흔적이 있는 상은 한때 남별궁에 가 있던 것으로 알려져 있다.

한 짐승이 하나 있는데 바로 경복궁에서 옮겨 온 것이다."

그리고 조선 영조 때의 선비 유득공(柳得恭)이 쓴 『영재집』(泠齋集)에 실린 「춘성유기」(春城遊記)에 다음과 같은 내용이 보인다.

"(1770년 3월 6일) 경복궁에 들렀다. 궁의 남문(광화문) 안쪽에 다리가 있고, 다리 동쪽에 천록 두 마리가 있는데, 다리 서쪽의 것은 비늘과 갈기가 꿈틀거리는 듯이 완연하게 잘 조각되어 있다. 남별궁 뒤뜰에 등에 구멍이 파인 천록이 있는데, 이와 똑같이 닮았다. 그런 관례가 없음에 비추어 필시 다리 서쪽에 있던 것 하나를 옮겨

갔음이 틀림없다."(又翌日入景福古宮 宮之南門內有橋 橋東有石天祿二 橋西有一鱗鬣 蜿然良刻也 南別宮後庭有穿背天祿 與此酷肖 必移橋西之一 而無掌故可證也)

이상의 기록을 통해서 영세교 사방에 엎드려 어구 바닥을 응시하고 있는 신수기 천록이라는 것을 알 수 있다.

천록과 관련된 고전의 기록을 살펴보면, "왕궁을 수리할 때 동인 (銅人)과 황종(黃鐘)을 각각 네 개, 그리고 천록과 벽사를 구리로 만들었는데, 뿔 하나를 가진 것이 천록이고, 둘 가진 것을 벽사라 한다"(『후한서』「영재기」)는 내용이 있고, "취굴주(聚窟洲)에 벽사와 천록이 있다"(『십주기』)는 기록도 있으며, "도발(桃撥: 사악한 기운을 막아 없애는 짐승을 통칭해서 이르는 말)은 일명 부발(符撥)이라고 하는데, 사슴과 비슷하고 꼬리가 길다. 뿔이 하나 있는 것을 천록이라 하고 둘인 것을 벽사라 한다"(『한서』「서역전」'맹강의 주')는 내용도 있다.

천록은 신령스러운 짐승으로, 뿔 끝에 오색 광채가 환하게 나타나고 하루에 1만 8천 리를 달리고 사이(四夷)의 말도 다 알아듣는다고 하며, 용의 머리, 말의 몸, 기린의 다리, 회백색 털에 모양은 사자를 닮았다고 한다. 능히 상서롭지 못한 것을 제거하기 때문에 벽사라고도 하며, 영원히 백 가지 녹(祿)을 가진다는 의미로 천록이라고 불렀다. 한나라 때는 천록을 전각과 문 앞에 세웠고, 다리 위나 무덤, 사당 입구에도 벽사의 상을 세웠다. 목적은 다 같이 외래 사기의 침입을 막고, 흉한 기운을 제거하며, 보물 등 재화를 지키기 위함이었다.

천록 역시 용이나 봉황의 경우처럼 여러 동물의 신체 일부분을 본뜨고 조합해서 만들어낸 상상의 동물이다. 온몸을 덮고 있는 비

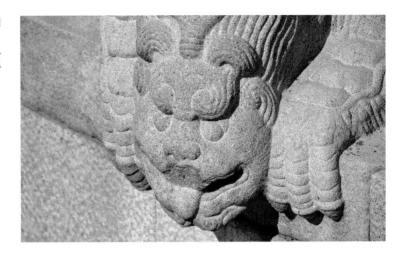

늘도 그런 구성 요소의 하나로, 수중 동물인 물고기 몸에서 따온 것이다. 비늘 덮인 물고기는 이상할 것이 없지만 비늘 덮인 짐승은 기이한 느낌을 준다. 기이함은 경외감과 공포감을 불러일으키고, 비현실적인 모습은 신령스러운 느낌을 갖게 한다. 결국 한 개의 뿔, 비늘로 덮인 몸 등 천록의 독특한 신체적 특징은 경외감과 공포감과 신령스러움을 신수에 부여하기 위한 수단인 셈이다. 궁궐에서 볼 수 있는 신수들 대부분이 비늘 덮인 몸을 가진 것도 같은 의미로 해석될 수 있다.

영제교 주변의 네 마리 천록 중에서 우리의 호기심을 자극하는 것은 혀를 길게 내밀고 있는 천록의 모습이다. 이 모습은 조선 석공의 해학성의 발로라고 해석하기보다는 천록의 도상적 특징 중 하나로 이해하는 편이 좋을 듯하다. 천록과 같은 종류인 벽사의 도상적 특징이 긴 혀를 내밀고 있는 모습이기 때문이다.

창덕궁 금천교의 경우는 영제교와 달리 동물상이 다리 아래쪽에

놓여 있다. 두 홍예의 틀이 만나 이루는 교각의 남쪽 바닥에 사자 비슷한 동물 석상이 앉아 있고, 그 반대쪽인 북쪽 어구 바닥에 거북이를 닮은 현무가 앉아 있다. 남쪽에 앉은 석수는 한때 해치로 알려지기도 했으나 확실한 근거가 있는 것은 아니다. 그러나 배치 상태로 볼 때 벽사의 기능을 하는 동물이라는 점은 의심할 여지가 없다. 금천의 다리 양쪽 바닥에 동물 석상을 배치하는 제도가 언제부터 시작되었는지는 알 수 없다. 창경궁 옥천교와 경희궁지에 남아 있는 금천교(禁川橋)에도 동물상을 올려 놓았을 걸로 여겨지는 대좌가 남아 있는 것을 볼 때 조선시대에 금천교(禁川橋) 양쪽에 신수를 배치하는 제도가 보편화되어 있었던 것으로 보인다.

동물상은 다리 난간 기둥 위에도 있다. 창덕궁 금천교와 창경궁 옥천교의 동물상은 몸의 크기가 작고, 반원이 반복되는 형태의 갈기를 가진 것으로 보아 당사자(唐獅子)로 추측된다. 당사자는 여러 방면에 걸쳐 길상·벽사의 상징으로 애호되었던 동물이다. 영제교

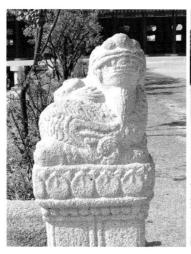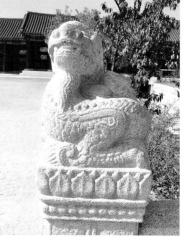

경복궁 영제교 난간 엄지기 둥의 용 조각
일반적인 용의 모습과 달리 얼굴이 둥근 게 특징이다.

　　　　　　　　　　벽사진경의 기원을 담다

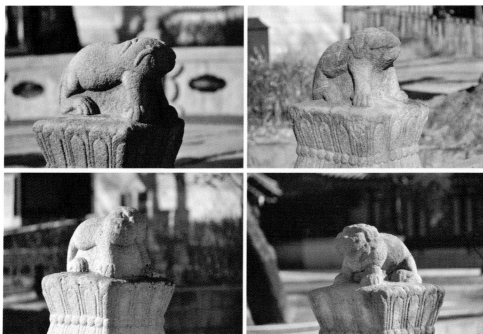

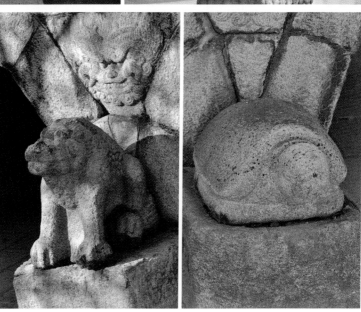

**창덕궁 금천교 난간 기둥 위
의 동물상(위)**
몸의 크기가 작고, 반원
이 반복되는 형태의 갈기
를 가진 것으로 보아 당
사자로 추측된다.

**창덕궁 금천교 아래쪽에 놓
여 있는 신수와 현무**
오른쪽 신수는 해치로 알
려져 있기도 하지만, 확
실한 근거는 없다.

난간 엄지기둥에 올라앉은 조각상은 얼굴 형태가 용과 다른 면이 다소 보이기는 하나 용인 것이 분명하다. 옥천교 난간 기둥의 신수는 미모가 심해 구체적으로 어떤 동물인지 확인하기 어렵다. 하지만 겨드랑이에 화염각이 표현되어 있는 것을 보면 길상·벽사를 상징하는 신수라는 점은 확실한 듯하다.

귀의 이중적 양상

귀면(鬼面)이 장식된 다리는 창덕궁 금천교, 창경궁 옥천교, 경희궁 금천교 등이다. 귀면은 홍예 교각 사이에 끼워 맞춘 삼각형 모양의 면석에 부조돼 있는데, 치켜 올라간 눈썹, 왕방울 눈, 이빨을 드러낸 입, 머리 위로 휘날리는 갈기 등의 표현이 특징이다. 귀면을 금천 다리에 새긴 것은 정전 초입에서부터 사기의 침입을 막아 내부 공간 전체를 상서의 공간으로 유지하려는 데 목적이 있다.

'귀면'이란 말 그대로 귀의 얼굴을 나타낸 상이다. '鬼'는 '甶'(말미암을 유) '几'(안석 궤) 'ㅿ'(사사로울 사) 세 글자를 합쳐 만든 회의문자다. '甶'는 기괴한 얼굴을 상형한 문자이고, '几'는 '人'(인)자를 변형시킨 문자이며, 'ㅿ'는 '私'(사)자의 원형이다.

인간은 누구나 삶〔生〕을 좋아하고 죽음〔死〕을 싫어한다. 그렇기 때문에 죽은 사람을 추악한 모습으로 상상하게 마련이다. 말하자면 산 사람이 죽은 사람을 상상한 바가 귀이다. 총각귀, 처녀귀라는 것도 처녀 총각이 비명횡사하여 된 귀이고, 망령과 유령 또한 귀와 마찬가지다. 결국 귀는 인간의 사심에 의해 구상화된 괴이한 형상이

라 말할 수 있다. 그런데 사람들은 이 귀가 자유자재한 초능력을 가
진 존재라고 믿어 귀에 의존하여 사귀를 물리치려는 이중적인 성향
도 지니고 있다.

정초에 호랑이 그림이나 '虎'(호)자를 쓴 종이를 대문에 붙이는
풍습은 호랑이의 용맹함을 빌려 벽사의 목적을 달성하기 위함이
다. 마찬가지로 궁궐 다리에 귀면을 새겨 놓은 것은 귀신의 초능력
을 빌려 금천을 건너오는 역질과 사귀를 물리치기 위함이다. 결코
사랑스럽다고 말할 수 없는 귀면을 다리에 장식한 이유가 바로 여
기에 있다.

귀면의 눈을 왕방울처럼 크게 표현한 이유는 역병을 옮기거나
사기를 퍼트려 사람을 해치는 잡귀들을 샅샅이 색출해야 하기 때문
이다. 왕방울 눈으로도 부족하다고 생각되면 방상씨 가면처럼 네
개의 눈을 가진 귀면을 만들어 색출 능력을 강화하기도 한다. 그리
고 위협적인 표정으로 만드는 것은 잡귀가 귀면을 보고 스스로 놀
라 달아나게 하기 위해서다. 결국 귀면은 인간의 욕망과 상상력이

만들어낸 산물로, 인간 내면에 지니고 있는 또 하나의 귀여 노습이라 할 수 있다.

정전 정문 앞 계단의 신수상 – 경호와 경계의 기능

경복궁 근정문 계단의 신수
화염각·물고기 비늘·외뿔 등의 표현이 매우 사실적이다.

정전 진입로의 첫번째 관문인 금천교를 건너 좀 더 안쪽으로 들어가면 두번째 관문인 정전 정문이 나타난다. 이 문은 지엄한 공간인 정전으로 진입하는 문으로, 경복궁의 근정문, 창덕궁의 인정문, 덕수궁의 중화문이 바로 그러한 성격을 지니고 있다. 이 문 앞에 돌

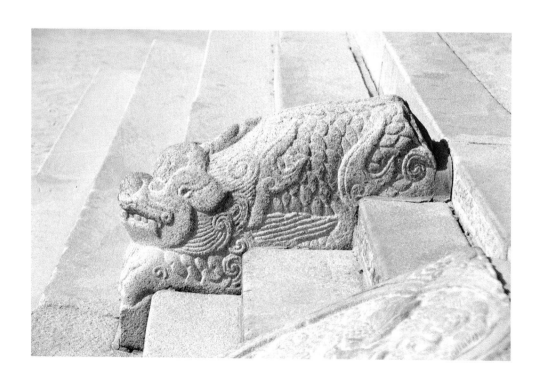

벽사진경의 기원을 담다

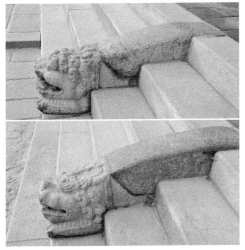

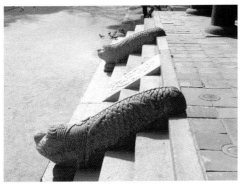

창덕궁 인정문 계단의 신수
(위, 가운데)
계단 어칸 경계석이 신수
의 몸을 대신하고 있다.

덕수궁 중화문 계단의 신수
몸이 원통형으로 된 점이
특징이다.

계단이 설치되어 있고, 그 중앙에 마련된 어칸의 양쪽 경계선에 신수상이 배치돼 있다.

경복궁 근정문 계단의 신수는 크고 둥근 코, 불룩 튀어나온 이마, 굵고 긴 외뿔을 가지고 있다. 몸 전체가 비늘로 덮여 있으며, 목덜미에 난 갈기와 네 다리의 화염각이 선명하다. 표현 기법이 사실적이고 신령스러움과 위엄이 잘 표현되어 있어, 같은 종류의 신수들 중에서 걸작으로 평가될 만하다.

창덕궁 인정문 계단의 신수는 전신상이 아닌 두상(頭像) 형태로 되어 있다. 풍성한 나선형 갈기를 가진 이 신수는 목에 방울을 달고, 투박하게 생긴 두 발로 턱을 괴고 있다. 입은 약간 벌린 상태이고, 코는 뭉툭하며, 눈은 왕방울 같다. 풍성한 갈기를 가지고 있어 멀리서 보면 수사자 비슷하게 생겼다.

덕수궁 중화문 계단의 신수는 원통형의 몸을 가지고 있다. 목 주변의 갈기와 정수리에 난 뿔의 표현이 형식적이고, 얼굴과 몸통의 구분도 모호하다. 전체적으로 도식화의 경향이 뚜렷하다.

정전 정문 계단의 신수상이 지닌 공통점은 정전을 등진 채 앞을 주시하는 자세를 취하고 있다는 것이다. 이 자세는 경호와 경계의 두 가지 목적을 가지고 있다. 경호의 대상은 정전의 왕이고, 경계의

대상은 정전에 침입하려는 사악한 기운이다.

정전 월대 계단의 신수상 – 천록인가 비휴인가

창덕궁, 창경궁, 덕수궁에는 월대 계단의 경우 정면에만 신수가
배치되어 있다. 그러나 경복궁에는 법궁의 위상에 걸맞게 정전인
근정전 정면은 물론 동쪽과 서쪽의 계단에도 신수가 배치되어 있
다. 정면에서는 계단 문로주 밑에 엎드려 있는 상과, 답도 좌우 경
계석을 겸하고 있는 상 두 종류의 신수를 볼 수 있다.

경복궁 근정전 월대 정면 계단 문로주 아래쪽에 있는 신수상은
둥글넓적한 코가 인상적이다. 달걀 모양의 두 눈은 정면을 주시하
고 있으나 위협적이지 못하고, 입을 벌려 이빨을 드러내고 있으나
겁을 주지 못한다. 정수리와 목둘레에 갈기가 표현되어 있고 뿔 두
개가 묘사된 것을 볼 때, 용두(龍頭)를 염두에 두고 제작된 신수상

**경복궁 근정전 월대 정면
계단 문로주 아래쪽의 신수
(왼쪽)**
정수리와 목둘레의 갈기
와 두 개의 뿔을 보았을
때, 용두를 염두에 두고
제작한 듯싶다.

**경복궁 근정전 월대 정면 답
도 경계선상의 신수**
무심한 관람객들이 함부
로 대한 탓에 마모가 심
하다.

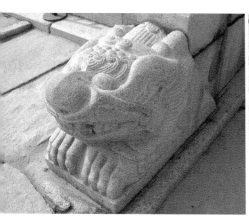
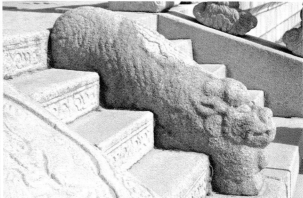

벽사전정의 기원을 닮다

이 아닌가 생각된다.

　근정전 월대 정면의 답도 양쪽 경계선상에 엎드린 두 마리 신수는 주변의 다른 신수상에 비해 마모가 심한 편인데, 무심한 관람객들이 함부로 대한 탓이다. 정수리에 뿔 하나가 나 있는 것이 문로주 아래의 신수와 다른 점이다. 비늘로 덮인 몸, 이빨을 드러낸 입, 화염각이 표현된 사지 등 벽사상이 가진 일반적 특징을 잘 보여준다.

　근정전 월대 동·서쪽 계단의 신수는 이보다 정교한 편이다. 네 개의 발가락을 가진 발, 소용돌이 형태의 수염, 넓은 인중, 큰 구슬 같은 눈, 두꺼운 나선형 눈썹, 정수리에 난 외뿔이 인상적이다. 근정전 주변의 신수들이 사귀를 물리치는 벽사상이라고는 하나, 전혀 위협적이지 않은 이유는 이 상을 만든 조선의 석공과 그를 감독한 책임자의 심성과도 관련이 있을 것이다.

　창덕궁 인정전의 경우를 보면, 상층 월대와 하층 월대 계단에 신수가 배치되어 있다. 모두 두상 형식으로 되어 있으며, 몸체는 답도 경계석과 소맷돌을 대신하고 있다. 상층 월대 답도의 신수는 혓바닥이 드러날 정도로 입을 크게 벌리고 있는 모습인데, 목 주변에 나선형 갈기가 풍성한 걸로 보아 사자를 조각한 것으로 여겨진다. 양쪽 소맷돌의 신수는 이빨이 드러날 정도만 입을 벌리고 있다. 하층 월대 답도의 신수는 입을 꾹 다물고 있는데, 이 또한 사자를 닮았다. 양쪽 소맷돌의 신수는 상층 계단의 동일한 위치의 신수와 같은 모습이다. 이처럼 한 공간 속에 있는

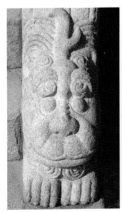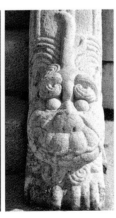

경복궁 근정전 월대 동·서쪽 계단의 신수
넓은 인중과 두꺼운 나선형 눈썹이 특징이다.

창덕궁 인정전 월대 계단 신수의 다양한 표정
맨 왼쪽의 상은 입을 크게 벌리고 있고, 중간 것은 이빨이 드러날 정도이고, 오른쪽 것은 입을 꾹 다물었다.

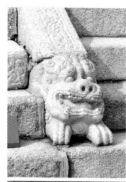
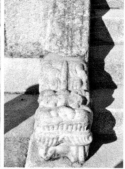
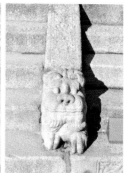

창경궁 명정전 월대 계단의 신수(왼쪽)
계단 어칸 경계석이 몸을 대신하고 있다. 움푹 패인 콧잔등, 구슬 같은 두 눈, 쭉 내민 두꺼운 입술이 특징이다.

덕수궁 중화전 월대 계단의 신수
매우 개념적이고 형식적인 느낌이다.

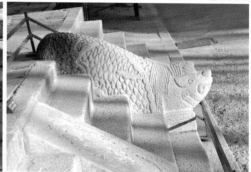

신수들이 각각 다양한 표정을 짓고 있는 것은 매우 드문 예에 속한다.

창경궁 명정전 월대 계단에는 네 마리의 신수가 있다. 상계에 둘, 하계에 둘 모두 네 마리다. 계단 어칸 경계석이 신수의 몸을 대신하고 있다. 앞으로 내민 두툼한 입술, 쭉 들어간 콧등, 갈기처럼 머리를 덮은 긴 눈썹이 특징이다.

덕수궁 중화전 월대 계단의 신수는 이와 또 다른 모습을 보여준다. 입을 벌려 이빨을 드러내고 있지만 당찬 기세는 찾을 수 없으며, 세부 표현이 생략되어 있어 형식에 치우친 감이 있다.

정전의 정문과 월대의 계단에 포복 자세로 정면을 주시하고 있

는 이들 짐승의 정체가 무엇인지, 어떤 성격을 지닌 동물인지는 관련된 직접적 자료가 없어 아직 확실한 바는 알 수 없다. 다만 신수들이 배치되어 있는 위치, 도상적 특징, 기능과 역할 등을 종합해볼 때 천록이 아니면 비휴(貔貅)일 가능성이 크다.

용맹하고 신령스러운 비휴

비휴는 중국 고대 신화나 전설 속에 나오는 상상의 동물로 제보(帝寶)라고도 불린다. 그렇게 불리는 이유는 비휴가 왕실 재산을 보호해준다고 믿었기 때문이다. 동남아시아에서는 오래전부터 비휴를 액운을 막아주는 신령스러운 동물로 여겨 집안에 모시는 풍습이 있다.

비휴의 '비'(貔)는 수컷, '휴'(貅)는 암컷을 말한다. 하지만 후세에 와서는 그것을 일일이 구별하지 않고 그냥 비휴로 통칭해 부르고 있다. 비휴는 용의 머리, 말의 몸, 기린의 다리, 가늘고 긴 한 개의 뿔을 지니고 있다고 한다. 얼굴은 사자를 닮았으며, 털은 회백색이고, 하늘을 날기도 한다고 전한다. 전설에 의하면 용의 아홉 아들 중 하나로 기린의 형제라고도 하며, 49가지 모습으로 변할 수 있는 신통력이 있다고도 한다. 성질이 용맹하여 요마(妖魔)와 귀괴(鬼怪)를 물리치고 복을 가져다주는 벽사진경의 신수로 인식되기도 하며, 위무 당당한 장수와 군사에 비유되기도 한다. 문헌에 따라서는 비휴를 천록이나 벽사와 같은 동물로 취급하고 있기도 하다.

궁궐 정전 진입 과정에 배치된 신수들의 공통된 특징은 대개 머

리에 뿔이 하나 나 있고 기린처럼 몸이 비늘로 덮여 있다는 점이다. 그리고 창덕궁 인정전과 인정문 계단의 신수에서 확인했듯이 사자를 닮은 면도 있다. 이와 같은 신체적 특징을 종합해볼 때 정전 진입로에 배치된 신수들의 정체는 비휴가 아닌가 생각된다.

옛 문집 속에서도 궁궐을 지키는 비휴에 관한 이야기가 나온다. 조선 중기의 문신 소세양(蘇世讓)의 『양곡집』(陽谷集) 〈제위장계회도〉(題衛將契會圖)에, "밤에 비휴에게 명하여 금원을 순시케 한다" (夜領貔貅巡禁苑)라는 구절이 보이고, 허적(許積)의 『수색집』(水色集) 「송이인헌부별해첨사」(送李仁憲赴別害僉使)에도 "다시 비휴에게 명하여 금림을 지키게 했다"(更領貔貅直禁林)는 내용이 보인다. 여기서 금원이니 금림이니 하는 말은 궁궐 정원 또는 궁궐 자체를 의미한다. 여기서 말하는 비휴가 정전 앞의 신수를 직접 지칭하는 것이 아니라 해도 비휴의 성격과 궁궐 정전 문을 지키는 신수의 성격이 비슷하다는 점에서 정전 진입로의 신수가 비휴일 가능성은 높다 하겠다.

상상의 동물은 원래 인간이 창조해낸 산물이다. 때문에 신체적 특징이나 성격 등 모든 점이 인간 상상력의 소산이라 할 수 있다. 현실적으로 기대되는 벽사진경의 욕망과 기원이 있을 때 옛사람들은 이를 성취시켜줄 수 있다고 믿었던 상상의 동물을 활용하는 방법을 택했다. 궁궐 정전 진입로의 신수도 이런 관점에서 이해할 수 있을 것이다.

근정전 월대 모서리의 새끼 딸린 쌍사자

길상과 벽사의 동물상

1770년 어느 따뜻한 봄날, 조선 후기의 실학자 유득공은 그의 절친한 벗 이덕무, 박지원과 함께 임진왜란으로 폐허가 된 경복궁을 찾았다. 그는 근정전 1층 월대의 동·서쪽 모서리에 있는 의문의 동물상을 보고 그 소감을 이렇게 썼다.

"다리 건너 북쪽에 근정전 옛터가 있다. 계단은 삼급으로 되어 있고, 계단 동·서쪽 모서리에 암수의 석견이 있는데, 암놈이 새끼 한 마리를 안고 있다. 신승 무학이 말하되, 남쪽 왜구를 향해 짖는 바 개가 늙으면 새끼로 하여금 그 일을 계속하게 한다는 뜻이라 했다. 그런데 임진왜란의 병화를 면치 못한 것이 어찌 이 석견의 죄라고 하겠는가. 이런 황당한 이야기는 아마도 믿지 못할 것이다."(渡橋而北 乃勤政殿古址 其陛三級 陛東西角有石犬雄雌 雌抱一子 神僧無學所以吠南寇 謂犬老以子繼之云 然不免壬辰之火 石犬之罪也歟 齊諧之說 恐不可信, 『영재집』「춘성유기」)

유득공은 이 동물을 석견이라 했다. 이 짐승들을 자세히 뜯어보면 각기 쌍을 이루고 있으면서 모두 새끼를 데리고 있다는 점을 알

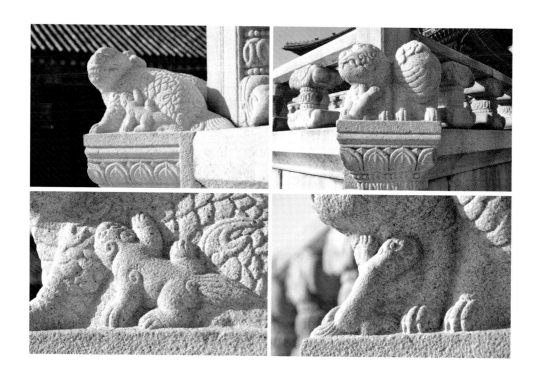

**경복궁 근정전 월대 모서리
의 사자 가족상**
새끼사자와 놀고 있는 한
쌍의 사자는 최고의 길상
을 상징한다.

수가 있다. 어미 옆구리를 파고드는 새끼의 모습을 새긴 것도 있고,
목덜미를 기어오르는 장면을 묘사한 것도 있다. 이와 동일한 양식
의 동물상을 중국 북경 근교에 있는 노구교(蘆溝橋) 난간에서도 볼
수 있다. 이 동물상은 의심의 여지가 없는 사자상으로, 새끼사자가
어미사자의 가슴을 파고드는 모습이 경복궁 근정전 월대 모서리의
동물상과 같다. 이런 점에서 근정전 월대 모서리의 동물상을 개가
아니라 사자로 보는 편이 옳을 것이다. 개가 벽사상으로 조성되는
예가 없지는 않다. 그렇다고 해도 실제로는 사자 갈기를 가진 사
자개의 모습으로 나타난다. 이 점 또한 근정전 월대 모서리의 동
물상이 개가 아닌 이유가 된다.

벽사진경의 기원을 담다

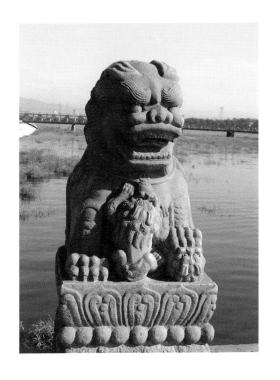

**북경 근교 노구교 난간의 석
사자상**
어미사자의 가슴을 파고
드는 새끼 모습이 경복궁
근정전 월대 모서리의 사
자 가족상과 같다.

중국의 궁궐이나 관아 또는 사당 문 앞에서는 한 쌍의 석사자가 앉아 있는 모습을 흔히 볼 수 있다. 문 우측에 앉아 수구(繡球)를 오른발로 움켜잡고 있는 상이 수사자이고, 문 좌측에 앉아 새끼사자를 왼발로 어르고 있는 상이 암사자다. 세속에 전하는 말로는, 암수 두 사자가 서로 희롱하며 놀고 있을 때 부드러운 털이 서로 얽히고 합쳐져서 공이 되었는데, 그 속에서 새끼가 튀어 나왔다고 한다. 문 앞의 수사자가 가지고 놀고 있는 것이 바로 그 공이고, 암사자가 데리고 있는 것이 바로 그 새끼라고 한다. 이에 연유하여 새끼를 데리고 있는 한 쌍의 사자상은 최고의 길상 상징이 되었다.

한편 어미사자와 새끼사자, 즉 태사(太獅)와 소사(少獅)가 주나라 때의 높은 벼슬인 태사(太師), 소사(少師)와 발음이 같거나 비슷한 데 연유해서 모자(母子)가 함께하는 사자상이 관운 형통의 상징이 되었다. 사자 자체가 사악한 기운을 제압하는 벽사의 의미를 지니고 있고 사자 가족은 최고의 길상을 뜻하므로, 근정전 월대 모서리의 새끼 딸린 쌍사자상의 상징적 의미는 실로 각별하다 할 것이다.

드무

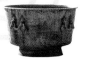

방화와 길상의 상징 기물

드무는 화재를 막기 위해 물을 담아 놓는 솥 모양의 용기다. 실제로 큰 화재가 났을 때 드무의 물이 불을 끄는 데 얼마나 큰 도움을 주었는지는 알지 못한다. 하지만 불이 났을 때 실질적으로 도움을 주었는지 못 주었는지를 따지는 일은 드무에 관한 한 부질없는 짓이다. 전통시대에는 어떤 물건이 지닌 실용성보다 상징성을 더 중요시하는 경우가 많았다. 특히 드무와 같은 예기인 경우에는 더욱 그러하다.

우리말 드무의 어원

'드무'의 어원은 '두무'(頭無)에서 찾아진다. 조선 후기의 문신 이유원(李裕元)의 『임하필기』(林下筆記) 「문헌지장편」(文獻指掌編)에 제주 한라산에 관한 내용이 나오는데, 여기서 드무의 어원에 관한 실마리를 찾을 수 있다.

"한라산은 제주의 남쪽 20리에 있다. 하늘의 운한(雲漢, 은하수)을 휘어잡아 끌어당길 수 있을 만큼 높다고 해서 그런 이름이 붙었다. 꼭대기는 둥글고 평평한데, 그곳에 가마솥처럼 생긴 못이 있어 부산(釜山)이라고도 한다. 세속에서 가마솥을 두무라 하기 때문에 (한라산을) 두무산(頭無山)이라 부르기도 한다."

이 내용을 통해 알 수 있듯이, 뚜껑 없는 가마솥을 두무라고 했다. 궁궐 도처에 놓인 금속 용기가 뚜껑 없는 가마솥과 비슷하기 때문에 이 역시 '두무' 또는 '드무'라 불리게 된 것이다.

궁궐에 자리한 드무

현재 궁궐의 정전과 침전 월대 위에 드무가 놓여 있다. 지금 놓여 있는 위치가 원래의 자리인지는 의심이 간다. 경복궁 근정전의 경우에 지금은 2층 월대 계단 옆에 놓여 있지만, 『조선고족도보』 사진을 보면 월대 앞마당에 있는 것으로 되어 있다.

한편 창덕궁에는 정전인 인정전과 왕비 침전인 대조전, 그리고 편전인 선정전에 드무가 놓여 있다. 인정전에는 지금 상월대 동·서쪽에 각 한 개씩, 하월대 동·서쪽에 각 한 개씩, 모두 네 개의 드무가 놓여 있다. 드무는 청동제이며, 상월대의 것은 입언저리가 없고 하월대의 것은 넓은 입언저리가 안쪽으로 모아져 있다. 장식성

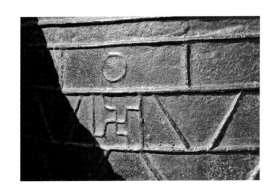

경복궁 근정전 월대 드무의 '卍'(만자 문양)
길상만덕의 의미가 있다.

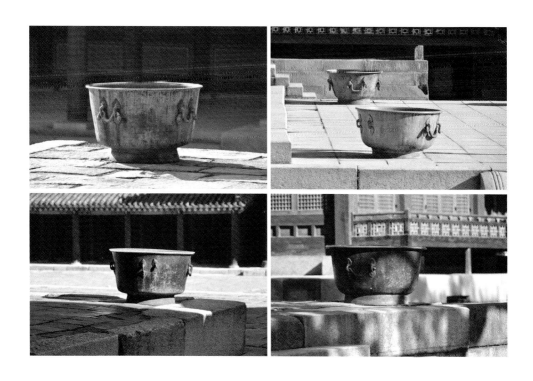

궁궐 전각 월대의 드무
위 왼쪽부터 창덕궁 인
정전 월대, 창덕궁 대조
전 월대, 아래 왼쪽부터
창경궁 명정전 월대, 창
경궁 통명전 월대 드무.

이 강한 손잡이가 달려 있어 예기다운 모습을 보여준다. 그런데
순조 연간에 그려진 〈동궐도〉를 보면 인정전 월대에 드무가 보이
지 않는다.

대조전 드무 역시 네 개인데, 모두 대청 앞 월대 위에 놓여 있다.
손잡이가 달려 있으며, 입언저리가 있는 것과 없는 것 두 종류가 있
다. 일설에는 해마다 동지를 맞아 대조전에서 양기 회생과 벽사를
도모한다는 의미로 팥죽을 쑬 때 입언저리가 넓은 드무를 사용했다
고 한다. 팥죽의 붉은색이 벽사의 의미를 지닌 것이고 보면, 드무
의 주술적 기능을 이해할 만하다. 그런데 〈동궐도〉에는 드무가 대
조전 월대가 아닌 땅바닥에 놓여 있는 것으로 나타나 있다.

벽사진경의 기원을 담다

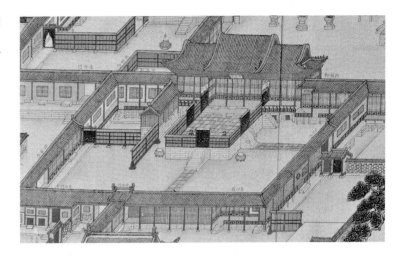
창경궁 명정전과 통명전 월대, 그리고 창덕궁 선정전에도 각각
두 개의 드무가 남아 있다. 〈동궐도〉의 내용을 볼 때 지금 드무가
놓인 자리가 원래 위치인지는 의심스럽다. 현존하는 드무 외에도
선원전(지금의 구선원전) 남쪽과 북쪽 마당, 세자의 처소였던 창덕
궁 중희당 서쪽 담장 근처 등 궐내 도처에 드무가 배치되었다는 사
실을 〈동궐도〉를 통해 확인할 수 있다.

방화와 길상

기물에 어떤 특별한 상징적 의미가 부여되어 있는 것은 고대 제
의나 의식의 용구에서 흔히 볼 수 있다. 우리나라의 드무와 같은 것
을 중국에서는 길상항(吉祥缸)이라 부른다. 궁궐을 화재로부터 막
아주는 길하고 상서로운 항아리라는 뜻이다. 문해(門海)라고도 하

는데, 문밖에 있는 물이 바닷물처럼 많다는 뜻이다. 옛날 자금성에서는 매년 겨울이 오면 궁인들이 길상항에 솜으로 만든 보온용 덮개를 씌우고, 용기 밑에 돌 좌석〔石座〕을 마련하여 숯불을 피우기도 했다. 항아리의 물이 추위에 얼지 않도록 하기 위함인데, 매년 10월부터 다음해 춘삼월 날씨가 따뜻해질 때까지 그 일이 계속되었다고 한다.

우리나라에서도 중국처럼 드무에 채워 놓은 물이 얼지 않게 불을 지핀 사실이 있는지에 관해서는 알려져 있지 않다. 다만 드무에 물을 담아 두면 관악산 화마가 궁궐로 접근해 오다가 수면에 비친 자신의 모습을 보고 놀라 달아난다고 하는 속설이 있다. 귀신이 자신의 모습을 보고 스스로 놀라 달아난다고 하는 속신은 예로부터 있었다. 청동기시대에 동경(銅鏡)을 귀신을 물리치는 벽사의 신물(神物)로 사용했던 것도 같은 믿음에서 나온 것이다.

벽사진경의 기원을 담다

한편 드무는 화마를 물리치는 기능 외에 길상적인 의미도 가지고 있다. 드무 표면에 새겨 놓은 갖가지 길상 문자가 그것을 단적으로 말해준다. 덕수궁 중화전 월대 동·서쪽에 놓인 드무를 보면 표면을 돌아가며 길상 문구가 새겨져 있다. 월대 서쪽 드무에는 '卍'(만)자 문양과 함께 '囍聖壽萬歲'(희성수만세)라는 글씨가 새겨져 있고, 동쪽 드무에는 '國泰平萬年'(국태평만년)이란 글귀가 돋을새김되어 있다. '희성수만세'의 '囍'는 '쌍희 희'자로 읽히는 글자로, 원래 혼인하는 남녀 쌍방이 기쁨과 경사스러움을 함께 영접한다는 의미를 갖고 있지만, 축복의 의미를 지닌 글자로 일반화되어 있다. '聖壽'는 임금의 수명을 가리킨다. '萬歲'는 영원히 존재하기를 바란다는 뜻으로, 옛 봉건국가의 최고 통치자 즉 황제를 송축하는 최고의 덕담이다. '국태평만년'의 '萬年'은 영원한 시간을 의미하고 '國泰平'은 나라가 태평하다는 뜻이다.

잡상

전각의 위상과 품격을 높여주는 물상

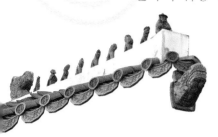

약속이나 한 듯이 추녀마루 위에 나란히 줄 서 앉아 먼 하늘을 바라
보기도 하고 고개를 들거나 숙이고 있는 물상들을 잡상(雜像)이라
부른다. 이들이 비록 경사진 추녀마루의 기와가 흘러내리지 않도록
고안된 장치라 해도 건물의 격을 높여주는 효과와 함께 사람들에게
던져주는 상징적 의미가 예사롭지 않다. 그런 느낌이 드는 것은 각
잡상의 성격이나 조형미와 전혀 관련이 없지는 않을 테지만 좀 더 큰
이유는 사람이 쉽게 접근할 수 없는 높고 아득한 곳에 위치해 있으면
서 신비롭고 초현실적인 분위기를 연출하고 있기 때문일 것이다.

잡상의 이름

궁궐이나 도성의 문 등 권위적인 목조건물 지붕에는 치미(鴟尾),
용두(龍頭), 토수(吐首)˙ 등 여러 가지 형상의 기와가 장식돼 있다.
잡상은 '잡다한 물상'이라는 뜻이므로 이들 모두가 잡상의 개념에

˙ **토수** 추녀, 사래 끝에 끼우
는 용머리 모양의 기와.

벽사진경의 기원을 담다

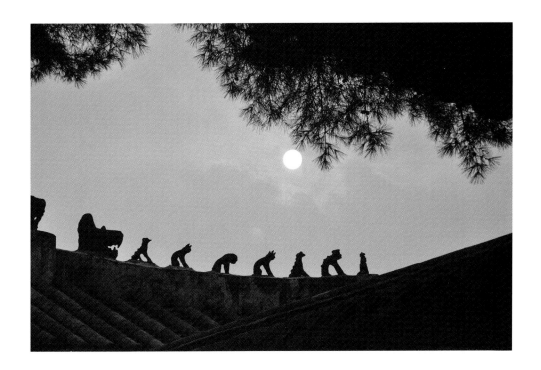

창덕궁 대조전 추녀마루의 잡상

기와의 흘러내림을 방지하기 위한 장치로 고안된 것이라 해도 건물의 격을 높여주는 효과와 함께 상징적 의미가 예사롭지 않다.

포함될 수 있다. 그렇지만 일반적으로 잡상이라고 하면 추녀마루 위에 일렬로 도열해 있는 짐승 무리를 가리킨다.

잡상들은 저마다 독특한 이름을 가지고 있다. 대당사부(大唐師傅)·손행자(孫行者)·저팔계(猪八戒)·사화상(沙和尙)·이귀박(李鬼朴)·이구룡(二口龍)·마화상(馬和尙)·삼살보살(三殺菩薩)·천산갑(穿山甲)·나토두(羅土頭) 등이 그것이다. 유몽인(柳夢寅)의『어우야담』(於于野譚)에 각 잡상의 이름이 상세히 기록되어 있는데, 대부분 중국의 도교적 고전소설인『서유기』의 주인공과 땅의 신들과 관련된 이름이다. 손행자매(孫行者妹)·준견(蹲犬)·마룡(瑪龍)·산화승(山化僧)이라는 다른 이름도『창덕궁수리도감의궤』등의 기록에 보인다.

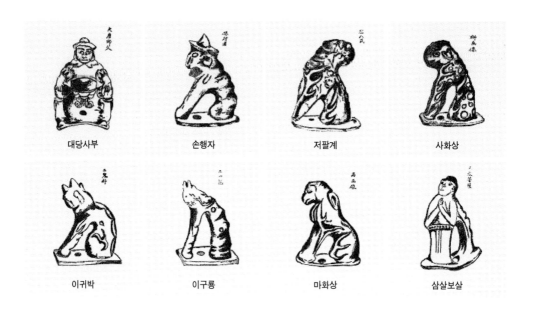

| 대당사부 | 손행자 | 저팔계 | 사화상 |
| 이귀박 | 이구룡 | 마화상 | 삼살보살 |

여기서 손행자매는 손행자, 산화승은 사화상의 별칭일 것으로 생각되지만 나머지는 정체가 불분명하다. 1920년경에 발간된 저자 미상의 『상와도』(像瓦圖)를 보면 각 잡상의 모습이 그려져 있고 이름도 붙어 있다. 그 이름은 『어우야담』에 기록된 내용과 거의 같다.

우리나라에서 잡상이 언제부터 장식 기와로 제작되고 활용됐는지에 관해서는 확실히 알려진 바가 없다. 다만 잡상과 유사한 물상이 고려 불화 속의 궁전 건물에 그려져 있는 것으로 봐서 고려시대를 즈음한 시기부터 제작되었으리라고 추측할 뿐이다. 조선시대에는 기와 제조 관서인 와서(瓦署)에 특별히 잡상장(雜象匠)을 두어 훌륭한 잡상 제작에 힘을 쏟았는데, 이것을 보면 잡상에 대한 관심이 매우 컸던 것으로 생각된다.

중국에도 우리의 잡상과 비슷한 선인주수(仙人走獸)라는 것이 있

잡상 모두가 항상 지붕
위에 함께 등장하는 것은
아니다. 특히 삼살보살
이나 천산갑은 쉽게 눈에
띄지 않는 부류에 속한
다. 경복궁 경회루 추녀
마루, 창덕궁 인정전 추
녀마루에서 이들을 만나
볼 수 있다.

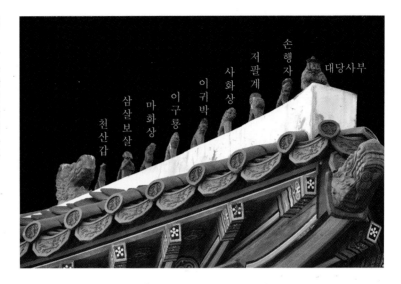

다. 신선과 짐승들로 구성되어 있기 때문에 그렇게 불리고 있다. 선
인주수는 맨 앞의 기봉선인(騎鳳仙人, 봉황을 탄 신선)과 그 뒤로 늘
어선 용·봉황·사자·해마·천마·산예·압어·해치·두우·행십 등으로
이루어져 있다. 배열의 순서가 일정하고 각기 차별화된 도상적 특징
을 가지고 있어 구별이 쉬운 편이다. 이 점은 도상적 특징이 다소 모
호하고 배열 순서도 일정치 않은 우리나라 잡상과 비교된다.

잡상의 생김새

앞서 말한 『상와도』를 통해 각 잡상의 이름과 구체적인 특징을
알 수 있다. 맨 앞에 배치되어 있는 대당사부는 갑옷에 벙거지를 쓴
무인상으로, 굵은 눈썹, 치켜 올라간 왕방울 눈, 크고 두꺼운 입술

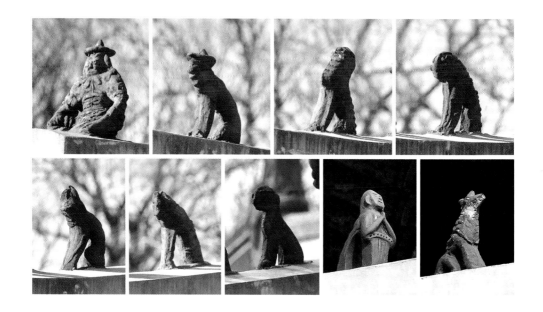

창덕궁의 잡상
위 왼쪽부터 대당사부, 손행자, 저팔계, 사화상, 아래 왼쪽부터 이귀박, 이구룡, 마화상(이상 희정당), 삼살보살, 천산갑 (이상 인정전).

이 특징이다. 갑옷 소매를 팔꿈치까지 걷어 올리고 두 손을 무릎에 올려 놓은 모습이 불교의 신중상을 연상케 한다.

대당사부 바로 뒤에 앉아 있는 상이 손행자다. 『서유기』에서 삼장법사를 호위하는 손오공의 화신으로서, 끝이 뾰쪽한 벙거지를 쓰고 있다. 이 벙거지가 멀리서도 손행자를 확인할 수 있는 훌륭한 증표가 된다. 손행자 뒤에 앉은 상이 저팔계다. 고개를 뒤로 젖히고 있는 모습이 특징이다. 얼굴이 모호하게 처리되어 있고 앞다리와 뒷다리에 화염각이 표현되어 있다. 그 뒤를 잇고 있는 사화상은 삼장법사의 셋째 제자로 머리를 앞쪽으로 굽히고 있는 것이 특징이다. 역시 화염각이 표현되어 있다. 이귀박과 이구룡은 생김새가 서로 비슷하지만 머리에 뿔처럼 생긴 돌기 수에 차이가 있다. 세 개를 가진 상이 이귀박이고, 두 개를 가진 상이 이구룡이다. 마화상은 말

벽사진경의 기원을 담다

과 비슷한 모습을 하고 있으며, 삼살보살은 사람을 닮은 형상을 하고 있고 두 손을 가슴높이에 올려 합장 자세를 취하고 있다. 천산갑은 등에 톱날 같은 돌기가 나 있으며, 입을 쳐든 모습이다.

이들 잡상 모두가 항상 지붕 위에 함께 등장하는 것은 아니다. 특히 삼살보살이나 천산갑은 쉽게 눈에 띄지 않는 부류에 속한다. 경복궁 경회루 추녀마루, 창덕궁 인정전 추녀마루에서 이들을 만나 볼 수가 있다. 그 모양은 『상와도』에 나타난 삼살보살, 천산갑 모습과 같다. 나토두는 문헌에서는 전해지지만 유물은 확인되고 있지 않다.

유물 중에는 손행자를 완벽한 원숭이 모습으로 만든 것이 있다. 1970년대에 창덕궁 신선원전을 수리할 때 땅에 내려 놓은 손행자 상을 본 적이 있는데, 우리가 흔히 보는 벙거지 쓴 손행자의 모습이 아니라 완벽한 원숭이상이었다. 지금 어느 곳에 보관되어 있는지 알지는 못하지만 완벽한 원숭이 모습으로 표현된 손행자상의 사례로 기록될 것이다.

전각의 위상과 잡상의 수

중국 고대 건축제도에는 잡상의 수가 아홉 개를 넘지 못하게 하는 규제가 있었다. 하지만 자금성의 정전인 태화전에는 열 개의 잡상이 허용되었다. 그 이유는 태화전을 중국 궁궐 건축 중에서 가장 높은 등급으로 특별히 인정한 까닭이다. 이보다 낮은 등급인 중화전, 보화전에는 지금 모두 아홉 개의 잡상이 배치되어 있다. 이는 건

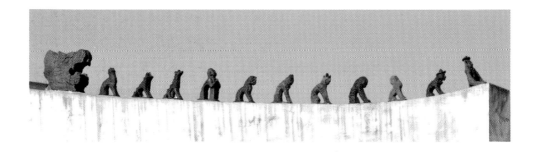

경복궁 경회루 추녀마루의 잡상

우리나라 궁궐 중에서 경회루 추녀마루에는 가장 많은 수의 잡상이 올라앉아 있다. 모두 열한 개지만 저팔계(앞에서 세번째와 맨 끝)와 천산갑(맨 끝에서 두번째와 세번째)이 두 개씩 올라가 있기 때문에 실제로는 아홉 종류가 된다.

물 등급이 낮아질수록 잡상의 수를 줄이는 일정한 원칙을 따른 결과이다. 그러나 각 지방 관청 건물에서는 이런 규제가 잘 지켜지지 않았다.

우리나라 궁궐의 주요 건축물별 잡상의 수를 살펴보면, 경복궁 경회루가 현재 열한 개로 가장 많고, 근정전·사정전·강녕전·교태전은 각각 일곱 개다. 창덕궁 인정전이 아홉 개, 희정당과 대조전은 각각 일곱 개다. 덕수궁 중화전은 인정전, 근정전과 같은 등급의 건물이지만 이들보다 한 개 내지 세 개가 더 많은 열 개의 잡상을 가지고 있다. 덕수궁 함녕전은 다른 궁의 침전과 마찬가지로 일곱 개를 가지고 있으며, 창경궁 명정전, 문정전은 다섯 개로서 궁궐 정전 중에서 가장 적은 수의 잡상을 확보하고 있다.

조선시대에는 신분의 차이에 따라 건물 규모와 배치를 규제하는 제도가 있었고, 그러한 규제는 건물 의장(意匠)에도 영향을 주었다. 따라서 건축 장식 부재의 일종인 잡상도 전각의 등급에 따라 일정한 규제를 받았을 것으로 판단된다. 그러나 실제에 있어서는 경회루 잡상의 수가 정전인 근정전보다 많고, 창경궁 정전인 명정전 잡상의 수가 한 단계 낮은 문정전(편전)과 같은 점 등을 보면 잡상 수에 대한 규제가 그렇게 엄격하게 적용되었던 것 같지는 않다.

벽사진경의 기원을 담다

척수

용마루를 장식하는 동물 형상의 기와

전각 지붕 용마루 양 끝에 설치된 치미(鴟尾)와 취두(鷲頭), 용문(龍吻) 등속을 척수(脊獸)라고 한다. 척수에 얽힌 이야기는 생각보다 많다. 고려시대에 벼락이 궐내의 천성전(天成殿) 치미에 내려치니 왕이 두렵고 근심스러워 자신을 책망하고 크게 사면령을 내린 일이 있다. 또한 매번 거란의 사신이 고려에 올 때마다 용마루의 치미를 잠시 철거하여 권위 과시에 대한 불만을 사신이 갖지 않도록 했다는 기록도 전한다. 그런가 하면 조선의 세종은 근정전의 취두가 비바람에 무너져내리자 병조판서와 공조판서에게 특별히 명하여 책임지고 복원케 한 사례도 있다. 이처럼 옛사람들에게 있어 궁궐 정전의 척수가 지니는 의미는 각별했다.

치미의 정체

사람들은 전각 용마루 양단에 설치된 동물 형상의 기와를 대개 '치미'라 부른다. 그런데 문헌에 기록된 치미의 유래와 성격에 관한 내용이 통일돼 있지 않은 데다 모양도 여러 가지라 혼란스럽다. 이름만 해도 치미(鴟尾), 치문(鴟吻), 치미(蚩尾), 치문(蚩吻), 용미(龍尾), 용문(龍吻), 문수(吻獸), 이문(螭吻) 등 다양하다.

조선의 실학자 이익(李瀷)이 쓴 치미에 관한 변증설을 보면 약간은 정리가 되는 느낌이다.

황룡사 치미
바다에 산다는 어규 꼬리를 본뜬 형상이다. 국립경주박물관 소장.

"이문(螭吻)은 치미(蚩尾)를 말하는 것인데, 어떤 이는 치문(鴟吻)이라고도 한다. 『소씨연의』(蘇氏演義)에서는, '치미는 바다에서 사는 짐승이다. 한무제가 백량대를 지을 때 치미가 나타났는데, 물의 정령〔水精〕을 타고난 짐승으로서 능히 화재를 막는다 하여, 건물 위에다 치미상을 만들어 세워 놓는다'고 하였다. 그런데 이것은 소위 치미(鴟尾)라고 하는 것과는 종류가 다른 것이다."
(『성호사설』「용생구자」)

이익은 치미(蚩尾)라는 것이 우리가 보통 말하는 치미와 다르다고 했다. 그러므로 치미(蚩尾)와 같이 취급되는 이문(螭吻), 치문(鴟吻) 역시 치미와 다르다는 말이 된다. 그렇다면 치미의 정체는 과연 무엇인가?

중국에서 가장 오래된 사전의 하나인 『이아』(爾雅) 등의 고전을 상고해보면 치(鴟)는 초료(鷦鷯), 즉 치휴(鴟鵂)로, 덩치가 크고 성질이 용

* 『태평어람』 중국의 재래
백과사전류 가운데 백미이다.
송나라 이전의 고사를 아는 데
유용할 뿐 아니라, 사이부(四
夷部)에 신라와 고구려 등에
관한 내용이 기록되어 있어 한
국 역사 연구에도 도움을 주고
있다.
** 용생구자설 용에게 아홉
아들이 있다는 설을 말한다.
아홉 용의 이름은 비희·이문·
포뢰·폐안·도철·공복·애자·
산예·초도이며, 각기 독특한
성질을 지니고 있다고 한다.
*** 『대류총귀』 중국 명나라
서준본(徐駿本)이 펴낸 책으
로, 연대 미상의 『대류대성』
(對類大成)을 증보한 것이다.
용생구자설에 관한 내용이 수
록되어 있으며, 고려 임금이
모란봉 행차 때 지은 시도 실
려 있다.

맹 포악한 새다. 한편 『태평어람』(太平御覽)* 에 어규(魚虯)에 대한
이야기가 나오는데, 어규는 수성(水性)을 가진 바다동물로, 꼬리를
쳐 거센 파도를 일으키면 비가 내리므로, 사람들은 화재 예방을 위
해 어규 꼬리를 본뜬 형상을 지붕에 올려놓는다고 한다. 바다짐승
인 어규가 치(鴟)와 결합된 것은 치에 수성을 부여하기 위한 의도가
아닌가 생각된다.

지붕 위의 물상이 바다짐승이 아니라 용생구자설(龍生九子說)**
에 나오는 아홉 용 중의 하나라는 설도 있다. 그런가 하면 『대류총
귀』(對類總龜)*** 에는 척수는 하늘 위에 있는 어미성(魚尾星)의 모습
을 흉내 낸 것으로, 꼬리를 높이 치켜 든 물고기 형태, 즉 비어형(飛
魚形)으로 만든다고 기록되어 있다.

이렇듯 척수의 명칭과 유래에 대한 설이 분분한 것을 보면 그때
그때마다 끌어다 붙인 느낌이 든다. 길상·벽사의 상이란 어차피 사
람이 지어내고 이름을 붙이고 의미를 부여하는 것이기 때문에 이런
혼란은 어쩌면 당연한 일인지도 모른다.

용마루를 물고 있는 모습의 취두

취두는 치미와 비슷한 개념의 용마루 장식 기와로, 용마루 양단
에 설치된다. 그 모양이 독수리 머리를 닮았다고 해서 '취두'라는
이름이 붙었다. 현재 궁궐 용마루 척수들은 취두 종류가 주류를 이
루고 있다. 취두는 용마루 양단의 누수를 막는 기능과 건물의 위용
을 높이는 역할과 함께 벽사의 상징적 기능도 하기 때문에 특별히

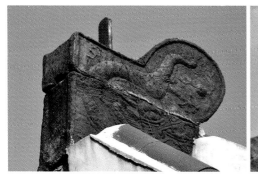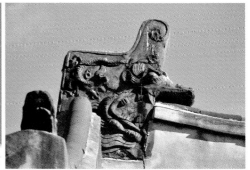

경복궁 협길당 취두(왼쪽)
위쪽에 검처럼 보이는
못이 취두를 고정하는
장치다.

창경궁 명정전 취두
현재 네 조각으로 나뉘어
있으며, 용의 신체 각 부
분의 표현이 매우 사실적
이다.

중요시되었다. 고려의 공민왕이 노국대장공주의 영전(影殿) 종루를
개축하면서 취두를 장식하는 데만 황금 650냥, 백은 800냥을 들였
다는 기록(『고려사절요』, 1372년)이 있는데, 이것 하나만 봐도 취두
에 대한 관심이 얼마나 각별했던가를 짐작할 수 있다.

『조선왕조실록』을 보면 인정전 취두가 큰비에 모두 무너져내린
사실을 비롯해서, 까치가 근정전 취두에 집을 짓거나 부엉이가 울
고 들오리가 새끼를 쳤다는 내용 등 취두와 관련된 사소한 일까지
기록된 것을 확인할 수 있다. 이 역시 정전 취두의 중요성을 말해주
는 대목이다. 근정전 취두가 비 때문에 무너져내렸을 때 세종이 복
원을 명하되 정밀치 못할 것을 우려해서 특별히 병조판서와 공조판
서에게 책임지고 만들게 한 사실(세종 15년 7월 12일)도 취두가 정
전 건물에서 중요한 위상을 차지하고 있음을 보여준다.

취두는 그 모양이 독수리 머리를 닮았다 해서 붙여진 이름이라
지만, 형태를 자세히 살펴보면 독수리와 아무 관련이 없는 용두(龍
頭) 형상으로 된 것을 알 수 있다. 더 정확히 말하면 용이 용마루를
삼키려는 듯 물고 있는 모습, 즉 용문(龍吻)의 형태로 되어 있다. 취

　　　　　　　　　　　　　　　　　　　　벽사진경의 기원을 담다

두는 대개 용마루에 접합되는 부분과 그 위에 얹히는 부분을 조합한 구조로 되어 있는데, 하부는 대개 용두 형상이고, 상부는 용의 몸 전체 또는 꼬리 형태로 표현된다.

지금 궁궐에서 볼 수 있는 취두들 중 의장이 화려하고 품격이 높은 것으로 경복궁 협길당 취두를 꼽을 수 있다. 고종 거처의 지붕 장식답게 황금빛을 띤 이 취두는 상하 두 부분으로 구성되어 있으며, 전체 면에 걸쳐 용의 전신상이 새겨져 있다. 취두 위쪽에 보이는 수직으로 박힌 검(劍) 모양의 못은 취두를 용마루에 고정시켜 흘러내리거나 쓰러지지 않게 하는 장치다. 이것은 또한 척수를 도망가지 못하게 잡아두어 계속 물을 뿜어 화재를 제압한다는 상징적 의미도 갖고 있다.

창경궁 명정전 취두는 용문 형식으로 되어 있다. 취두 전체가 입을 크게 벌려 용마루를 삼키는 용두 모양으로 만들어져 있으며, 여백 부분에는 비룡(飛龍) 전신상이 부조돼 있다. 테두리 선은 상부의 돌출부에서 시계방향의 나선형을 이루면서 안쪽으로 말려들어가는 모양새로 되어 있다. 취두 중에는 숭례문 취두처럼 반시계방향으로 말려들어가는 형태로 된 것도 있다.

창덕궁 인정전 취두는 또 다른 형태를 보여준다. 용두에 눈동자, 입, 수염 등이 표현되어 있으나 확실하지 않고, 용두보다 오히려 상부의 나선 부분이 특별히 강조된 느낌이다. 쇠사슬을 감아 둔 것은 낙뢰를 피하기 위함이다.

숭례문 취두
상부 돌출부의 테두리 선이 반시계방향으로 말려들어가는 형태이다.

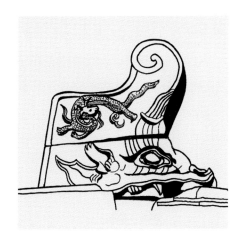

창덕궁 인정전 취두(맨 왼쪽)
상부에 굵은 나선을 새겨
놓은 점이 이색적이다.

궁궐의 여러 가지 취두
위 왼쪽부터 덕수궁 함
녕전, 창덕궁 인정문, 창
경궁 양화당, 아래 왼쪽
부터 경복궁 경회루, 경
희궁 홍화문, 창덕궁 희
정당의 취두.

이밖에 눈여겨볼 만한 것으로 덕수궁 함녕전, 창덕궁 인정문, 창경궁 양화당, 경복궁 경회루, 경희궁 홍화문의 취두 등이 있는데, 저마다 외형적 특징이 조금씩 다르다. 특히 함녕전 취두는 용을 여의주를 눈앞에 두고 희롱하는 전신상으로 표현하고 있어 이채롭다. 경회루 취두는 사각형 틀 속에 용의 전신상이 새겨져 있는데, 윗부분이 장방형으로 되어 있어 외형만 봐서는 독수리 머리를 연상하기 어렵다. 양화당 취두는 가장 위쪽에 용의 꼬리, 여의주, 구름이 부조되어 있고, 중간 부분에 머리, 아래쪽에는 몸통이 표현되어 있다. 인정문 취두는 용두의 이목구비가 단정하고, 홍화문 취두는 전체 모양이 횡으로 긴 편이며, 희정당 취두는 개념적 표현이 특징이다.

벽사진경의 기원을 담다

용마루를 물고 있는 용, 용문

척수에 미(尾)자나 두(頭)자가 포함된 것은 그 모양이 짐승의 꼬리나 머리를 닮았다는 데서 유래한다. 한편 문(吻)자가 든 이름은 그 자세가 용마루를 물고 있는 듯하다고 해서 붙여졌다. 이와 같은 형태로 된 대표적인 용문으로 경복궁 집옥재 용마루 양단의 청동제 척수가 있다. 꼬리를 하늘 높이 치켜세우고 용마루를 삼키려는 듯이 물고 있는 용의 모습이 박진감 넘친다. 수염과 뿔, 비늘과 지느러미 등 용의 도상적 특징을 완벽하게 갖추고 있어 학자에 따라서는 용생구자설의 주인공 중 하나인 이문으로 보기도 한다.

새 꼬리털 또는 물고기 꼬리지느러미 비슷한 형태를 갖춘 전형적인 치미가 아닌 이와 같은 형태의 용문은 중국의 경우 당나라 중기 혹은 말기 이후부터 등장하기 시작한다. 입을 크게 벌려 용마루를 삼키거나 물고 있다 해서 장구탄척형(張口呑脊形) 척수라 불렀

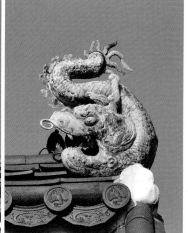

경복궁 집옥재 용마루의 청동제 용문
용의 도상적 특징을 잘 갖추고 있어 용생구자설의 주인공 중 하나인 이문으로 보는 견해도 있다.

고, 용마루를 삼킨 형태의 척수가 유행하게 되면서 치문이라는 말도 새로 생겨나게 되었다.

지붕에 치미나 취두를 설치하는 일차적 목적은 용마루 양단 기와의 흘러내림을 방지하고 빗물이 새들지 않게 하는 데 있다. 하지만 옛사람들은 여기서 만족하지 않고 길상과 벽사의 의미를 부여하고 예술적 재능을 발휘하여 궁실의 품격과 위상을 높이는 수단으로 치미와 취두를 활용하였다.

벽사진경의 기원을 담다

왕과 왕비 처소의 신수상

경호와 의장의 이중 역할

궁궐은 크게 임금이 수조(受朝)하는 구역과 평상시에 거처하는 왕족의 사적 공간으로 구분돼 있다. 왕이나 왕비의 사사로운 공간은 안전하고 조용하고 길해야 한다. 그래서 옛사람들은 이곳에 신수를 배치하는 방법으로 분위기를 상서롭게 유지하려고 노력했다. 벽사는 길상을 위한 수단이고, 길상은 벽사의 목적이다. 왕족의 사적 공간에 배치된 신수는 길상 도모의 수단이며, 상서는 이들 신수에 의해 확보·유지된다.

경복궁 집옥재 계단의 신수상 – 경호와 의장

궁궐의 중심인 정전과 편전 권역을 벗어난 위치에 있는 경복궁 집옥재와 자경전에서도 신수상을 볼 수 있다. 고종이 개인 서재로, 외국공사 접견이나 연회장소로 사용했던 집옥재 계단에는 왕의 처소나 중궁전에서는 볼 수 없는 동물상들이 대거 배치되어 있다. 계

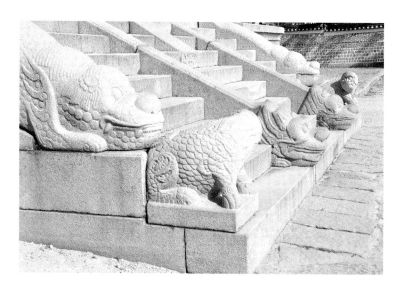

단은 3렬로 되어 있는데, 중앙의 어도 양쪽에 동물 얼굴을 조각한 경계석이 놓여 있다. 어도 양쪽 계단 가장자리에 길게 엎드려 정면을 응시하는 신수상이 보이고, 그 바로 앞에는 어도 쪽으로 시선을 고정시키고 앉은 좀 더 작은 신수가 있다.

계단 중심을 향해 얼굴을 돌리고 있는 신수는 온몸이 비늘로 덮여 있다. 또한 목에 갈기가 있고, 네 다리마다 화염각이 표현되어 있으며, 정수리에는 가늘고 긴 뿔 하나를 가지고 있다. 이런 몇 가지 특징을 종합해볼 때 영제교 주변에 있는 천록과 같은 종류의 신수로 여겨진다. 한편 어도 양쪽 경계석에 조각된 동물 얼굴은 입가에 난 톱니형 수염과 소의 것을 닮은 귀, 두 개의 뿔을 가진 점 등을 볼 때 용두가 틀림없다. 또한 계단 가장자리에 길게 배를 깔고 엎드린 비늘 덮인 짐승도 용을 표현한 것으로 보인다.

계단에 이 같은 신수상을 배치한 것은 건물과 그 안에 있는 왕을

수호하는 의미가 있다. 계단 초입의 양쪽에 앉은 신수상처럼 계단 어칸을 주시하고 있는 자세는 경호의 의미와 함께 왕의 위의를 높이기 위한 의장적 성격도 지니고 있다.

상징 조형, 특히 동물상의 경우 시선을 어디에 두는가에 따라 상징적 의미가 달라진다. 예컨대 건물이나 사람을 등진 자세는 그 건물과 사람을 수호하는 의미를 가진다. 달리 말하자면 동물상 앞쪽의 모든 것은 경계의 대상이 된다. 지금까지 봐 왔던 정전 진입로에 배치된 신수들 대부분이 이 경우에 해당된다. 하지만 위에서 말한 것처럼 사람 쪽으로 시선을 둔 자세는 수호나 경계보다는 경배 또는 의장적 의미를 지닌다. 비슷한 예를 고종과 순종의 능인 홍유릉에서 찾을 수 있다. 말, 해치, 낙타 등의 동물들이 신과 왕이 지나다니는 신도(神道)를 향해 배열되어 있는데, 이는 신도를 지나다니는 신과 왕의 위의를 높이는 동시에 경배하는 뜻을 표하기 위함이다.

경복궁 자경전 마당에 놓인 의문의 신수상

자경전 대청마루 앞마당에 세워진 높은 대 위에 온몸이 비늘로 덮인 동물상이 앉아 있다. 주먹코에 왕방울 눈, 어깨를 덮은 총채같이 생긴 수염, 이빨을 드러낸 입, 억센 발가락 등 벽사상이 갖춰야 할 특징을 고루 갖추고 있다.

그런데 전각 구석구석에 놓인 드무는 물론 금천교 밑의 작은 동물상까지 상세하게 묘사하고 있는 〈동궐도〉를 살펴봐도, 창덕궁과 창경궁의 그 어떤 전각 앞에도 이 같은 동물상이 놓인 경우를 찾을

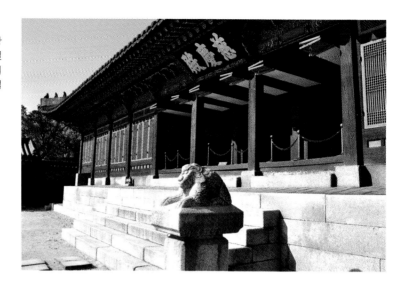

수가 없다. 벽사상은 대문 좌우나 대문에 이르는 통로 양쪽에 배치하는 것이 원칙이다. 때문에 자경전에서 보는 바처럼 축대 바로 앞에, 그것도 신수상 하나만 놓아둔 것은 선뜻 이해가 가지 않는다. 만약 원래부터 이 자리에 있었던 것이라 해도 좌우에서 쌍을 이루고 있어야 정상이다. 어떤 연유에서 이 동물상이 자경전 마당에 있게 되었을까?

한 가지 추측해볼 수 있는 단서가 있다. 동십자각 주변 담장이 일제에 의해 철거되기 이전에 찍은 사진을 보면, 이와 똑같은 동물상이 동십자각을 오르는 계단 입구 문로주 위에 올려져 있는 모습을 확인할 수 있다. 주변 담장과 함께 동십자각 계단을 철거할 때 그 자리에 있던 신수상을 자경전으로 옮겨 보관해온 게 아닌가 생각되는 것이다. 그러나 이와 같이 생긴 신수가 서십자각에도 배치돼 있었으므로 서십자각에 있던 것일 가능성도 배제할 수 없다. 일

**궁장과 계단이 철거되기 이
전의 동십자각 모습**
계단 문로주 위에 자경
전 마당에 있는 신수와
똑같은 모양의 신수상이
보인다.

제강점기에 제자리를 떠나 엉뚱한 곳으로 옮
겨진 유적·유물들이 한둘이 아니다. 폐사지
에 있던 불탑, 부도 등의 유적들이 경복궁 마
당으로 옮겨졌는가 하면, 궁내에서도 제자리
를 지키던 유물들이 박물관 진열장으로 들어
가거나 눈에 잘 띄는 곳으로 옮겨진 일도 다
반사였다. 이런 와중에 동십자각의 신수도
자기 자리를 떠나 자경전 마당으로 옮겨진
것이 아닐까 싶다.

생활의 멋과 운치

경회루

궁궐 안에 조성된 선계

소위 신선이라고 하는 자를 본 적은 없어도 신선이 사는 곳이야말로 그지없이 즐거울 것이라고 옛사람들은 상상했다. 또한 안개와 노을에 잠긴 바닷속의 삼신선도(三神仙島)라든가 땅 위의 각종 동천(洞天)˙에 대한 기록을 접하면서 자신도 모르게 탄식하며 신선을 부러워하기도 했다. 그런가 하면 풍진 세상과 동떨어진 기이하고 수려한 산수를 만나면 그곳을 일컬어 선경(仙境)이라 했고, 그 멋진 곳에서 혼자 종신토록 소요하는 사람을 신선으로 여겼다. 옛사람이 그렇게 그리던 선계가 경회루 연지에 펼쳐져 있다.

˙ 동천 도교의 신선이 살고 있다는 지상의 선산. 16동천, 36동천이 있다.

해동의 삼신산

신선이 산다고 하는 봉래산이나 불로초가 자란다는 삼신산 같은 신비스럽고도 두려운 선계(仙界)에 대한 고대인들의 경건한 믿음은 이미 4세기부터 여러 방면에서 나타나기 시작했다. 그들은 발해 동

쪽에 봉래·방장·영주라고 하는 삼신산이 있는데, 멀리서 보면 구름처럼 보이다가 가까이 가면 금시 물밑에 있고, 더 가까이 다가가려고 하면 바람이 몰고 가버려 다다를 수 없다고 생각했다. 그래서 천제(天帝)가 거대한 황금 자라 여섯 마리로 하여금 그 산을 머리로 떠받치고 있도록 했다는 이야기가 나오게 되었다. 삼신산에는 불로초가 자라고, 하늘을 나는 신선들이 살고 있으며, 초목과 금수는 모두 흰색이고, 궁궐은 황금과 백은으로 지어져 있다고 믿었다.

우리의 선조들은 삼신 선계가 다른 곳이 아닌 우리의 국토에 있다고 여겼다. "해동(海東)의 삼신산 가운데 지리산을 곧 방장산(方丈山)이라 한다"(『증보문헌비고』「여지고」'진주 조')라고 했고, "한라산을 삼신산의 하나인, 즉 영주산(瀛洲山)이라고 한다"('제주 조')라고 하였으며, 설악산을 "해동의 삼신산 가운데 봉래산이다"('회양 조')라고 한 기록에서도 삼신 선계에 대한 조상들의 생각을 읽을 수 있다.

정원 안의 삼신선도

전통 정원 중에는 삼신산과 관련된 유적이 많다. 그중에서 청평사 문수원 정원 영지(影池)의 삼신선도, 남원 광한루원 연못의 삼신선도, 안동 풍산읍의 체화정 연못의 삼신산, 다산초당의 삼봉 석가산(봉래·방장·영주), 화순 임대정 연못의 삼신산, 그리고 창덕궁 낙선재 후원의 '瀛洲'라고 쓴 석조 등이 유명하다. 궁궐 안에 선계를 조성한 사례로는 부여 궁남지(宮南池)의 방장선산과 경주 임해전지 연못의 삼신산, 경복궁 경회루 연지의 삼신선도가 있다.

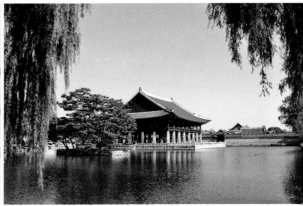

경회루 연지의 삼신선도는 하나의 큰 섬과 두 개의 작은 섬으로 조성되어 있다. 가장 큰 섬에 경회루가 서 있고, 작은 두 섬에는 지금 소나무가 숲을 이루고 있다. 기러기 털도 가라앉는다는 약수(弱水)를 연상시키는 맑은 수면에 비친 경회루 누각과 솔숲 그림자가 선경을 보는 듯 그윽하고 아름답다.

경회루는 경복궁의 유휴(遊休) 공간으로, 나라에 경사가 있거나 사신이 왔을 때 연회를 베푸는 장소로 사용했던 누각이다. 처음 지었을 때는 규모가 작았으나 태종 대에 증축하면서 규모를 키웠다. 물론 지금 건물은 고종 때 다시 지은 것이지만 규모와 제도는 옛것을 기초로 하고 있다.

태종 때 새 누각을 완성하고 이름을 짓고자 할 때 경회(慶會)·납량(納涼)·승운(乘雲)·과학(跨鶴)·소선(召仙)·척진(滌塵)·기룡(騎龍) 등의 이름들이 후보로 거론되었다.(『조선왕조실록』 태종 12년 5월 16일) 논의 끝에 '경회'로 결정이 났지만, 승운(구름을 타다), 과학(학을 타고 건너가다), 소선(신선을 부르다), 척진(먼지를 씻다), 기

룡(용을 타다) 등의 이름을 보면 경회루 수변 경관을 신선경으로 상징화하려 했던 당시 군신들의 정서가 역력히 읽힌다. 증축할 당시에 경회루 연지에는 이미 봉래·방장·영주 삼신선도를 상징하는 세 개의 섬이 조성되었던 것으로 여겨지는데, 세종 대의 문신 변계량(卞季良)이 지은 「화산별곡」에 이에 관한 정보가 들어 있다.

"경회루와 광연루 높기도 높을사 넓으나 넓어 시원도 하다. 연기는 걷히고 맑은 기운 불어든다. 하늘 밖에 눈을 돌리니 강산풍월 경계도 천만 가지. 답답한 심회를 활짝 풀어준다. 올려 바라보는 경치 그 어떠한가. 봉래 방장 영주 삼신산 어느 시대에 찾아볼꼬."

후에 연산군은 경회루 연못 서쪽에 만세산을 만들고 산 위에 봉래궁과 일궁(日宮)·월궁(月宮) 등을 지어 놓고, 황룡주(黃龍舟)라는 배를 타고 만세산을 오가며 풍류를 즐겼다. 이런 사실들도 경회루 일대가 초기부터 삼신산 혹은 삼신선도로 상징되는 선계로 조성되었음을 뒷받침해준다. 그렇다면 경회루는 삼신선도 중 한 섬에 세워진 신선의 거처인 셈이다.

삼신산이 조성된 정원은 단순한 경관이나 관물의 차원을 넘어선다. 삼신산은 정원의 연못, 누각, 바위 등 다른 모든 경물들을 현실을 초월한 선계의 상징형으로 탈바꿈시킨다. 그렇게 되면 정원을 소요하는 사람들은 지인(至人)이 되고 또한 신선이 된다. 옛사람들은 현실에서 이룰 수 없는 이상세계를 정원에 구현해 놓고 신선을 자처하며 정서적 해방감을 맛보았던 것이다.

정원의 경물

생활공간을 풍류의 공간으로

궁궐의 정원은 창덕궁 후원처럼 규모가 큰 것이 있는가 하면, 경복궁 교태전 후원의 아미산, 창덕궁 낙선재 후원과 대조전 후원, 한정당 정원, 창경궁 통명전 정원과 같이 각 전각에 딸린 소규모의 것도 있다. 괴석, 석지(石池), 동물상 등이 한자리를 차지하고 있으면서 생활공간을 산수화(山水化)하거나, 상서로운 세계로 변화시키고, 풍류의 공간으로 탈바꿈시키는 기능을 한다.

괴석 – 대자연의 정취를 정원 안으로

정원 안에 자리 잡고 있는 괴석으로는 창덕궁 후원, 낙선재 후원, 애련정 부근, 경복궁 교태전 후원의 아미산, 창경궁 통명전 정원의 괴석 등이 있으며, 마당에 놓여 있는 것으로는 창덕궁 연경당 사랑채 앞마당, 창경궁 영춘헌 북쪽 언덕 일대의 괴석 등이 있다. 그런데 〈동궐도〉를 보면 지금 우리가 궁궐에서 볼 수 있는 것 말고

궁궐의 여러 가지 괴석들
창경궁 통명전 뒤쪽 언덕
위에 진열된 괴석(맨 왼
쪽), 경복궁 교태전 후원
의 괴석 둘(위), 아래 왼
쪽부터 창덕궁 애련지,
창덕궁 한정당 괴석.

도 수많은 괴석들이 궁궐 도처에 자리 잡고 있었음을 알 수 있다.

암석은 겉보기에 관심 끌 만한 아무 요소가 없어 보이지만, 옛사람들은 그 평범하고도 특별한 경관이 아닌 것에서 특별한 의미를 찾아냈다. 정원을 조성할 때 가능하면 바위를 본래 모습대로 정원에 포함시키려 했고, 그럴 상황이 못 되면 괴석을 옮겨 놓기도 했다. 이는 돌에 대한 애착심의 발로였다.

옛사람들이 암석을 애호하는 심리 가운데 중요한 요인은 암석이 삼라만상 중에서도 가장 불변적인 것이라는 점이었다. 자연계의 꽃과 풀이 생멸을 되풀이하고 있을 때 바위는 모든 것을 초월해 태초의 견고성을 지니고 있다는 점에서 벗 삼을 가치가 있다고 믿었던 것이다.

그런가 하면 괴석을 정원에 들여놓고 대자연의 정취를 즐겼다.

생활의 멋과 운치

돌에 낀 이끼나 돌 위에 떨어진 낙엽에서 깊고 오묘한 계절의 변화를 느꼈다. 표면을 타고 흘러내리는 빗물에서 강호의 풍경을 보았고, 뚫린 구멍에서 깊고 유현한 동천(洞天)을 발견하였다.

추사 김정희(金正喜)가 "반 이랑 구름 섬돌에 뭇 돌이 무리지어, 머리마다 주름지고 구멍마다 영롱하다"(半畝雲階石作叢 頭頭縐漏又玲瓏, 『완당전집』「괴석전」[怪石田])고 한 시도 그러한 괴석의 운치를 노래한 것이고, 명종 때의 학자 최립(崔岦)이 "내가 이 바위를 얻은 뒤로는 꽃동산 쪽에 머리를 돌려 앉지 않았다"(自我得此石 不向花山坐, 『간이집』「괴석」)라고 하면서 괴석의 산수미를 노래한 것은 괴석에 대한 애호심의 표현이었다. 송나라 때의 대문호 소식(蘇軾)도 「찬문여가매석죽」(贊文與可梅石竹)이라는 시에서 "매화는 차갑지만 빼어나고 대나무는 깡마르지만 장수하고 수석은 못생겼지만 문채가 있으니, 이는 삼익의 벗이다"(梅寒而秀 竹瘦而壽 石醜而文 是爲三益之友)라고 하였다.

이처럼 괴석은 자연에 귀의하려는 옛사람들의 마음을 깨우치게 하고 흥을 일으켜 그들을 대자연 속으로 끌어들였다. 그래서 괴석은 한낱 석분에 심어진 괴이한 돌에 그치지 않고 생활공간 전체를 산수화하는 중대한 의미를 가진다.

괴석분 장식 – 각서와 문양

괴석을 심어 놓은 괴석분의 각서(刻書)와 장식 문양은 괴석을 더욱 운치 있게 만든다. 창덕궁 낙선재 후원에는 지금 세 개의 괴석이

남아 있는데, 괴석분에 '小瀛洲'(소영주)라는 글씨를 새겨 놓은 것과, 괴석 자체에 '雲飛玉立'(운비옥립)이란 글씨를 새겨 놓은 것이 있다. '영주'는 도교 삼신산 중 하나로 신선이 산다는 선계를 말한다. '운비옥립'이란 사자성어는 매의 빼어난 자태를 묘사한 말로, '날 때는 구름이 나는 것과 같고, 앉아 있을 때는 우뚝 솟은 옥과 같다'는 뜻이다.

낙선재 후원에는 사자개, 봉황, 연꽃 등을 조각해 놓은 괴석분이 있다. 모두 묘법이 소박하고 순정적이어서 한 폭의 민화를 보는 듯하다. 목에 방울을 달고 있는 사자개의 어깨와 뒷다리에는 불꽃 모양의 화염각이 나타나 있다. 사자개는 벽사의 능력을 가진 동물로, 주변 공간을 상서롭게 유지하는 기능을 한다. 애련정 옆에도 사자개가 조각된 괴석분이 있다.

봉황을 조각한 낙선재 후원 괴석분에는 뭉게구름 속을 나는 봉황을 묘사했는데, 표현이 사실적이고 역동적이다. 화면 모서리에

창덕궁 낙선재 후원의 각서 '小瀛洲'가 쓰인 괴석분과 괴석(왼쪽)
'영주'는 도교 삼신산 중 하나로 신선이 산다는 선계를 말한다.

창덕궁 낙선재 후원의 각서 '雲飛玉立'이 쓰인 괴석
'운비옥립'은 매의 빼어난 자태를 묘사한 말이다.

생활의 멋과 운치

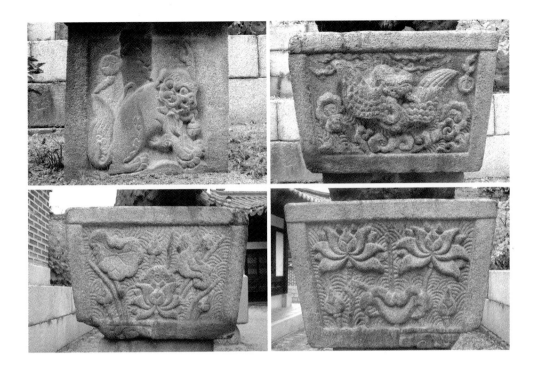

창덕궁 낙선재 후원의 장식 괴석분

묘법이 소박하고 순정적이어서 한폭의 민화를 보는 듯하다. 위 왼쪽부터 사자개, 봉황, 아래는 둘 다 연꽃.

보이는 서기 뿜는 보주는 봉황이 상서의 신조(神鳥)임을 드러내는 상징물이다. 뱀을 닮은 목, 수염 난 턱 등은 익룡(翼龍)과 비슷한 모습이다.

낙선재 후원의 괴석분 장식 문양 중 우리의 정서를 자극하는 것은 연꽃 문양이다. 석분의 두 개 면에 부조되어 있는데, 활짝 핀 연꽃을 중심으로 봉오리, 연잎, 연밥이 묘사돼 있으며, 여백의 파도는 원호를 중첩되게 나열하는 방식으로 처리되었다.

창덕궁 연경당 입구 괴석분에는 모서리마다 두꺼비가 조각되어 있다. 안쪽으로 기어 들어가는 두꺼비도 있고 밖으로 나오는 것도 있다. 민간에서는 두꺼비가 부귀, 길상과 다산의 상징물로 애호되었

다. 그래도 두꺼비가 지닌 가장 중요한 상징적 의미는 달의 정령이
라는 데서 찾을 수 있을 것이다. 고구려 고분벽화의 〈월상도〉(月像
圖)에 나타난 두꺼비가 바로 그런 의미를 가졌다.

두꺼비가 달의 정령으로 인식된 데는 항아분월(姮娥奔月) 전설과
관련이 있다. 태양의 어머니 희화(羲和)는 열 개의 태양을 낳았다.
동쪽바다 멀리 탕곡(湯谷)의 부상(扶桑)나무 위에 살면서 뜰 순서를
기다리던 열 개의 태양이 어느 날 한꺼번에 하늘에 뜨자 천지는 불
바다가 되었다. 괴로워하는 백성들을 안타깝게 여긴 천제가 신궁
예(羿)를 시켜 해를 쏘아 떨어뜨리게 했고, 그 공로로 예는 서왕모
(西王母)로부터 불로불사약을 하사받았다. 그런데 그의 아내 항아
가 그것을 훔쳐 먹고 남편이 두려워 월궁으로 도망쳤는데, 달에 도
착하자마자 두꺼비로 변했다는 이야기다.

연경당 괴석분의 두꺼비는 항아가 살고 있다는 달을 상징한다.
그러므로 연경당 일대는 월세계라고 할 수 있다. 예로부터 달은 신
선이 노니는 선계로 여겨졌으므로 연경당 일대는 또한 선계가 되는
것이다. 경복궁 교태전 아미산 석련지에도 같은 의미를 가진 두꺼비

가 있다. 교태전은 왕비의 거처이고 달은 여신선 항아가 살고 있는 곳이니, 두꺼비가 있는 후원은 선계이고 왕비는 선계를 거니는 여신선이다.

석련지 – 연꽃을 심어 놓은 뜻

석련지(石蓮池)는 돌로 수조를 만들어 연꽃을 심어 놓고 운치를 즐기는 정원 경물의 하나다. 현재 창덕궁 낙선재 후원과 승화루 동쪽, 경복궁 교태전 아미산과 함화당 북쪽 등에 남아 있다. 각 석련지에는 '琴史硯池'(금사연지), '香泉研池'(향천연지), '落霞潭'(낙하담), '涵月池'(함월지), '荷池'(하지) 등의 각서가 새겨져 있다.

돌에 글을 새기는 뜻은 그 글의 의미를 떠올리면서 운치를 즐기고 정서적 만족감을 얻으려는 데 있다. 우리의 입장에서는 이와 같은 각서가 옛사람들의 문학적 취향과 풍류 정서를 엿볼 수 있는 좋은 자료가 된다.

'금사연지'의 연지(硯池)는 벼루에 먹물이 고이도록 오목하게 만든 부분을 연못에 비유한 것이다. 결국 '금사연지'는 문자향 감도는 연못가에서 거문고를 타면서 역사책을 읽는 고상한 취미를 나타낸 말인 셈이다.

'향천연지'의 '연'(硏)은 '硯'의 통용자이다. 그러므로 '향천연지'는 향기로운 샘물과 벼루 연못이라는 뜻이 된다. 추사 김정희가 "샘물 마시고 글 읽으니 글도 향기롭고 샘도 향기롭네"(飮泉讀書 書

창덕궁 낙선재 후원 '琴史硯池' 각서 석련지
　'금사연지'는 문자향 감도는 연못가에서 거문고를 타면서 역사책을 읽는 고상한 취미를 나타낸 말이다.

창덕궁 승화루 부근 '香泉硯池' 각서 석련지　'향천연지'는 향기로운 샘물과 벼루 연못이라는 뜻이다.

경복궁 교태전 아미산 '落霞潭' 각서 석련지　'낙하담'은 지는 노을에 물든 연못이란 뜻이다.

경복궁 교태전 아미산 '涵月池' 각서 석련지　'함월'은 달빛이 연못 위에 비친 모습을 시적으로 표현한 말이다.

경복궁 함화당 북쪽에 놓여 있는 '荷池' 각서 석련지　'하지'는 연꽃 심은 연못이란 뜻이다.

창경궁 연화형 석련지　기교는 세련되지 못하나 정겨움이 가득하다.

香泉香, 『완당전집』 「급고천명」 〔汲古泉銘〕)라고 한 시의 정서와도 통하는 말이다.

'낙하담'은 지는 노을에 물든 연못이란 뜻이다. "저녁놀은 외로운 따오기와 가지런히 날고, 가을 물은 긴 하늘과 한 빛이로다"(落霞與孤鶩齊飛 秋水共長天一色, 왕발〔王勃〕 「등왕각서」 〔滕王閣序〕)라고 한 시의 정서와 연결된다.

'함월'은 달빛이 연못 위에 비친 모습을 시적으로 표현한 말이다. 조선 전기의 문신 윤자영(尹子濚)은 달빛 머금은 시냇물을 보면서 "시내는 달빛을 머금어 속된 마음 씻어주네"(溪涵月色淨塵心)라고 읊은 바 있다.(『신증동국여지승람』 「영천군」 '제영')

'하지'는 말 그대로 연꽃 심은 연못이란 뜻이다. 불교에서 연꽃은 맑고 깨끗함의 대명사이지만 유교에서는 고아한 군자의 기품을 지닌 꽃으로 관념화되어 있다. 정원에 '연꽃 심은' 석련지를 둔 뜻은 연꽃의 군자다운 품위와 기상을 가까이서 감상하고 느껴보려는 데 있다.

창경궁에는 지금 연꽃 모양(연화형)으로 만들어진 석련지가 하나 남아 있다. 기교는 세련되지 못하나 정겨움이 가득하다.

거북 석상 ─ 선계의 조성

경복궁 함원전 뒤쪽 화단에 흥미로운 석물 하나가 놓여 있다. 용이 구름 속에서 용트림하는 모양의 둥근 수조를 거북이가 등에 지고 있는 모습이다. 구룡(龜龍)은 예로부터 봉황과 기린, 흰사슴, 연

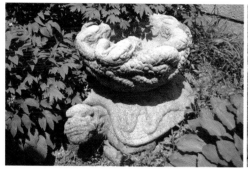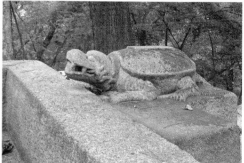

리목, 감로 등과 더불어 최고의 상서를 의미하는 상징물이다. 하늘
에서 감로가 내려 이 수조를 가득 채운다면 그보다 더 큰 상서는 없
을 것이다.

창덕궁 후원 깊고 그윽한 숲 속에 청심정이 자리 잡고 있다. 그
앞에 작은 방지(方池)가 있고, 그 곁에 엎드린 돌거북상이 있다. 등
에 '御筆 氷玉池'(어필 빙옥지)라는 글씨가 음각되어 있는데, '빙옥'
은 빙자옥질(氷姿玉質)을 줄인 말로, 우아한 품위와 고결한 인품을
표현할 때 쓰인다. 거북이는 『별주부전』에서 보듯이 현실과 선계를
자유롭게 오가는 영물이자, 신선이 산다는 봉래산을 이고 창해를 떠
다니는 신령스러운 동물이다. 거북 석상을 정자 주변에 둔 것은 청
심정 일대를 선계로 조성하기 위해서다.

부용지 축대에 부조된 잉어

창덕궁 후원 부용지 축대에 흥미로운 물고기 한 마리가 부조되
어 있다. 지금 막 뛰어오른 듯한 모습인데, 이 물고기가 가진 상징

적 의미는 다음의 몇 가지로 나누어 생각해볼 수 있다.

먼저 어변성룡(魚變成龍) 설화 관련이다. 부용지를 포함한 영화당 일대는 옛날에 전시(殿試)를 보던 자리다. 청운의 뜻을 품은 뭇 선비들이 장원급제를 기대하며 과거시험을 치른 장소인 것이다. 옛 사람들은 장원급제를 위해 면학에 힘쓰는 선비를 잉어에 비유하고, 과거에 급제하여 관직에 오르는 것을 잉어가 용이 되는 바에 비유했다. 이와 관련하여 생각해본다면, 축대의 잉어와 맞은편 화계(花階) 위의 어수문(魚水門)의 용은 어변성룡의 설화 내용을 상징적으로 표현했다고 볼 수 있다.

다음은 '어수문'이라는 문 이름과의 관련성이다. 어수는 '물고기와 물'로 직역되지만 '물고기가 물을 만난 듯하다'는 뜻을 내포하고 있다. 예로부터 큰일을 도모하려는 임금과 훌륭한 신하의 만남을 어수상환공일당(魚水相歡共一堂)이라는 말로 표현하였다. 그렇다면 부용지의 물은 신하, 축대의 잉어는 임금을 상징한다고 볼 수 있다.

또 다른 상징적 의미를 살피기에 앞서, 「한양가」에 실린 다음과 같은 내용을 소개한다.

창덕궁 후원 부용지 축대에 부조된 잉어(왼쪽)
잉어 조각은 선비의 출세, 임금과 신하의 관계, 성군의 조건을 의미하는 상징물로 생각해볼 수 있다.

창덕궁 후원 어수문 편액
'어수'는 '물고기가 물을 만난 듯하다'는 뜻을 내포한 말로, 임금과 신하 간의 이상적인 관계를 상징한다.

"금원의 기화이초 구중에 봄 늦었다. 백조누 학학하고 우록온 유복이라. 어수당 맑은 연못 오인이약(於牣魚躍)하는구나." 이것은 『맹자』「양혜왕 장구 상」에 나오는 구절을 인용한 대목이다. 옛날 문왕 때 백성들이 스스로 마음을 내어 궁궐로 찾아와 연못과 대(臺)를 만들었는데, 연못 가득히 물고기가 뛰놀았다고 한다. 이 이야기에는 백성과 마음을 같이하는 성군이 된 뒤에야 궁궐 정원의 경물들을 즐길 자격이 있다는 교훈이 담겨 있다. 부용지 축대의 뛰어오르는 물고기가 문왕의 교훈을 돌이켜보기 위한 상징물이 아닌지도 생각해볼 만하다.

유상곡수연의 자취

궁궐 정원 중에서 가장 낭만적이고 운치 있는 정원은 창덕궁 후원이다. 그 속에서도 가장 그윽한 곳이 옥류천 구역이다. 이 구역 중심에 우뚝 솟은 너럭바위 위에 파 놓은 'U'자형 수로가 유상곡수연(流觴曲水宴)의 흔적이다. 옛날 군신이 이곳에 모여 굽이치는 물 위에 술잔을 띄우고 자기 앞으로 다가오기 전에 시 한 수를 읊었던 정적인 풍류의 현장이다.

실제로 정조는 1793년(계축년) 늦봄에 신하들로 하여금 후원의 경치를 마음껏 둘러보고 이곳에 모이게 하여 각기 물가에 앉아 잔을 기울이고 시를 읊게 했다.(『조선왕조실록』 정조 17년 3월 20일) 그렇게 한 것은 옛날 왕희지(王羲之)의 난정(蘭亭) 계모임이 계축년 늦봄에 있었음을 회상하면서 풍류를 즐기려는 뜻에서였다. 왕은 그

**창덕궁 후원 옥류천 구역의
유상곡수연 유적**
정조가 왕희지의 난정 계
모임을 모방하여 이곳에
서 신하들과 함께 곡수연
을 베풀었다.

후에도 여러 신료들과 함께 곡수연의 운치를 즐겼다. 임금과 신하
가 함께 즐긴 곡수연이 후세에 태평 시대의 한 모습으로 회자되기
도 했다.

담장과 벽면 장식

한국인의 순정한 미의식

생활공간을 아름답고 뜻 깊은 공간으로 조성하려는 미화 장식의 손길은 대비전 담장 등 개방된 곳에서부터, 왕세자가 독서하고 휴식하는 곳이나 궁중 나인들이 드나드는 뒤뜰의 은밀한 곳에 이르기까지 미치지 않은 데가 없었다. 베풀어진 장소도 다르고 모양도 다르지만 문양 속에 일관되게 흐르고 있는 특징은 생명의 지속, 안락과 풍요라는 인간의 원초적 욕망과 더불어 정겨움과 순정을 사랑하는 한국인의 미의식이다.

아름다운 자경전 화초담

지금의 자경전은 경복궁 중건 당시 조대비(趙大妃, 신정익왕후)의 거처로 지어졌으나 이후 불타버린 것을 고종 25년(1888)에 다시 지은 건물이다. 그 후 몇 차례 수리를 거쳐 오늘에 이르고 있다. 장식 문양은 북쪽과 서쪽 담장 안팎에 집중돼 있다. 북쪽 담장에는 문

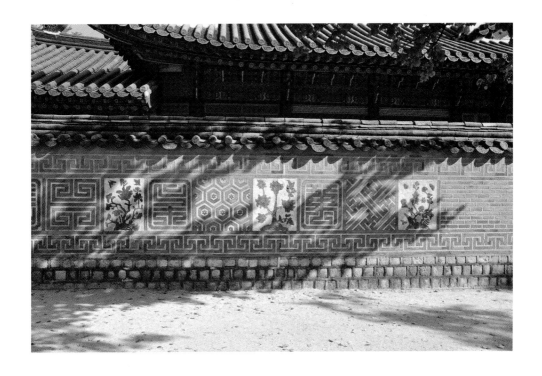

경복궁 자경전 화초담
꽃·나무·문자 문양이
집중되어 있다.

자 문양이 주류를 이루고 있으며, 서쪽 담장에는 안쪽 벽에 문자 문양이, 바깥쪽 벽에 꽃·나무·문자 문양이 주로 다루어져 있다. 여러 조각의 소성전(燒成塼)을 짜 맞추는 방식으로 만들어졌지만 멀리서 바라보면 한 폭의 그림처럼 아름답다. 그런데 문양들 중 몇 개는 일제강점기 때 찍은 사진과 약간 다른 모습을 보이고 있다. 아마도 사진 촬영 이후 어느 시기에 보수하는 과정에서 잘못된 듯하다.

문양의 내용은 매화·국화·모란·대나무·석류 등 다양하다. 매화 문양은 보름달을 배경으로 새가 매화 꽃가지 위에 앉은 모습이 낭만적이고, 국화와 모란꽃 문양은 나비가 분주히 나는 모습이 정겹다. 정형화되고 상투적이지만 이런 문양이야말로 한국인이 꽃을 사

경복궁 자경전 서쪽 담장의 여러 가지 화초 문양
매화·국화·모란·대나무·석류 등이 보인다.

랑하되 다른 자연물과 어떻게 조화된 것을 아름답게 느끼는가를 잘 보여주는 표본이라 할 수 있다. 새·달·매화라고 하는 이질적인 것들이 개성을 잃지 않으면서 서로 조화를 이루는 세계, 이것이 한국인이 사랑했던 자연의 모습이다.

한편 옛사람들은 자연의 이치와 조화를 숭상하면서 오복을 누리며 살 수 있기를 염원했다. 그러기 위해서는 사악한 기운을 적극 막고, 재액을 물리칠 필요가 있었다. 화초 문양 사이사이에 배치된 귀갑문(龜甲文), 숫대살문*, 빙죽문(氷竹紋)** 등이 그와 같은 정서와 관련이 있다. 거북이 등껍질을 닮은 귀갑문은 장수를 상징하고, 숫대살문은 악귀를 걸러내는 벽사의 의미를 지니고 있다. 이것은 민간에서 엄나무나 가시나무를 문설주에 걸어 두고 삿된 기운이 가시

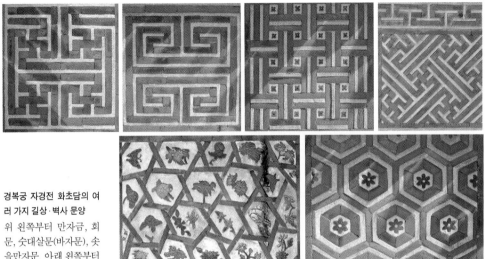

경복궁 자경전 화초담의 여러 가지 길상·벽사 문양
위 왼쪽부터 만자금, 회문, 숫대살문(바자문), 솟을만자문. 아래 왼쪽부터 빙죽문, 귀갑문.

에 걸려 집 안으로 들어오지 못하게 하는 바와 비슷한 원리다. '卍' 자를 끝없이 연결하여 만든 문양은 길상과 만덕이 영원히 지속됨을 뜻한다. 서로 반대되는 획이 대칭을 이루며 이어지는 회문(回紋) 또한 상서가 끊임없이 지속된다는 의미를 지니고 있다.

자경전 화초담에는 벽사 문양뿐 아니라 길상 문자가 베풀어져 있는데, 모두 하나의 문자가 네모 틀 속에 채워진 형태로 되어 있다. 빈 공간을 없애기 위해 글자의 획을 무리하게 구부려 넣은 것도 있어 무슨 글자인지 금방 알기 힘들기도 하다. 문자 문양은 담장을 향해서 오른쪽에서부터 왼쪽으로 전개되고 있다. 단어나 성구를 이루는 경우도 있고, 그렇지 않은 경우도 있다. 자경전 서쪽 담장 바깥면에 장식된 문자 문양은 오른쪽부터 '樂'(樂, 낙) '年'(연) '張' (장) '春'(춘)으로 읽고, 북쪽 담장 안쪽면의 글자는 오른쪽부터

경복궁 자경전 서쪽 담장 바
깥면의 문자 문양
오른쪽부터 '宋'(樂) '年'
'張' '春'으로 읽는다.

경복궁 자경전 북쪽 담장 안
쪽면의 문자 문양
오른쪽부터 '聖' '人' '連'
'綿'으로 읽는다.

'聖'(성) '人'(인) '連'(연) '綿'(면)으로 읽는다.

창덕궁 승화루·낙선재·상량정·대조전 담장 장식

승화루와 낙선재, 상량정, 대조전 주변 담장에도 장식이 풍부하
다. 사대부 집이나 민가 담장에서 보기 드문 아름답고 화려한 문양
들이다. 승화루 서쪽 담장에는 솟을만자문, 낙선재 동쪽 담장의 귀
갑문 등의 기하 문양이 벽체를 덮고 있다. 한편 낙선재 후원 화계
위쪽 담장에는 원얼금*과 회문으로 구성된 문양이 이방연속으로
전개되어 있다. 모두 벽사와 상서를 의미하는 문양들로, 소성전으
로 짜 맞추어졌다.

화계 계단을 올라 담장에 난 문을 나서면 눈앞에 상량정이 나타
난다. 상량정 너머로 월문이 딸린 담장이 보이는데, 이 담장 서쪽
면 전체에 아름답고 매력적인 문양이 장식돼 있다. 글자 획을 예상하

* 원얼금 원형이 상하좌우로
나열되거나 서로 엮이어 이루
는 문양. 고리 문양이라고도
한다.

생활의 멋과 운치

창덕궁 승화루 서쪽 담장의 솟을
만자문(위), 창덕궁 낙선재 동쪽
담장의 귀갑문(가운데), 낙선재 후
원 담장의 원얼금과 회문(아래)
벽사와 상서를 의미하는 문양
들로, 소성전으로 짜 맞추어
졌다.

여 미리 구워 놓은 작은 타일들을 짜 맞춰 문자를 만들었는데, '壽'(수)자와 '富'(부)자가 대부분이다. 붉은색이 감도는 국화형 꽃을 문자와 문자 사이에 배치하여 회색 일변도의 담장에 생기를 불어넣었다. '壽'와 '富'는 오복 중 첫번째, 두번째로 꼽히는 행복의 중요한 조건이다. 사람이 오래 살지도 못하고 주어진 수명도 다하지 못하면 다른 어떤 행복도 누릴 수 없고, 물질적으로 풍요하지 못하면 선한 마음을 항상 갖기가 힘들다고 여겼다. 많은 장식 문양 중에서 '壽' '富' 두 글자를 특별히 애호한 이유다. 담장에는 문자 문양뿐 아니라 월문 양쪽 별도로 마련된 공간에 포도 문양이 새겨져 있다. 포도 열매와 잎이 화면 중심을 차지하고 있고, 그 아래쪽에 포도나무 등걸이 표현되어 있다. 섬세한 포도알과 잎맥의 표현에서 장인의 정성이 느껴진다.

인간의 원초적 욕망을 담은 길상 문자 장식은 창덕궁 대조전 후

창덕궁 대조전 후원 동쪽 담장의 문자 문양
오른쪽부터 '富' '樂' '男' '壽' '貴'. '男'자 문양은 다남·득남에 대한 기원과 관련되어 있다.

원 동쪽 담장에도 가득하다. 대조전이 왕비의 침전이라는 점과 문자의 뜻을 알면 당시 궁중 여인들의 숨은 욕망이 읽힌다. 문자를 살펴보면, '富'(부) '樂'(낙) '男'(남) '壽'(수) '貴'(귀) 등의 글자가 눈에 띈다. 여기서 흥미로운 점은 '男'자가 포함되어 있다는 사실이다. '男'자 문양은 여염집의 밥상보나 수젓집 등에서는 흔히 볼 수 있지만, 이처럼 궁궐 장식 문양으로 더구나 담장 장식 문양으로 사용된 경우는 드물다. 물론 여기서 '男'은 남자를 지칭하는 것이 아니라 다남(多男)·득남(得男)을 의미한다. 대조(大造, 크게 이룸)라고 하는 이름이 말해주듯이 왕비에게 있어 왕세자 생산은 막중한 일이 아닐 수 없었다. 그런 면에서 '男'자 문양이 대조전 담장에 나타났다는 사실은 우연이 아닐 것이다.

숨어 있는 벽 장식

멋과 운치를 사랑하는 한국인의 성정은 전각 뒤뜰 깊숙한 곳에서도 살아 숨쉬고 있다. 낙선재 동쪽의 석복헌과 수강재 사이에 작은 문이 하나 나 있는데, 키가 큰 사람은 허리를 굽히고 들어가야 할 정

도로 작다. 이 문기둥에 접한 길고 좁은 벽에 매력적인 벽화가 장식
돼 있다. 문의 동쪽에는 포도넝쿨 그림이, 그 반대쪽에는 매화 그림
이 그려져 있다. 언뜻 보면 벽화처럼 보이지만 가까이 가서 보면, 벽
면에서 소성전을 조립한 후 여백을 회로 마감한 것임을 알 수 있다.

포도넝쿨은 아래로 처신 모습으로, 매화나무는 위쪽을 향한 모
습으로 묘사되어 있다. 이는 식물학적 지식에 의한 것이 아니라 장
인의 몸에 밴 자연계에 대한 정서가 무의식적으로 표출된 결과로
볼 수 있다. 포도넝쿨에 달린 잎과 포도송이의 묘사가 사실적이어
서 마치 실물을 보는 듯하다. 하지만 조금만 자세히 들여다보면 마
무리가 완벽하지 못하고 회벽 처리도 깔끔하지 못한 구석이 눈에

창덕궁 석복헌 뒤뜰 협문에
장식된 포도·매화 그림
벽화처럼 보이지만 실제
로는 벽면에서 소성전을
조립한 후 여백을 회로
마감한 것이다.

띈다. 반대편 벽에 있는 매화 그림은 매화꽃이 고
목나무 가지에 성글게 피어 있는 모습을 표현했는
데, 꽃의 색깔은 봉숭아꽃 빛깔이고, 꽃 모양은 복
숭아꽃을 닮았다. 매화꽃을 그렸을 것이 분명하지
만, 실제로 보기에는 매화꽃 같지가 않다. 하지만
그 누구도 이를 문제 삼지 않았기 때문에 지금처럼
이 자리에 있게 된 것이다. 한국인은 세부적 정확
성을 따지기보다는 분위기로써 전체를 파악하고
즐기는 정서를 가지고 있기 때문에 꼭 매화가 아니
라도 꽃이면 되었다.

포도와 매화 그림은 잘 그린 그림이라 말할 수도
없고, 그렇다고 못 그린 그림이라고 말하기도 어렵
다. 잘 그렸다고 하기에는 마무리가 깔끔하지 못하
고, 못 그렸다고 하기에는 참으로 인간적이고 소박

생활의 멋과 운치

하다. 이 두 그림이 우리에게 말해주는 바는 꼭 잘 그린 그림만이 사람의 마음을 움직이는 것은 아니라는 사실이다.

원초적 순정을 머금은 장식 그림을 왕세자의 독서와 휴식 공간인 삼삼와(三三窩)와 승화루(옛 이름은 소주합루)를 잇는 월랑 한구석에서도 만나볼 수 있다. 승화루 가까운 쪽 띠살문*에 달려 있는데, 문 좌우에 투각 모란문 장식판이 설치되어 있다. 강한 대비를 이루는 모란꽃의 붉은색과 잎의 짙은 녹색이 묘한 조화를 이루어낸다. 보색 관계의 색은 야하게 보이기 십상이지만 이 모란꽃 장식판의 원색은 화이부동(和而不同)의 미를 창조하고 있다.

위에서 둘러본 일련의 장식물들을 자세히 뜯어보면 완벽하지 못하거나 어딘가 빈구석이 있어 보이는 것이 사실이다. 그러나 그것은 기술 수준이나 정성의 문제가 아니라, 그런 것을 태연하게 수용하는 한국인의 미의식과 성정에 관한 문제다. 한국인에게는 설사 기술적으로 부족한 면이 있고 완벽히 정리되지 못한 점이 있다 해도 이를 크게 문제 삼지 않는 대의성이 있다. 유교적 권위 공간인 궁궐 속에 이러한 장식들이 베풀어질 수 있었던 것은 아무리 권위와 위엄이 지배하는 공간이라 해도 한국인의 선천적 대의성과 미의식은 속일 수 없었던 까닭이다.

* 띠살문 가는 살을 세로로 촘촘히 대고 가로 살을 상중하에 몇 개씩 건너 대서 짠 문.

창덕궁 삼삼와와 승화루를 잇는 통로에 장식된 투각 모란문 장식판
강한 대비를 이루는 모란꽃의 붉은색과 잎의 짙은 녹색이 묘한 조화를 이루어낸다.

전각의 분위기를 일신하는 합각·벽면 장식

* 팔작지붕 맞배지붕과 우진
각지붕을 절충한 것으로, 양
측면 용마루 부분에 삼각형의
벽을 두고 그 하부 사면에서
처마를 형성한 지붕. 집의 규
모가 크거나 격을 높일 필요가
있는 사랑채 등에 쓰인다.

팔작지붕˙ 용마루 옆면에 '人'자 모양의 빅공에 의해 형성된 삼각형 평면을 합각(合閣)이라 한다. 합각은 장식 없이 회벽이나 판자로 마감하는 게 보통이지만, 때로 아름다운 장식을 가하여 전각의 분위기를 일신하기도 한다. 특히 궁궐건축에 있어서 합각은 장식을 베풀어 건물의 품위와 격을 높이는 수단으로 활용된다. 일정한 크기로 구운 타일을 짜 맞추는 방식으로 문자나 기하 문양을 합각면 전체에 새겨 상서와 길상이 건축 공간에 충만하기를 기대했다.

창덕궁 희정당과 대조전의 합각의 예를 살펴보면, 희정당의 경우에는 '康'(강) '寧'(영)자를 주 문양으로 시문하고 '卍'자 문양으로 여백을 채웠다. 대조전의 경우에는 '囍'(희)자를 주 문양으로 베풀고 '卍'자 사방연속 문양으로 여백을 채웠다.

'康'과 '寧'은 곧 강녕을 뜻한다. 강녕은 홍범구주(洪範九疇)의 오복(수·부·강녕·유호덕·고종명) 중 셋째이면서 중간에 해당하는 덕

창덕궁 희정당 동쪽 합각의 '康'자 문양(왼쪽)
가운데 글자가 '康'자 문양이고, 바탕의 문양은 만자금이다.

창덕궁 대조전 합각의 '囍'자 문양
'囍'는 '喜'가 중첩된 글자로, 기쁨과 경사로움, 축복의 의미를 나타내는 말로 널리 일반화되었다.

목이다. '康'은 건강·안락·안정·태평·풍족·부유 등 인간이 바라마
지 않는 행복의 조건들을 의미한다. '囍'는 '喜'(희)가 중첩된 글자
로, 기쁨과 경사로움, 축복의 의미를 나타내는 말로 널리 일반화되
었다. 당초에는 부부가 즐거움을 서로 나눈다는 의미로 많이 쓰였
으나, 광의로 해석되면서 음양 화합, 문무(文武) 쌍희, 부자(父子)
쌍희의 의미도 가지게 되었다. '囍'자는 음양의 화합을 이상으로 여
기는 동양의 전통사상에서 나온 독특한 문자이다.

경복궁 자경전의 경우 중앙에 팔각형의 회문이 꽃을 둘러싸고
있으며 그 위쪽인 합각 정점에 구름 문양을 새겼다. 그리고 여백을
사선으로 된 사방연속의 '卍'자, 즉 만자금문으로 채웠다. 회문은
그 모양이 한자 '回'(회)와 닮은 데서 유래한 이름으로, 그 근원과
뜻을 번개 문양에 두고 있다. 모양이 하나는 바르고 하나는 반대로
되어 있어 대대회문(對對回紋)이라고도 한다. 끊이지 않는 띠의 모
양은 결실과 영구함을 상징한다.

한편 이와 비슷한 벽면 장식 문양을 창덕궁 연경당 선향재 외벽

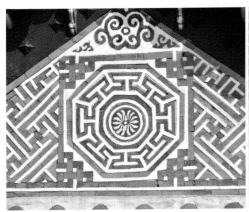
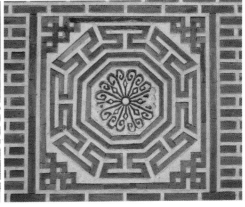

에서 볼 수 있다. 중앙의 꽃과 꽃을 둘러싼 겹 팔각형과 회문, 그리고 네 모서리를 반상(盤長)˙ 형태로 귀접이한 사각형으로 이루어져 있다. 회문은 일정일반(一正一反)이 서로 대칭을 이루면서 띠 모양으로 전개되는 것이 특징인데, 부와 상서로움이 계속됨을 의미한다. 뜻도 훌륭하고 영속의 상징성을 가지고 있어 테두리 장식으로 널리 애호되는 문양이다.

집옥재 벽면의 화려한 장식

경복궁 집옥재 실내 벽에 여러 가지 화려한 장식이 가득 차 있다. 지금까지 봐온 것과는 분위기가 다르다. 동쪽 벽면에 창호지 문 위쪽 벽면 전체를 덮은 장식판이 부착돼 있는데, 어좌단 위에 설치하는 닫집의 낙양각 부분을 본뜬 것이다. 황제의 자리에 오른 고종의 서재를 권위롭게 장엄하는 데 일조를 한다. 장식판의 아래로 뻗은 하늘기둥에는 모란 당초문이 아름다운 운각(雲閣)˙˙ 으로 장식돼 있고, 그 사이 판벽에는 기룡문(夔龍紋)이 새겨져 있다. 벽돌쌓기식으로 분할된 장식판의 격간 안에는 석류, 불수감, 복숭아 문양이 투각되어 있다. 남쪽에는 모란 당초문이 투각된 장식판으로 꾸며져 있다. 북쪽은 창호지 문 위에 교창(交窓)˙˙˙ 을 설치하고 그 위에 장식판을 부착했는데, 투각기법을 사용했다.

문양 종류를 살펴보면, 기룡은 용의 일종으로 몸이 푸르고 다리와 꼬리가 감긴 것이 특징으로, 기룡문은 왕실 전용이다. 모란은 부귀의 상징으로 널리 알려진 것이고, 석류, 불수감(佛手柑 또는 佛手),

경복궁 집옥재 내벽의 화려한 장식 문양
모란·당초·기룡·석류·불수감·복숭아 등의 문양이 밀도 높게 장식되어 있다.

경복궁 집옥재 앞쪽 툇마루 동·서쪽 판벽의 봉황 장식
권초문 같기도 하고 구름문 같기도 한 꼬리 모습이 환상적이다.

복숭아는 삼다(三多)로 불리는 것으로 각기 다남자(多男子), 다복(多福), 다수(多壽)를 상징한다. 불수감은 부처님 손처럼 생긴 열대 과일로서, '불'(佛, fó)이 '복'(福, fú)과 중국식 발음이 유사한 데 연유하여 복의 상징성을 얻었다. 복숭아는 속칭 수도(壽桃)라 하는 것으로, 서왕모 전설에서 먹으면 삼천갑자를 산다고 하여 장수의 상징성을 띠게 되었다.

앞쪽 툇마루 동·서쪽 판벽에는 나무를 깎아 만든 봉황이 부착돼 있다. 허공을 날아올라 땅을 향해 급회전하는 모습을 포착하였다. 권초문 같기도 하고 구름문 같기도 한 꼬리 모습이 환상적이다.

굴뚝 장식
후원을 아름다운 공간으로 만들다

우리나라 건축은 남향을 위주로 하기 때문에 전각의 후원은 어둡고 스산하기 십상이다. 하지만 각종 장식이 베풀어진 아름다운 굴뚝이 있어 후원은 오히려 더 밝고 정겨운 공간이 되기도 한다. 굴뚝을 장식하는 문양 속에는 길상·벽사에 대한 기원과 인간의 원초적 욕망이 깃들어 있으며, 도교적 이상세계를 지향하는 소박한 꿈이 펼쳐져 있다.

미술작품이 된 경복궁 자경전 십장생 굴뚝

궁궐의 장식 굴뚝 중 대표적인 것이 자경전 십장생 굴뚝이다. 자경전은 경복궁의 동조(東朝)로서 조선 말기 고종의 양모(養母) 조대비가 거처했던 곳이다. 건물 북쪽 담장 쪽에 해·소나무·바위 등 여러 가지 문양이 새겨진 약 한 자 두께로 돌출된 평면이 있는데, 이것이 이른바 십장생 굴뚝이다. 일반적인 굴뚝 모양과 다른 것은 자

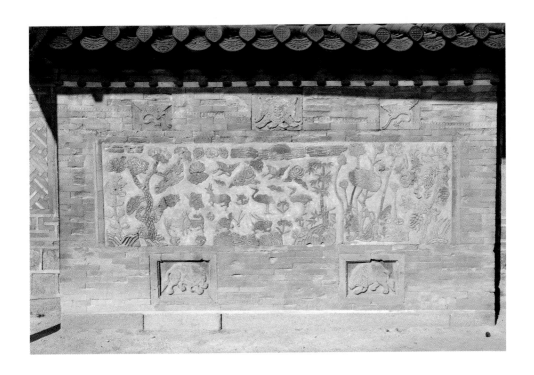

경복궁 자경전 십장생 굴뚝
각 방에서 나오는 연도를
모아 담장에 가지런히 붙
여 세우고 벽돌쌓기와 회
벽으로 마감한 위에 십장
생을 새겼다.

경전 각 방에서 나오는 연도(煙道)를 모아 담장에 가지런히 붙여 세우고 벽돌쌓기와 회벽으로 마감했기 때문이다.

평면 위에 마련된 장방형 화면 속에 해·산·바위·물·구름·소나무·불로초·거북이·사슴·학 등 십장생을 비롯해서 연꽃·대나무·포도 등의 식물이 그려져 있다. 화면 바깥 위쪽 가운데에 귀면상이 있고, 그 좌우에 영지를 입에 문 학이 장식돼 있다. 아래쪽에는 불가사리로 알려진 동물이 사각 틀 속에 조각되어 있다. 다양한 문양으로 장식된 자경전 굴뚝은 하나의 환경 미술작품이라 해도 좋을 아름다운 굴뚝이다.

십장생 – 장생불로의 상징

옛사람들의 자연관의 중요한 특징 중 하나는 자연물의 속성을 인간중심적으로 해석했다는 점이다. 그들은 항상 하늘 높이 임하여 이지러짐 없이 비추는 해, 땅에 뿌리박고 변하거나 움직이지 않는 바위, 만고에 쉼 없이 흐르는 물에서 불변의 영원성을 발견하고 이를 인간사와 연결시켜 장생의 상징형으로 삼았다. 구름이 높은 하늘에 한가히 떠서 한곳에 머물지 않고 떠다니면서 행적에 구애받음이 없는 데서 무한 장구의 의미를 찾았고, 추운 겨울에도 시들지 않는 소나무의 속성을 장생의 의미로 해석했다.

그런데 실제에 있어서 한정된 수명을 가진 영지, 거북이, 사슴, 학 등이 장수의 상징이 된 것은 전설이나 성현들에 얽힌 이야기와 관련돼 있다. 거북이와 영지는 신선가(神仙家)의 삼신산 전설에 등장하면서 장수와 불로의 상징이 되었다. 사슴이 장수의 상징이 된 이유는 깨끗한 자태로 깊은 산속에 숨어 살면서 죽은 모습을 보이지 않는다는 점이 신선을 연상시키기 때문이다. 학은 『상학경』* 등 고전과 전설 속에서 신비화되면서 신선과 같은 장생불로의 상징성을 얻은 경우다.

* 『상학경(相鶴經)』 선술(仙術)에 관한 책으로, 송나라 신종 때 사맹(師孟)이란 사람이 당시의 유명한 도사 진경원(陳景元)에게서 얻었다고 전한다. 학의 환상적인 모습과 신비로운 생태에 관한 내용이 기록된 것으로 유명하다.

자경전 십장생 굴뚝의 길상·벽사 문양

굴뚝 화면 주변의 박쥐, 학, 불가사리, 귀면의 상징적 의미를 살펴보자. 박쥐는 복익(伏翼)·비서(飛鼠)·선서(仙鼠)·천서(天鼠) 등으

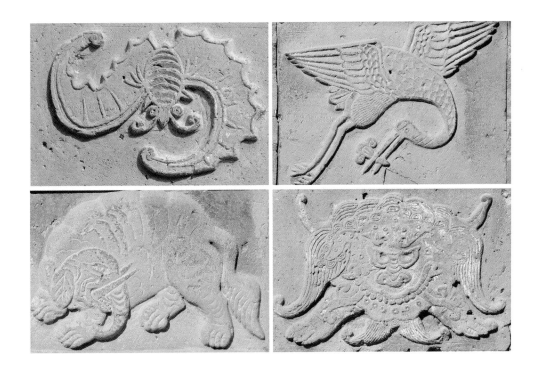

경복궁 자경전 십장생 굴뚝에 나타난 길상·벽사 문양

위 왼쪽부터 박쥐, 학, 아래 왼쪽부터 불가사리, 귀면. 박쥐와 학은 길상의 의미가, 불가사리와 귀면은 벽사의 의미가 있다.

로도 불린 동물로, 긍정과 부정의 의미를 동시에 갖고 있다. 군자(君子)를 상징하기도 했는데, 조선 성종이 임사홍 등에게 박쥐에 대한 글을 지어 올리게 했을 때 박쥐를 군자에 비유한 예가 있다.(『사가집』[四佳集]) 그래도 박쥐의 대표적 상징은 복(福)이다. 박쥐의 한자말인 편복(蝙蝠)의 '복'(蝠)이 '복'(福)과 발음이 같은 데서 유래한 것이다. 반면에 때로 이익에 따라 어떤 때는 새 행세를 하고 어떤 때는 짐승 행세를 한다고 해서 기회주의자에 비유되기도 한다.

『상학경』에 의하면, 학은 2년 만에 잔털이 떨어져 검은 점으로 변하고 3년 만에 머리가 붉게 변한다고 하며, 7년 만에 은하수를 날며, 또 7년 만에 춤을 배우고, 다시 7년 만에 절도를 터득하며,

160년 만에 암수가 서로 만나 눈을 마주쳐 주시하면 잉태한다고 한다. 1,600년간 물을 마시지만 먹이는 먹지 아니한다. 학은 날개 달린 동물의 우두머리로서, 선인이 타고 다닌다고 한다.

코끼리와 비슷하게 생긴 불가사리는 맥(貘)이라는 설도 있다. 맥은 실존하는 포유류다. 불가사리는 쇠를 먹으며, 악몽을 물리치고 사기(邪氣)를 쫓는 것으로 알려져 있다. 전설에 의하면 고려 말에서 조선 초 나라가 어수선할 때 나타났는데, 쇠란 쇠는 모두 먹어버렸으며, 창과 활로 아무리 죽이려 해도 죽지 않았다고 한다. 한 현자가 불로 죽이면 된다고 알려줘 그렇게 하니 비로소 죽었다. 이에 연유하여 죽일 수 없다고 해서 불가사리〔不可殺伊〕, 또는 불로 죽일 수 있다고 해서 불가사리〔火可殺伊〕라는 이름이 붙었다는 이야기가 있다. 사귀를 쫓는 능력이 있어 굴뚝에 새긴다.

귀면은 말 그대로 귀(鬼)의 얼굴을 나타낸 형상이다. 이빨을 드러낸 큰 입, 치켜뜬 눈, 큰 코가 특징이다. 날카로운 송곳니를 드러내어 위협적인 표정을 짓고 있는 것은 잡귀가 애초부터 침입할 엄두를 못 내게 하려는 의도이다. 정초에 호랑이 그림이나 '虎'자를 쓴 종이를 대문에 붙이는 풍습은 호랑이의 흉포함과 용맹함을 빌려 삿된 기운을 물리치려는 것이다. 귀면을 생활공간 속에 배치하는 것 역시 귀신이 인간의 편에서 자유자재한 초능력을 발휘하여 사악한 기운을 물리쳐주기를 바라는 뜻이다.

후원 경물로서의 경복궁 교태전 아미산 굴뚝

경복궁 교태전 뒤쪽에 화계로 구축한 비탈진 언덕이 있는데, 이곳을 아미산(峨嵋山)이라 부른다. 아미산은 원래 중국 사천성(四川省) 아미(峨眉)시 서남쪽에 있는 산 이름이다. 양쪽 산이 대칭을 이룬 모습이 나방의 촉수 같다 하여 그런 이름이 붙었다. 이 산은 많은 시인 묵객들이 다투어 시를 읊고 그림을 그릴 정도로 선경을 이룬다고 하는데, 그 이미지를 교태전 후원으로 가져온 것이다.

아미산에는 여러 개의 석조(石槽)와 네 개의 굴뚝이 있다. 굴뚝은 육모기둥 위에 기와지붕을 올려놓은 모습이다. 각 면마다 길상 문양이 새겨져 있다. 맨 위쪽에 권초문, 그 아래쪽에 귀면·학·봉황이

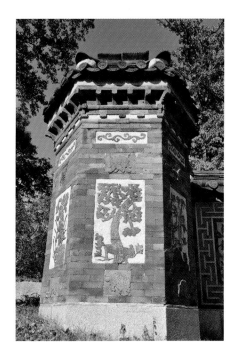

경복궁 교태전 아미산 굴뚝
모양이 세련되고 장식도 아름다워 후원 경물로서의 기능을 톡톡히 한다.

있다. 가장 중요한 공간인 중간 부분에는 모란·국화·대나무·매화·문살 문양이 한 폭의 그림처럼 장식돼 있고, 맨 아래쪽에는 불가사리·박쥐 등이 새겨져 있다.

굴뚝의 문양은 크게 동물과 식물 문양으로 나뉘어진다. 식물 문양은 사군자 계열의 국화, 세한삼우 계열의 소나무·대나무·매화 등이고, 동물 문양은 학·봉황·불가사리·표범 등이다. 봉황은 이곳 굴뚝에만 나타나고 있는데, 이곳이 왕비 침전의 굴뚝이라는 점이 작용했을 것이다.

굴뚝에 새겨진 식물 문양 가운데 몇 가지를 소개하기로 한다.

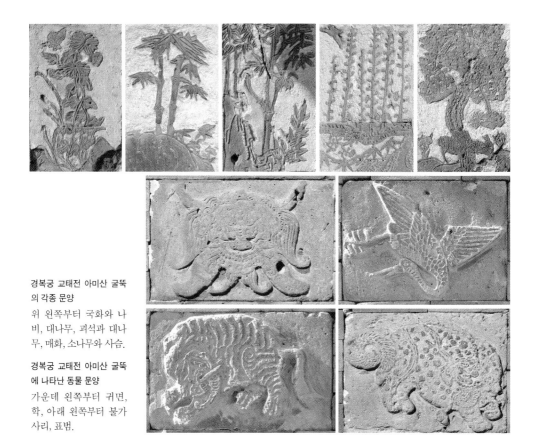

경복궁 교태전 아미산 굴뚝의 각종 문양
위 왼쪽부터 국화와 나비, 대나무, 괴석과 대나무, 매화, 소나무와 사슴.

경복궁 교태전 아미산 굴뚝에 나타난 동물 문양
가운데 왼쪽부터 귀면, 학, 아래 왼쪽부터 불가사리, 표범.

매화는 겨울과 봄이 교차하는 시기에 핀다. 그래서 보춘화(報春花)라는 별명을 가지게 되었다. 이른 봄에 홀로 피어 봄의 소식을 전하며, 맑은 향기와 우아한 신선의 운치가 있어 순결과 절개의 상징으로 널리 알려져 있다. 쌀쌀한 날씨에도 꿋꿋이 피는 매화의 생태가 인간의 고상한 품격에 비유되기도 하였다. 하지만 민간에서 매화는 쾌락·행복·장수·순리(順利) 등의 덕을 의미하는 식물로 사랑받았다.

국화는 맑은 아취와 높은 절개의 상징으로 널리 사랑받는 꽃으로, 은군자(隱君子), 은일화(隱逸花), 영초(齡草), 옹초(翁草), 천대견초(千代見草) 등 많은 별명을 갖고 있다. 동진의 시인 도연명(陶淵明)이 알량한 녹봉에 지조를 굽히지 않고 관직을 떠나 고향에 묻혀 살면서 국화를 사랑했다는 일화도 국화에 대한 이미지와 관념 형성에 한몫을 했다. 한편 민간에서는 늦서리를 견디며 아름다운 꽃을 피우는 속성 때문에 길상과 절조의 상징으로 사랑을 받았다.

대나무는 속이 비어 있으면서도 강하고 유연한 성질을 가지고 있고, 사계절을 통해 푸름이 변치 않기 때문에 군자의 풍격(風格)이나 절개의 상징으로 여겨졌다. 하지만 생활 문양에서 다루어지는 대나무는 이와 상관없이 세속적 의미의 상징물로 인식되었다. 생활 장식 문양으로서의 대나무는 대개 바위와 짝을 이루고 있는데, 이 경우 대나무는 축(祝), 바위는 수(壽)의 의미가 있다. 둘을 합하면 축수(祝壽)의 의미가 된다. 대나무가 축의 의미를 얻게 된 것은 '죽'(竹, zhú)이 '축'(祝, zhù)과 중국식 발음이 유사한 데서 연유한다.

소나무는 수령이 천년에 달한다고 한다. 수액이 응고하면 호박으로 변하는데 이 또한 장수의 상징으로 널리 애호되었다. 특히 학과 태양이 함께하는 소나무는 최고의 상서를 나타낸다.

아미산 굴뚝은 모양이 세련되고 장식도 아름다워 후원 경물로서의 기능을 톡톡히 해낸다. 만약 이 굴뚝들이 없었다면 교태전 후원은 어둡고 으슥한 곳이 되었을 것이 분명하다.

창덕궁 희정당 후원 굴뚝 – 그림·문자 문양의 혼합

희정당 굴뚝은 아미산 굴뚝과 몇 가지 다른 점을 가지고 있다. 우선 육각형이 아니라 사각형이고, 붉은 벽돌이 아니라 회색 벽돌로 쌓은 점이 그렇다. 그리고 무엇보다 큰 차이가 나는 것은 그림 문양과 문자 문양이 혼합되어 있다는 점이다.

먼저 그림 문양을 보면, 코끼리, 송록(松鹿), 쌍학, 기린 문양이 각 면에 하나씩 부조되어 있다. 이 중 송록은 십장생의 구성원인 소나무와 사슴을 따로 떼어 만든 문양으로 장수와 상서를 의미한다. 쌍학문은 날개를 활짝 편 두 마리의 학을 대칭적으로 배치한 형식이다. 새가 건축 장식 문양으로 널리 사용된 이유는 천성이 자유롭

창덕궁 희정당 굴뚝
그림 문양과 문자 문양이 새겨진 아름다운 굴뚝이다.

고 그 형태 자체가 장식미를 지니고 있기 때문이다. 코끼리는 '상'(象, xiàng)과 '상'(祥, xiáng)의 중국식 발음이 유사한 데 연유해서 상서 혹은 길상의 의미를 얻었다. 기린은 봉황과 같이 왕도정치가 이루어져 나라가 태평하면 나타난다고 하는 상상의 서수(瑞獸)이다.

문자 문양은 굴뚝 네 면에 걸쳐 시문되어 있다. '壽·富·康·寧·道·惠·永·樂'의 여덟 개 글자로 이루어져 있으며, 의미상으로는 '수·부·강녕'과 '도덕', '영락'으로 엮어진다.

먼저 '壽·富·康寧'은 기자(箕子)가 지은 것으로 전해지는 「홍범구주」의 아홉번째 덕목인 오복(수·부·강녕·유호덕·고종명) 중에

생활의 멋과 운치

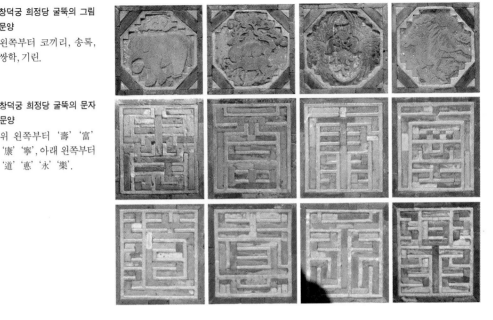

서 앞의 세 가지를 말한다.

'壽'(수)에 대해서 말하자면, 고대인들은 반드시 장수를 해야 여러 복을 누릴 수 있고, 오래 살지 않고는 착한 일을 할 수 없다는 이유에서 수를 첫째 덕목으로 삼았다. 그래서 부(富)가 수의 다음이 되었고, 혹 난리와 질병으로 인해 걱정이 있으면 역시 착한 일에 힘이 미칠 수 없다는 까닭에 강녕(康寧)이 그 뒤를 이었다. 모든 사람이 다 수하기 어려운 것이므로 죽을 때까지 타고난 운명을 바로 갖고 몸을 닦으면서 기다리는 일만이 오직 인사(人事)에 아무 유감이 없는 까닭에 고종명(考終命, 제명을 다함)이 나중으로 되었던 것이다.

'富'(부)와 비슷한 개념이 복(福)이다. 복이란 사사로이 혼자만

잘사는 일이 아니다. 복은 하늘이 주는 바도 있고 사람이 주는 바도 있는데, 하늘이 내려준 일정한 운명 이외에 인력으로 얻을 수 있는 것이 부와 귀이다. 그러므로 이미 부유하게 살 수 있어야 착한 일을 하게 되고, 나 자신이 덕을 좋아하면 하늘이 복을 내려준다.

'康寧'(강녕)은 홍범구주의 오복 중 세번째다. 오복을 차례로 나열했을 때 중앙에 해당하는데, 중앙은 그 좌우의 모든 것을 포괄하는 위치이기 때문에, 강녕 속에 수·부와 고종명·유호덕이 다 들어 있게 되는 셈이다. '康'은 '庚'(경)과 '米'(미)를 합쳐 만든 글자로, 결실된 곡식을 먹고 몸이 편안하여 환난이 없음을 뜻한다. '寧'은 집안(宀) 그릇(皿)에 식물이 성하게(丁) 있어 "마음(心)은 안정되지만 어찌 이로써 만족하랴"라는 의미를 가지고 있다.

'道悳'(도덕)은 도덕(道德)을 말한다. 흔히 인간이 지켜야 할 도리나 바람직한 행동 기준이라고 설명한다. 하지만 도와 덕은 구별된다. 먼저 도는 우주 자연의 이치로, 하늘은 만물의 변화를 통해 그 이치를 드러낸다. 성인은 그것을 관찰하고 가르침을 세워서 사람이 지켜야 할 도리를 밝힌다. 이것이 덕이다. 백성은 그 가르침을 헤아려서 하늘을 본뜨고 성인을 본받는다. 이것이 도덕이다.

'永樂'(영락)을 직역하면 '영원한 즐거움', '오랫동안 즐거움을 누린다'이다. 그런데 낙은 즐기는 바이지만 낙의 종국에는 비(悲)가 싹튼다. 낙은 슬픔과 맞닿아 있으니 슬픔을 예방하기 위해서는 낙을 절제하지 않으면 안 된다. 그래서 예가 필요해진다. '永樂'이라는 글자 문양을 보는 희정당 주인도 이 점을 마음속에 새겼을 것이다.

기린이 장식된 창덕궁 대조전 후원 굴뚝

창덕궁 대조전 후원에는 두 개의 문양 장식 굴뚝이 있는데, 하나는 화계 위에, 다른 하나는 청향각 옆에 있다. 모두 기와로 인 지붕 위에 연가(煙家)를 올려놓은 사각 모양의 굴뚝이다. 화계 굴뚝에는 각 면마다 마련된 두 개의 작은 화면에 각각 송학과 송록, 쌍봉, 말, 기린 등이 새겨져 있다. 희정당의 경우처럼 문자 문양과 함께 새기지 않고 동물 문양만 새겼다. 이들 중 동쪽 측면에 새겨진 기린은 궁궐 굴뚝 장식 문양으로는 드물게 보이는 경우다. 송학과 송록은 십장생에서 독립해 나온 것으로 장수를 상징하고, 봉황은 최고의 상서를 의미하며, 당사자는 벽사의 기능과 함께 상서의 분위기를 조성하는 상징성을 지니고 있다.

기린은 용·봉황·거북이와 함께 사령(四靈)으로 불린다. 봉황과 마찬가지로 나라가 태평하면 나타난다고 하는 상상의 동물이다. 신의 탈것으로 알려져 있으며, 어질고 상서로운 동물로 복록을 가져

창덕궁 대조전 후원 화계 굴뚝의 쌍봉 문양(왼쪽)
봉황은 최고의 상서를 의미한다.

창덕궁 대조전 후원 화계 굴뚝의 기린 문양
용·봉황·거북과 함께 사령으로 불리는 기린은 궁궐 굴뚝 장식 문양으로는 드물게 나타난다.

 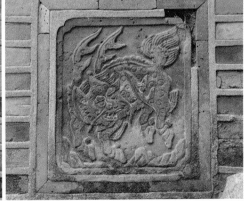

창덕궁 대조전 청향각 굴뚝
의 장식 문양들
위 왼쪽부터 '龍' '鳳'
'皇' '貞' 문자 문양과 아
래에 토끼, 화조 문양 등
이 보인다.

다준다고 한다.

청향각 옆에 키가 지붕높이와 맞먹는 굴뚝이 서 있다. 네 면을
돌아가며 '龍'(용) '鳳'(봉) '皇'(황) '貞'(정) 등의 문자와 토끼·화
조·괴석·국화 등 다양한 그림 문양이 시문되어 있다. 문자는 회 문
양으로 둘러싸여 있으며, 동식물 문양은 네 모서리에 박쥐가 포함
된 당초 문양으로 둘러싸여 있다. 이 굴뚝 장식에서 흥미로운 것은
용과 봉황을 이미지가 아닌 글자로써 표현해 놓았다는 점이다. 대
개 용 또는 봉황은 직접 그림으로 그리는 것이 상례인데, 이처럼 문
자로 표현한 경우는 드물다. 그리고 '皇'은 '煌'(황)의 옛 글자로, 불
꽃이 타오르는 모양을 나타내었다. 위쪽으로 뻗은 세 획은 등잔의
불꽃을, 중간 부분은 등잔, 그 아랫부분은 등잔 받침을 나타낸 것이
다. '황'은 타오르는 등불처럼 임금이나 천자가 만물을 주재한다는
의미가 있다. 그리고 '貞'은 곧고 바름, 스스로 중시하는 원칙 또는
정조를 뜻한다.

생활의 멋과 운치

한편 토끼는 선계를 상징한다. 토끼가 이 같은 상징성을 얻게 된 것은 항아분월 설화와 관련돼 있다. 화조는 말 그대로 꽃과 새로 구성된 문양이다. 화조는 우선 보기에 아름다울 뿐만 아니라 음양의 조화, 남녀 화합 등의 의미를 가지고 있어 생활 장식 문양으로 널리 애호되었다.

창덕궁 낙선재 후원 굴뚝 – 길상만덕과 만수의 기원을 담다

창덕궁 낙선재 후원 굴뚝의 (왼쪽부터) '歲' '壽' '萬' 문자 문양
글자를 조합해 연결시키면 '壽萬歲'(수만세)가 된다. 이는 황제에게만 쓸 수 있는 말로, 낙선재의 높은 위상을 짐작케 한다.

현재의 낙선재는 헌종 13년(1847)에 헌종이 후궁인 순화궁 경빈 김씨를 맞이하면서 왕실의 사생활 공간으로 지었다. 1884년 갑신정변 직후에는 고종이 이곳을 집무실로 사용했고, 고종의 뒤를 이은 순종은 국권을 빼앗기고 나서 1912년 6월 14일 이곳으로 거처를 옮겼다. 1963년 일본에서 환국한 영친왕 이은(李垠)은 1970년

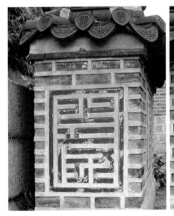

이곳에서 생을 마쳤다.

낙선재는 창덕궁의 정식 침전은 이니지만 황실과 싶은 인연을 맺고 있던 전각인 만큼 여타 군소 전각과 다른 면모를 보여준다. 후원 화계 위에는 굴뚝이 세워져 있는데, 정면에 '壽', 동쪽 면에 '萬', 서쪽 면에 '歲'자가 새겨져 있다. 글자를 연결시키면 '壽萬歲'(수만세)가 된다. 이는 황제에게만 쓸 수 있는 말이다. 이것만 봐도 낙선재의 높은 위상을 짐작할 수 있다. 한편 '壽'자의 중간 부분을 자세히 살펴보면, 획을 교묘히 교차시켜 '卍'자 모양으로 만들어 놓은 것을 볼 수 있다. '卍'은 길상만덕의 뜻과 더불어 만(萬)의 뜻이 있으므로, 길상과 만덕이 영원하고 만수(萬壽)를 누리기를 비는 마음이 함께 담겨 있다고 볼 수 있다

생활의 멋과 운치

궁실 장식화
선경으로 꾸민 편전과 침전

궁실에 그림을 장식하는 전통은 오래전부터 있어왔다. 단순한 길상화에서부터 교훈을 담은 그림 등 그 내용이 다양했다. 사서(史書) 기록에 의하면 특히 편전과 같은 정무 공간에는 모범적 선례를 남긴 왕이나 충신, 처음에는 현명했으나 뒤에 암군(暗君)이 되어 경계의 대상이 된 인물 등을 그린 고사인물화를 걸어 두고 교훈을 삼았다고 한다. 하지만 일제강점기에 일어난 화재 후에 복원된 창덕궁 희정당(편전)과 대조전(왕비 침전)에는 교훈적인 그림 대신 금강산도, 봉황도와 같은 벽화가 장식됐다. 일제가 편전과 침전을 이와 같은 벽화로 치장한 것은 왕의 지위를 잃은 순종의 우울한 심사를 위로한다는 명분에서였다.

창덕궁 희정당 벽화 – 선계의 모습으로 그려진 금강산

금강산만물초승경도

이 그림은 근대 화가 김규진의 작품이다. 파노라마 사진 같은 전개를 보이는 화면 위쪽으로 구름이 유유히 떠돌고, 골짜기마다 계류가 흐르고 있어 전체적인 분위기는 선경을 방불케 한다.

금강산 그림을 생활 속에 향유한 전통은 고려시대부터 있어왔다. 우리나라 사람뿐 아니라 일본, 중국 등 외국 사신들도 금강산 그림 갖기를 갈구했다. 금강산 그림이 국내외에서 인기가 높았던 이유는 경관이 뛰어날 뿐 아니라 산 자체가 현실이 아닌 선계로 관념화되어 있었기 때문이다.

시나 사부(辭賦) 등 문학작품에서 언급되는 지상 선계의 중심은 방장·영주·봉래로 일컬어지는 삼신산과 서왕모가 산다는 곤륜산이다. 도교의 방사(方士)들은 삼신산이 동해 가운데 있으며, 그곳에 신선들이 살고 불로초가 자란다고 했다. 우리나라 사람들은 삼신산이 중국의 동쪽에 있다고 해서 우리나라가 바로 그곳이라 생각했다. 『홍길동전』으로 유명한 허균(許筠)은 삼신산이 조선에 있다고

창덕궁 희정당
〈금강산만물초승경도〉
신령스러운 구름에 싸인 금강산의 경치가 파노라마 식으로 전개되어 있다. 김규진, 1920년, 비단에 채색, 195×880cm.

단정하면서, 지리산을 방장(方丈), 한라산을 영주(瀛洲), 금강산을 봉래(蓬萊)라고 말하기도 했다.(허균, 『성소부부고』)

금강산은 단순히 산이 아니라 신선이 불로장생을 누리고 있고 불로초가 자라는 도교의 이상세계였으며, 외경과 동경의 대상이었다. 사람들은 금강산에는 하늘과 지상의 신선이 복지(福地)를 장악하고 동천(洞天)을 맡아 다스리고 있다고 믿었다. 금강산은 신령스러운 곳이기 때문에 두터운 인연 없이는 능히 그곳에 이를 수 없다고 생각했고, 죽기 전에 한번만이라도 탐승하면 사후에 지옥에 떨어지지 않는다고 여겼다. 실제로 가볼 형편이 안 될 때는 금강산 그림을 방에 걸어 놓고 와유(臥遊)를 즐기기도 했다. 희정당 금강산 그림은 와유의 대상이기도 했을 것이다.

총석정절경도

이 작품 역시 김규진의 작품으로, 바다 쪽에서 바라본 총석정의 모습을 사실적 기법으로 그린 그림이다. 경쟁하듯 높이 솟은 수많은 봉우리가 저마다의 위용을 자랑하고, 구름을 인 금강산 준령이 그 뒤쪽을 달리고 있다. 총석정 바위기둥은 옥봉(玉峰)이라고도 불

렸는데, 옥봉은 신선이 산다는 군옥산(群玉山)을 가리키는 말이다. 옛 풍류객들은 생애 한번쯤은 총석정에서 속세의 묵은 때를 밀끔이 씻고 신선의 경지에서 노닌고 싶어 했다.

창덕궁 대조전 벽화 – 별개의 그림이 하나의 질서를 구축하다

봉황도

대조전 대청에는 동·서 양쪽 벽에 벽화가 장식되어 있다. 동쪽 벽에 그려진 〈봉황도〉는 근대 화가 오일영과 이용우의 합작으로, 화려한 진채와 사실적 묘법을 구사하여 궁실 장식화의 정수를 보여준다. 하늘에 붉은 해가 떠 있고, 땅에는 봉황이 깃든다는 오동나무와 봉황이 그 열매를 먹는다는 대나무가 자라고 있다. 계곡에는 폭포가 시원스레 흘러내리고, 해파(海波) 사이로 괴이한 바위들이 즐비한데, 그 위를 봉황들이 환상적인 날갯짓으로 날고 있다.

봉황은 용과 함께 궁중 장식 문양을 대표하며, 왕비의 장신구나 생활용품 장식으로 흔히 사용된다. 이 점 때문에 봉황이 왕비를 상징하는 새로 오해되기도 하지만, 최고의 상서와 태평성대의 징조를 상징하는 새로 보는 편이 옳다.

백학도

이 그림은 김은호 작품이다. 등록문화재 목록에는 '백학도'로 기재되어 있으나, 내용상으로 보면 군학도(群鶴圖)라고 하는 편이 어

울리는 그림이다. 송수천년(松壽千年), 학수만년(鶴壽萬年)이라는 말이 있듯이 장식화에서 송학은 대개 장수의 상징으로 그려진다. 하지만 파도 위로 솟은 바위와 꽃, 바다로 흘러드는 계류와 함께 그린 이 그림의 소나무와 학은 장수의 상징이 아니라 선계의 한 장면을 투영한 것이다. 그러므로 〈백학도〉는 화의상으로는 맞은편의 〈봉황도〉와 같은 그림이라 할 수 있다.

두 그림에서 주목되는 점은 서로 화의를 공유하면서 대대(待對) 관계를 이루고 있다는 것이다. 동·서쪽 벽의 그림을 자세히 살펴보면 동쪽 벽 〈봉황도〉에는 해가, 서쪽 벽 〈백학도〉에는 달이 그려져 있음을 발견할 수 있다. 이는 동(東)-일(日)-양(陽), 서(西)-월(月)-음(陰)의 우주 원리가 그림에 적용되었음을 의미한다. 화가와 소재가 다른 별개의 그림인데도 일월을 통해 하나의 질서를 구축하고 있는 것은 두 그림의 화가가 벽화를 그릴 때 대조전 거실 전체를 하나의 우주 공간으로 본 결과다.

창덕궁 경훈각 벽화 – 해동 선경의 모습

대조전 동쪽으로 연결된 경훈각 안벽에도 벽화가 그려져 있다. 이상범의 〈삼선관파도〉(三仙觀波圖)와 노수현의 〈조일선관도〉(朝日仙觀圖)가 그것이다. 〈삼선관파도〉는 세 신선이 파도를 보며 이야기를 나누는 모습을 그렸고, 〈조일선관도〉는 암산(巖山), 소나무, 바다 등이 어우러진 선계를 아침 해가 비추는 풍경을 통해 그렸다. 두 그림은 서로 다르지만 신선경을 주제로 했다는 점에서 공통점을 가진다.

창덕궁 경훈각 〈삼선관파도〉
삼신선도가 보일 법한 바
다를 그렸다. 이상범, 1920
년, 비단에 채색, 184×
526cm.

〈삼선관파도〉 부분
세 신선이 파도를 보며 서
로 이야기를 나누고 있다.

창덕궁 경훈각 〈조일선관도〉
선계에 아침 해가 떠오르는 장면을 그렸다. 노수현, 1920년, 비단에 채색, 184×526cm.

대조전 거실 벽화가 선계의 모습을 봉황과 백학이 노니는 모습을 통해 표현했다면, 경훈각 벽화는 중첩된 산악과 바다, 신선 등 관념 속의 선경을 통해 그렸다.

선계는 신선사상이 만들어낸 이상세계이고, 신선사상은 한마디로 불로장생한다는 신선의 존재를 믿고 그와 같은 경지에 이르기를 바라는 사상이다. 경훈각을 포함하여 편전과 침전 장식용 벽화에 묘사된 선경의 모습은 조선 사람들이 상상 속에서 그려오던 해동선경의 모습이라 할 수 있을 것이다. 그림 주제를 정한 주체가 왕실인지, 아니면 화가 자신들인지 지금으로서는 그 내막을 자세히 알 수가 없다. 다만 화가들 스스로가 주제를 택했다 해도 그런 내용의 그림을 왕실이 용인하고 수용했다는 점은 왕실 사람들도 신선사상을 받아들이고 있었음을 말해준다.

생활의 멋과 운치

주련

시로 그린 그림

시구나 문장을 종이나 판자에 새겨 기둥에 걸어 둔 것이 주련(柱聯)
이다. 건축 장식이 건물을 시각적으로 아름답게 치장하는 기능을
한다면, 주련은 정서적 분위기를 고무시켜 건물의 격을 높이는 역
할을 한다. 한자는 글자 자체가 미적 요소를 지니고 있어서 한자로
쓴 주련을 기둥에 걸어 두는 것만으로도 훌륭한 장식 효과를 얻을
수 있다. 더욱이 주련의 시문 내용을 아는 사람이 보게 되면 주련은
단순한 장식 이상의 것으로 탈바꿈한다. 이 매력적인 건축 장식은
한자 문화권에서만 볼 수 있는 것으로, 전각을 고상하고 운치 있는
공간으로 조성하는 마력을 지니고 있다.

시화일체(詩畵一體)라는 말이 있다. 시와 그림은 그 표현의 기교
는 달라도, 화가가 붓을 들기 전의 정서와 시인이 시를 짓기 전의
정서가 서로 같다는 데서 나온 말이다. 선비들은 '시는 형태 없는
그림이고, 그림은 소리 없는 시'라고 하여 시화를 둘이 아닌 하나로
생각했다. 주련은 시의 세계이면서 그림의 세계이기도 한 것이다.
푸른 안개, 달밤의 매화꽃, 향기로운 초목, 지저귀는 새들, 귀한 서화

문방구와 상서로운 문물을 노래한 시가 걸려 있을 때, 시를 그림 보듯이 한다면 전각은 또 다른 환상의 세계로 탈바꿈하게 될 것이다.

궁궐의 주련

궁궐 주련 중에는 특별한 절기를 기념하여 써 붙이는 것과 보통의 주련처럼 영구적으로 걸어 두는 것 두 가지가 있다. 입춘에 기둥에 써 붙이는 주련을 춘첩자(春帖子)라고 하며, 단옷날 측근의 신하들이 임금의 덕을 칭송하는 뜻을 담아 써 붙이는 시를 단오첩자(端午帖子)라고 한다.

임금은 해마다 봄을 상서의 기운으로 맞이한다는 내용의 춘첩자와 단오첩자를 문신들에게 짓게 했다. 뜻이 훌륭하고 글자 수, 압운 등이 격식에 잘 맞는 글을 지은 자에게는 상을 주고 그렇지 못한 자에게는 벌을 내렸다. 상서를 맞이하는 궁궐 모습과 선정을 베푼 임금을 칭송하는 내용이 대부분이다.

주련은 근정전처럼 격이 높은 정전 건물 주변, 왕족의 개인 처소, 문소전(文昭殿) 같은 조상을 모신 전(殿), 후원의 정자 등에 걸려 있다. 글을 쓴 사람에 관한 정보를 알 수 없는 경우가 많으나, 드물게는 관지(款識)나 도서(圖書)가 찍혀 있는 것이 있다. 서체는 해서보다는 행서, 초서 또는 전서가 많은 편이다.

궁궐 주련은 현란하고 다양한 시어로 가득 차 있다. 내용을 살펴보면 대략 다음의 몇 가지 유형으로 분류된다.

①산수를 감상하고 문장을 논하는 즐거움과 아름다운 자연 속에

서 사는 은자의 자족한 생활을 노래한 것 ②현 시대가 요순시대와 다르지 않은 태평성대이며, 모든 관료들의 문운(文運)이 융성함을 노래한 것 ③궁궐이 도교의 이상향이라거나 선계임을 노래한 것 ④ 민가와 도성의 아름답고 평화로운 모습을 노래한 것 ⑤임금이 오래 살고 건강하며 자손만대로 복을 누리기를 염원한 노래 ⑥우주만물의 본원을 알고 순리에 따라 조화롭게 살아가자고 노래한 것 등이다.

창덕궁 연경당·낙선재·한정당 주련 – 고즈넉한 운치를 조성하다

궁궐 중에서 주련이 가장 많은 곳이 창덕궁이고, 그중에서 가장 많은 주련이 걸려 있는 건물이 연경당이다. 연경당은 순조 27년(1827) 효명세자가 동궁 시절 순조에게 존호를 올리는 경축의식 장소로 지어진 건물로 사랑채와 안채, 서재(선향재), 정자(농수정) 등으로 구성되어 있다.

주련은 흰 바탕에 푸른색의 행서로 되어 있으며, 그 수를 합치면 모두 63개에 달한다. 사랑채와 안채의 경우, 주련의 시구는 사랑채 서편 앞쪽 기둥의 '秦城樓閣煙花裏'(진성누각연화리: 진나라 성의 누각은 연화 속에 있고)라고 쓴 것으로부터 시작해서 동편 누마루를 돌아 사랑채와 안채의 뒤쪽 기둥을 거쳐 안채 서편 기둥으로 계속된다. 요순의 정치적 이상이 이 땅에 펼쳐져 있고 선계의 상서로운 기운이 집 안에 가득함을 노래하는 내용이다.

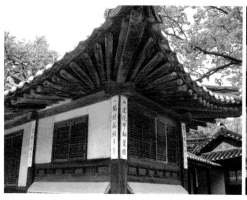

창덕궁 연경당 안채 주련
'一榻淸風栢子香'(일탑
청풍백자향: 책상의 맑은
바람은 측백의 향기로
세), '山逕繞邨松葉暗'
(산경요촌송엽암: 산길
은 마을을 두르고 솔잎은
짙은데)이라고 쓴 주련
이 보인다.

창덕궁 연경당 사랑채 주련
'瑞氣逈浮靑玉案'(서기
형부청옥안: 상서로운 기
운은 아득히 청옥안에 떠
있고) '日華遙上赤霜袍'
(일화요상적상포: 햇빛은
멀리 적상포 위로 솟아오
르네)라고 쓴 주련이 걸
려 있다.

사랑채 동편에 서향한 건물이 선향재다. 독서하거나 책을 보관
하던 이곳에도 주련이 걸려 있다. 남쪽 첫번째 기둥의 '道德摩勒果'
(도덕마륵과: 도덕은 마륵의 과일이요)에서 시작하여 시계방향으로
전개된다. 사랑채와 안채 주련의 내용과는 다소 다른 분위기다. 건
물 성격에 걸맞게 도덕과 문장을 논하고, 학문에 뛰어난 한·당송의
문인, 학자들의 시문을 인용하면서 그들과 교우하고 싶은 마음을
담았다.

선향재 뒤쪽 언덕 위에 남향하고 앉은 작고 아담한 정자가 농수
정이다. 시구는 전면의 왼쪽(향해서 오른쪽) 기둥에서 시작해서 시
계방향으로 진행된다. 도연명의 시 「사시」(四時)의 '춘수만사택'(春
水滿四澤) 등의 시구를 응용하면서 자족의 즐거움을 노래하고 있다.
도연명의 시가 조선의 선비들 간에 인기가 있었던 것은 조선의 시
가문학이 당송의 영향을 많이 받았고, 당송의 문학은 도연명 시가
의 영향을 받았기 때문이다.

연경당 다음으로 주련이 많은 곳이 낙선재다. 기둥마다 주련이
걸려 있는데, 시구는 동남쪽 모서리 기둥의 '瓦當文延年益壽'(와당

창덕궁 낙선재 주련

'藝林博綜乃逢原'(문예
를 널리 종합하여 이에
근원을 만났도다)이라고
쓴 주련이 보인다.

'〈동궐도형〉 동궐의 각 전각
의 규모를 실측하여 모눈종이
에 그린 평면도. 1900년대 초
대한제국 시대에 제작된 것으
로 현재 규장각과 장서각에 소
장되어 있다.

문연년익수: 와당에는 연년익수라고 쓰어 있고)로부터 시작해서 '藝
林博綜乃逢原'(예림박종내봉원: 문예를 널리 종합하여 이에 근원을
만났도다)을 거쳐 시계방향으로 집을 한 바퀴 돌아 뒤편의 동쪽 기
둥의 '擬寫山經徧大荒'(의사산경편대황: 산경을 쓰고자 대황에까지
두루 다니네)에서 끝난다. 이곳에 길상과 상서의 기운이 곳곳에 서
려 있음을 표현하고, 성현들이 시화와 학문을 즐기는 유유자적한
풍류 생활의 멋을 노래하고 있다. 주련 중에 '옹방강'(翁方綱)과 '옹
방강인'(翁方綱印), '담계'(覃谿) 등의 사각 양각도장이 새겨진 것이
있어 주련 시의 작자에 대한 정보를 주고 있다.

낙선재 후원 화계 위쪽의 일각문을 나서면 동쪽으로 한정당이
나타난다. 한정당은 〈동궐도형〉(東闕圖形)'에는 나타나지 않는 건물
이어서 1917년 이후 건립된 것으로 추정하고 있다. 마음이 한가로
운 상태가 한(閒)이고, 몸이 조용한 것이 정(靜)이다. 몸과 마음이
고요하고 조급하지 않은 바가 '한정'이다. 주련은 동남쪽 모퉁이 기

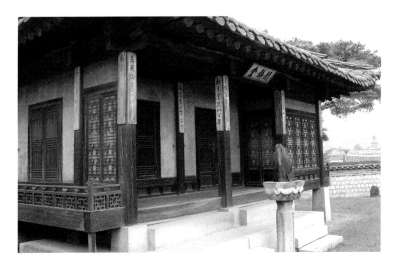

창덕궁 한정당 주련

'秋見靈花八百年'(추견
영화팔백년: 가을에는 팔
백 년의 신령한 꽃을 보
네) 등의 주련이 보인다.

둥 남쪽면의 '平安竹每日報信'(평안죽매일보신: 평안한 대나무는 매일 좋은 소식을 알려오고)에서 시작해서 시세방향으로 한 바퀴 놀아 처음 출발한 기둥 동쪽 면에서 끝난다. 창덕궁이 고즈넉한 운치와 상서롭고 아름다운 분위기에 싸여 있는 궁궐임을 칭송하고, 임금의 은택이 널리 퍼지고 문운이 융성한 태평성대를 노래하고 있다.

창덕궁 후원 정자의 주련 – 도교적 이상세계를 꿈꾸다

창덕궁 후원 누정에도 주련이 걸려 있다. 후원 초입의 부용지 맑은 물에 두 다리를 담그고 있는 정자가 부용정이다. 기둥마다 흰 바탕에 푸른 글씨로 쓴 주련이 걸렸는데, 정자 입구 오른쪽 기둥의 '千叢艶色霞流彩'(천총염색하류채: 천 포기 고운 빛깔은 아름답게 흐르는 노을이요)에서 시작해서 정자를 한 바퀴 돌아 '露繁風善早凉時'(노번풍선조량시: 초가을 서늘한 때 이슬 짙고 바람 좋도다)로 시구가 끝난다. 주련의 내용은 실로 환상적이다. 부용정을 신선의 거처로, 넓은 연잎을 신선들이 펼쳐 든 푸른 일산에 비유했다(閬苑列仙張翠蓋). 그런가 하면 연꽃을 여러 부처로, 가운데 있는 섬을 불국(佛國) 선계로 표현하였고(大羅千佛擁香城), 연꽃들의 고운 빛깔을 저녁노을이 아름다운 환상 세계로 묘사했다(千叢艶色霞流彩). 연꽃이 어우러진 부용지를 도교와 불교의 이상세계로 표현한 점이 흥미롭다.

부용정에서 옥류천 쪽으로 가다보면 아담하고 조촐한 애련정이 눈에 들어온다. 수면에 흔들리는 아름다운 단청 그림자와 어우러진

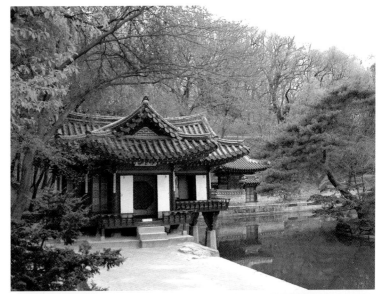

창덕궁 후원 부용정 주련
기둥마다 흰 바탕에 푸른
글씨로 쓴 주련이 걸려
있다.

창덕궁 후원 애련정 주련
'雨葉眞珠散'(비 맞은 잎
사귀에는 진주가 흩어지
고)이라고 쓴 주련이 보
인다.

창덕궁 후원 관람정 주련
관람정은 일명 반두지 가에 서 있는 부채꼴 모양의 정자다. 『궁궐지』에는 선자정(扇子亭)이라되어 있다. 여섯 개의 주련이 걸려 있다.

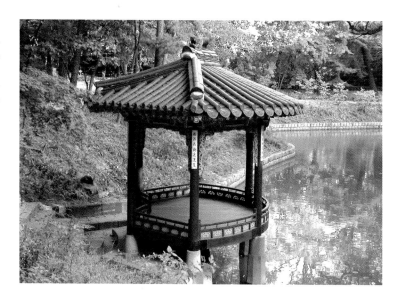

정자의 경관이 아름답다. 주련은 모두 여덟 폭으로 구성돼 있는데, 입구 오른쪽 기둥의 '雨葉眞珠散'(우엽진주산: 비 맞은 잎사귀에는 진주가 흩어지고)의 시구로부터 시작해서 시계방향으로 한 바퀴 돌아 '霞綺散天香'(하기산천향: 노을빛 비단꽃은 하늘 향을 발산하네)에서 끝난다. 애련정 주련의 전체 내용을 요약해보면, 이슬 맺힌 연잎을 여래가 앉는 대좌(亭近如來座)와 신선이 타는 배(池容太乙舟)에 비유하면서 임금의 장수를 기원하는 내용(龜齡獻聖人)으로 되어 있다.

애련정 뒷동산 너머에 있는 연못이 반도지다. 이 연못의 풍광을 감상하기 위해 지은 정자가 두 채 있는데, 관람정과 승재정이다. 관람정은 평면이 부채꼴인 정자로, 여섯 개 기둥마다 주련이 걸려 있다. 주련의 시구는 '珠簾繡柱圍黃鵠'(주렴수주위황곡: 구슬로 만든 주렴과 비단 기둥은 고니가 둘러싸고)에서 시작하여 '錦纜牙檣起白鷗'(금람아장기백구: 비단 닻줄, 상아 돛대는 갈매기를 날아오르게 하

생활의 멋과 운치

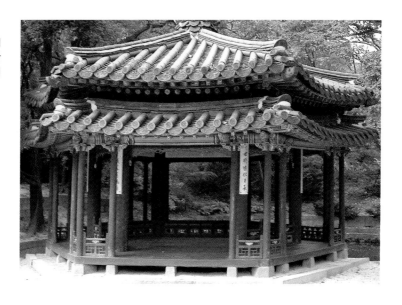

며), '彩鴛靜點銀塘水'(채원정점은당수: 알록달록 원앙이 고요히 은
빛 연못물에 떠 있네) 순으로 전개된다.

관람정 맞은편 언덕 위에 보일 듯 말 듯 숨어 있는 승재정에도
주련이 걸려 있다. 입구 쪽의 오른편 기둥에서부터 주련의 시구가
시작되어 시계방향으로 전개된다. '龍蛇亂攫千章木'(용사란확천장
목: 용과 뱀은 천 그루 고목을 어지러이 휘감고), '環珮爭鳴百道泉'(환
패쟁명백도천: 패옥들은 백 갈래 샘물을 울리네) 등의 표현으로 이상
향의 정경을 그리고 있다.

반도지 상류 작은 연못에 걸쳐 있는 정자가 존덕정이다. 주련의
시구는 정자 입구 오른쪽 기둥의 '盛世娛遊化日長'(성세오유화일장:
태평성대에 즐겁게 노니 덕화의 날이 길고)에서 시작해서 시계방향
으로 돌아 '沸天簫鼓動搖臺'(비천소고동요대: 하늘까지 치솟는 피리
소리 북소리는 요대를 뒤흔드네)로 끝난다. 임금의 교화가 잘 이루어

지고 덕화(德化)의 날이 긴 날에 신하와 백성들이 궁궐 후원에서 편안하고 즐겁게 놀이하는 모습을 읊었다.

존덕정 부근에 있는 폄우사 주련은 모두 여덟 개이다. '南苑草芳眠錦雉'(남원초방면금치: 남쪽 동산에 풀이 고우니 아름다운 꿩이 졸고 있고)에서 시작하여 '銀塘曲水半含苔'(은당곡수반함태: 은빛 연못 물굽이에는 이끼 반쯤 머금었네)로 끝난다. 성벽 사이로 무지개가 내려오고, 생황소리와 물소리가 들리는 따뜻하고 한가로운 봄날의 정경을 묘사하고 있다.

청심정은 존덕정 뒤쪽 산림 깊이 묻혀 있는 정자로, 처마 곡선이 꿩이 날개를 편 듯이 아름답다. 정자 앞에 돌로 만든 작은 연못 하나가 있는데, 이를 빙옥지(氷玉池)라 한다. 정자에 현판은 걸려 있지 않지만 네 개의 주련이 기둥마다 걸려 있다. 내용은 '松排山面千重翠'(송배산면천중취: 산허리에 늘어선 솔 천 겹으로 푸르고)에서 시작해서 '月點波心一顆珠'(월점파심일과주: 물속에 비친 달은 한덩이 구슬과 같고), '巖桂高凝仙掌露'(암계고응선장로: 바위의 계수나무에는 높이 선장의 이슬 맺히고)로 이어지고 '畹蘭淸映玉壺氷'(원란청영옥

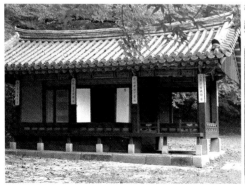

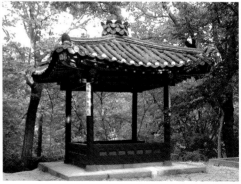

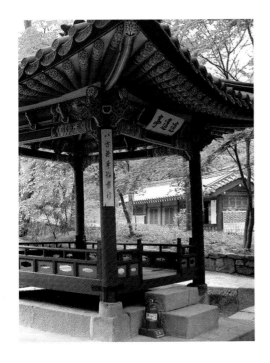

**창덕궁 후원 옥류천 구역의
소요정 주련**

'八方無事詔書稀'(온 세
상이 태평하니 임금의 조
서도 드물어라)라고 쓴
주련이 보인다.

호빙: 동산의 난초엔 맑게 옥병의 얼음이
비치네)으로 끝이 난다.

후원 가장 깊숙한 곳에 위치한 옥류
천 구역에는 소요정을 비롯한 다섯 개
의 정자가 모여 있다. 좁다면 좁은 이곳
에 정자가 많은 이유는 휴식과 풍류를
즐기기 좋은 이상적인 환경을 갖추고
있기 때문이다. 옥류천 서쪽에는 청의
정, 동쪽에는 태극정, 옥류천 폭포 가까
이에 소요정이 있으며, 소요정 남쪽에
취한정과 농산정 두 정자가 냇물을 사
이에 두고 앉아 있다.

소요정의 주련은 옥류천의 분위기를
한층 고조시킨다. 시구는 정자 입구 오른쪽 기둥에서 시작하여 시
계방향으로 전개되어 있는데, 내용은 '一院有花春畫永'(일원유화춘
주영: 온 정원에 꽃이 피어 봄날은 긴데), '八方無事詔書稀'(팔방무사
조서희: 온 세상이 태평하니 임금의 조서도 드물어라), '露氣曉連靑桂
月'(노기효련청계월: 이슬 기운은 새벽녘 청계의 달에 이어지고), '佩
聲遙在紫薇天'(패성요재자미천: 패옥소리 아스라이 자미의 하늘에서
들리도다) 등의 시구로 구성되어 있다.

태극정에는 네 개의 주련이 걸려 있다. 시는 '隔窓雲霧生衣上'
(격창운무생의상: 창밖의 운무는 옷 위에서 피어오르고), '捲幔山川入
鏡中'(권만산천입경중: 휘장을 걷자 산천이 거울 속으로 들어오네),
'花裏簾櫳晴放燕'(화리염롱청방연: 꽃 속이라 주렴 친 창밖에 비 개자

창덕궁 후원 태극정 주련(왼쪽)

태극정은 상림삼정(上林三亭, 태극정·청의정·소요정) 중 하나이다. '隔窓雲霧生衣上'(창밖의 운무는 옷 위에서 피어오르고)이라고 쓴 주련이 보인다.

창덕궁 후원 취한정 주련

취한정은 옥류천 계곡으로 들어가는 길목에 있다. 원래 열두 개의 주련이 있었으나 현재는 열한 개만 남아 있다.

제비 날고), '柳邊樓閣曉聞鶯'(유변누각효문앵: 버들 곁이라 누각에선 새벽녘 꾀꼬리 소리 들리네)의 네 구절로 구성되어 있다. 흔들리는 버들 사이로 제비가 날고 꾀꼬리 소리가 들리는 정자 주변의 한가로운 정취를 그렸다.

취한정 주련은 여덟 개의 기둥에 열한 개가 걸려 있다. 뜰에 가득한 꽃 그림자(一庭花影)와 솔바람 소리(滿院松聲), 이슬 머금은 복숭아나무(露桃千樹), 천만 송이 핀 버들꽃(柳花千萬點) 등을 거론하면서 궁궐의 아름다운 모습을 도교적 환상세계에 비추어 그렸다.

편액 장식과 실내 장식

화려하고 아름다운 장식미의 세계

왕족이 지엄한 존재이기는 하지만 인간의 굴레를 벗어날 수 없기 때문에 길상에 대한 기대와 욕망을 갖게 되는 것은 자연스러운 일이다. 편액 장식과 실내 장식의 상징 내용을 들여다보면 생명의 지속, 벽사를 통한 상서와 안락과 풍요의 유지로 요약된다. 생명 지속의 욕망은 신선사상에 바탕을 둔 암팔선(暗八仙)·천도(天桃) 등의 문양으로 시문되고, 상서와 안락에 대한 기대는 용·봉황·학·길상 문양 등으로 표현되며, 행복과 풍요는 박쥐·모란 문양 등으로 나타나고 있다.

편액 장식 – 암팔선·팔보·잡보

편액의 '편'(扁)은 표제·제목을 의미하고, '액'(額)은 이마를 뜻한다. 즉 편액은 건물의 이름을 써서 문호 위에 거는 액자를 말한다. 건물의 얼굴이기 때문에 당대 최고 명필이 쓰거나 임금이 직접 쓰기도 했다. 편액 틀에 장식된 각종 길상 문양들은 글씨를 돋보이

게 해줄 뿐만 아니라 건물의 위상과 품격을 높이는 데 큰 몫을 한다.

편액 틀 장식 문양은 암팔선, 팔보(八寶) 등의 길상 문양이 주류를 이루고 있다. 그렇지만 때로 암팔선이나 팔보와 뿌리를 달리하는 불교 팔보가 섞여 있는 경우도 볼 수 있다.

암팔선은 도교의 여덟 신선들이 가지고 다닌다는 물건을 말한다. 각 물건이 그 주인을 암시한다 해서 그렇게 불린다. 각 물건별로 암시하는 신선을 보면, 부채가 종리권(鐘離權)˚, 검이 여동빈(呂洞賓)˚˚, 어고(魚鼓)가 장과로(張果老)˚˚˚, 음양판(옥판)이 조국구(曹國舅)˚˚˚˚, 호로(葫蘆)가 이철괴(李鐵拐)˚˚˚˚˚, 소(簫)가 한상자(韓湘子)˚˚˚˚˚˚, 꽃바구니가 남채화(藍菜和)˚˚˚˚˚˚˚, 연꽃이 하선고(何仙姑)˚˚˚˚˚˚˚˚를 암시한다. 때로 연꽃 대신 조리〔籬〕가 포함되기도 한다.

암팔선과 함께 편액 장식 문양으로 많이 쓰이는 것이 팔보다. 팔

보는 암팔선처럼 내용이 일정하게 고정된 것이 아니라, 신통력과 상서의 기운을 가진 물건 중에서 임의로 여덟 가지를 골라 쓴다. 선택 대상이 되는 것은 구슬, 돈, 서적, 악기의 일종인 경쇠〔磬〕, 상서로운 구름, 마름모가 서로 엮인 방승(方勝), 원령 고리가 엮인 연환(連環), 물소 뿔로 만든 술잔, 글씨, 붉은 단풍잎,

잡보

①보주(寶珠) ②엽전 ③금·은괴 ④물소 뿔로 만든 술잔 ⑤서화 두루마리 ⑥책 ⑦경쇠 ⑧쑥잎 ⑨파초잎 ⑩상서로운 구름 ⑪감나무잎 ⑫옛 동기 ⑬원보 ⑭영지.

* 종리권 여동빈의 스승으로 알려져 있다. 당대(唐代)에 실존했던 인물로, 도복을 풀어헤쳐 가슴과 배를 모두 드러낸 모습을 하고 있으며, 한 손에는 부채를 들고 있다. 부채는 종리권의 중요한 지물로서 죽은 이의 영혼을 불러들여 살려내는 능력이 있다고 한다.

** 여동빈 당나라 말기의 사람으로 이름은 암(巖)이고 자는 동빈이며 호는 순양자(純陽子)

쑥잎, 파초잎, 솥, 영지, 여의, 원보(元寶: 옛날 돈), 일정한 형태와 색을 갖춘 은화 정(錠) 등이다.

파초잎은 최고 지위의 재상이 쓰는 파초선에 비유되어 최고의 영예를 뜻하며, 경쇠는 '경'(磬)과 '경'(慶)의 발음이 유사한 데 연유하여 경사스러움을 상징한다. 부채는 신선들이 가지고 있는 물건일 뿐더러 '선'(扇)과 '선'(仙)의 발음이 같기 때문에 선계의 상징으로 여겨지게 되었다. 자물통처럼 잠그는 형태의 모습을 하고 있는 방승이나 고리가 엮어져 있는 형상은 완벽하고 장구하여 끊이지 않음을 의미하는 최대의 길상 상징이다.

그리고 여러 가지 상서로운 물건을 모은 잡보(雜寶)가 있다. 잡보에는 상서로운 구름, 금·은괴〔錠〕, 옛 동기(銅器), 영지 등 암팔선이나 팔보에 포함되지 않은 것들이 있다.

각종 편액 장식 문양
위 왼쪽부터 호로, 방승,
연환, 아래 왼쪽부터 서
물(書物), 각배, 반장.

불교에도 팔보가 있는데, 의식에서 사용하는 여덟 가지 기물로 구성되어 있다. 불교의 팔보는 도교의 팔보처럼 편액 장식에 자주 나타나고 있지는 않으나, 반장(盤長) 같은 것은 흔하게 볼 수 있다. 이 문양은 선이 끊임없이 이어져 있는 특징을 가지고 있는데, 장구·영원의 뜻을 나타낸다.

편액 틀 모서리 부분에 단골로 등장하는 것이 나비와 박쥐 문양이다. 나비는 그 모양과 색채가 아름다워 감상의 대상이 될 뿐더러 호접(蝴蝶)의 '호'(蝴)가 '호'(胡, 오래 살 호)의 발음과 같기 때문에 장수의 상징으로도 애호되었다. 박쥐 즉 편복(蝙蝠)은 '복'(蝠)의 발음이 '복'(福)자와 같기도 하거니와 어두운 데 살면서도 시력이 매우 좋다고 해서 무병과 길상의 상징으로 널리 사랑을 받았다. 편액 장식 중에서 빠지지 않는 것이 넓은 띠 모양의 박대(博帶)다. 항상 다른 문양과 함께 그려지는 이 띠는 보물을 감싸기도 하고 바람을 타고 그 주변을 날아다니기도 한다. 마치 선녀들의 천의(天衣)를 연

상시키는 띠는 길상물에 상서의 기운을 불어넣고 신비감을 강조하는 방편으로 사용된다.

...... 한상자 실존 인물로서
시를 잘 지었고 눈 깜짝할 사이
에 꽃을 피워내는 능력이 있었
다고 전해진다. 양 갈래로 상투
를 튼 모습을 하고 피리를 불거
나 어고를 들고 있다.
...... 남채화 남루한 남색
의 상의에 한쪽 발에만 신발을
신고, 큰 박판을 들고 있거나 꽃
바구니를 들고 있었다고 한다.
...... 하선고 하씨 성을
가진 여자 무당을 뜻하는 이름
이다. 어려서 선도를 먹고 길흉
을 점치고 화복을 예측하는 능
력을 가지게 되었다고 한다. 연
꽃이나 바구니를 든 모습으로
묘사된다.

누정·편전·침전의 천장 장식 - 화려한 장식미의 세계

정자는 휴식과 정서적 여유를 즐기기 위해 마련된 공간이다. 특히 넓은 자연 정원을 가진 창덕궁에는 정자가 수없이 많다. 그중에서 낙선재 후원 언덕 위에 있는 상량정은 아름답고 신비로운 천장 장식으로 유명하다.

정자 내부 천장에 마련된 육각형의 천판(天板)에 매력적인 장식들이 가득하다. 연꽃을 중심으로 여섯 개의 마름모형 격간이 연접되어 있는데, 각 마름모마다 쌍을 이룬 학이 그려져 있고, 천판 육각틀과 접한 여섯 개의 마름모에는 용이 그려져 있다. 용의 상징성은 여러 가지가 있지만 여기서는 최고의 상서를 나타낸다고 봐야 한다. 장수의 상징이기도 한 학은 우아한 자태와 선적(仙的)인 분위기 때문에 정자와 같은 풍류 공간의 장식 소재로도 널리 애호되었다.

상량정 천장 장식 문양의 다양함을 더하는 것은 격간 틀마다 그려 놓은 불수감과 천도(天桃), 그리고 박쥐 문양이다. 불수감은 꽃 모양이 부처님의 손을 닮아 그런 이름이 붙은 열대과일이다. 석류, 복숭아와 함께 삼다(三多)로 불리는데, 과일 중 기이한 선품(仙品)이고, 금색을 띠고 있어 다복·다수의 의미를 동시에 얻었다. 복숭아는 선도(仙桃)로서, 장수와 벽사의 의미를 함께 지니고 있다. 복숭아가 장수의 의미를 얻게 된 것은 서왕모 설화와 관련이 있다. 서

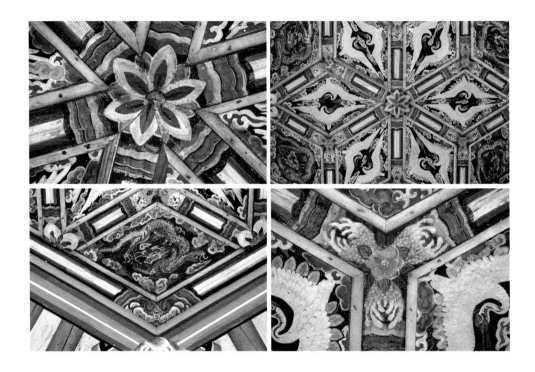

**창덕궁 상량정 천장의 장식
문양**
상량정은 아름답고 신비
로운 천장 장식으로 유명
하다. 위 왼쪽부터 연꽃,
학, 아래 왼쪽부터 용·복
숭아·박쥐, 불수감.

왕모가 산다는 곤륜산 요지에 3천 년 만에 한 번 꽃이 피고 열매를
맺는다는 복숭아나무가 있어 이 복숭아를 먹으면 삼천갑자를 산다
고 한다. 그리고 복숭아가 벽사의 의미를 가지게 된 것은 도색산 설
화에서 유래했다. 전설에 의하면, 동해 가운데 있는 도색산(度索山
혹은 度朔山)이 있고 그곳에 삼천리를 덮고도 남는 매우 큰 복숭아
나무가 자란다. 나무의 동북쪽에 귀신들이 출입하는 문이 있는데,
신다(神茶)·울루(鬱壘)라는 신인(神人)이 천제의 명을 받고 이 문을
드나드는 모든 귀신들을 감시한다. 만일 인간에게 해를 끼치는 귀
신이 들어오려고 하면 복숭아나무 화살로 쏘아 죽이고 호랑이로 하
여금 먹게 했다고 한다.

창덕궁 승화루 천장 장식은 매우 화려하고 현란하다. 근래에 복원되었으나 문양 패턴은 고전 양식을 유지하고 있다. 육각형의 감입천장(嵌入天障) 안에 쌍을 이룬 봉황 문양이 장식되어 있는데, 네 개의 접시꽃 모양의 선과 상서로운 구름이 그 주변을 감싸고 있다. 우물천장 격간마다 네 마리의 박쥐가 둘러싼 파련화문(波蓮花紋, 연꽃 잎의 끝이 말려 있는 형태의 꽃 문양)이 그려져 있다. 그리고 격간 틀과 틀이 교차하는 지점에는 단청 문양의 하나인 초화(草花)가 시문되어 있다. 무수히 많은 박쥐가 봉황을 둘러싸고 있어 실내는 그 야말로 상서와 복이 충만한 공간이 되었다.

희정당 천장에는 봉황문과 '壽'자 문양이 주류를 이룬다. 봉황은 붉은 바탕화면에 네 장의 접시꽃 모양 변 안에 쌍으로 그려져 있다. 세부 묘사를 생략하고 개념적으로 표현한 것이 특징이다. 우물천장 격간 네 모퉁이에는 박쥐를 그려 넣었다. '壽'자문은 봉황과 반대로 청색을 바탕화면으로 하고 있는데, 전체적으로 원형을 이루고 있으며, 네 모서리마다 박쥐가 그려져 있다.

한편 대조전 천장에는 용과 봉황이 장식되어 있다. 다른 전각의

창덕궁 승화루 천장의 봉황 문양(왼쪽)
육각형의 감입천장 안에 쌍을 이룬 봉황 문양이 장식되어 있다.

창덕궁 희정당 천장의 '壽' 자 문양
청색의 바탕화면에 '壽' 자 문양이 전체적으로 원형을 이루고 있으며, 네 모서리마다 박쥐가 그려져 있다.

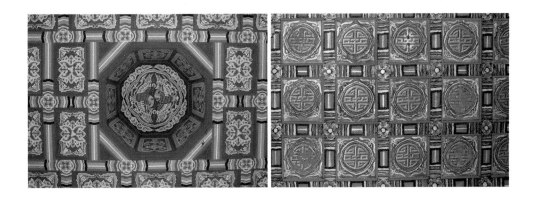

천장 장식과 비교할 때 수준이 다소 떨어지는 느낌이 든다. 하지만 대청 문틀에 장식된 봉황은 장식성이 뛰어나다. 날개를 활짝 펴고 막 날아오르려는 모습으로 표현되어 있다. 아름답고 화려한 꼬리 깃털을 좌우에 배치하여 장식성을 극대화하였다.

봉황 장식은 고종이 서재로 사용했던 경복궁 집옥재에서도 볼 수 있다. 봉황은 집옥재 앞쪽 툇마루 동·서쪽 판벽에 장식되어 있는데, 꼬리깃의 모양과 얼굴 색깔이 서로 다르게 표현되었다. 이것은 암수의 구분을 뚜렷이 하기 위한 의도로 보인다. 목에 깃털이 풍성하고 화려한 권초형 꼬리를 가진 것이 봉(鳳)이고, 꼬리 모양이 단순한 것이 황(凰)이다.

대한제국 시절 고종이 외부 인사들을 접견하기 위한 장소로 사용했던 덕수궁 덕홍전 안에도 봉황 장식이 있다. 머리가 크게 부각되었으며, 전체를 덮고 있는 황금색이 고급스러움을 더한다. 봉황의 출현은 상서의 최고 수준인 가서(嘉瑞)에 해당된다. 하지만 상서가 있을 때 스스로를 조심하지 않으면 천명(天命)이 끊어져 재앙이 올 수 있다. 조선의 왕들은 재난을 당했을 때 반성하는 마음으로 하늘의 꾸짖음에 응답하여 재앙에서 벗어날 수 있기를 염원했다. 재앙의 조짐이 재앙으로, 상서로움이 상서로 실현되는 일은 하늘이 아니라 결국은 사람에게 달려 있음을 왕들은 잘 알고 있었다. 궁궐 도처에 장식된 봉황 장식에는 왕도정치의 이상이 투영되어 있다.

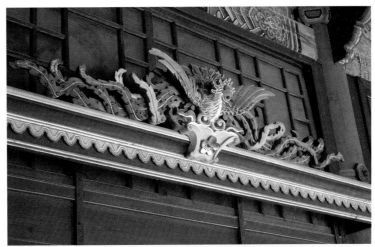

창덕궁 대조전 대청 문틀의 봉황 장식
날개를 활짝 펴고 막 날아오르려는 모습으로 표현되어 있다. 아름답고 화려한 꼬리 깃털을 좌우에 배치하여 장식성을 극대화하였다.

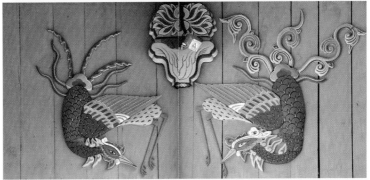

경복궁 집옥재 앞쪽 툇마루 동·서쪽 판벽의 봉황 장식
암수의 구분을 뚜렷이 하기 위해 두 봉황의 꼬리 깃의 모양과 얼굴 색깔을 서로 다르게 표현했다.

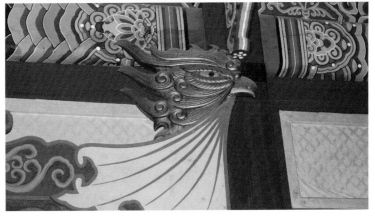

덕수궁 덕홍전 봉황 장식
머리가 크게 부각되었으며, 전체를 덮고 있는 황금색이 고급스러움을 더한다.

의자 장식 – 동서양 문화의 만남

순종 때 일본 사람들이 불탄 대조전을 복원할 즈음 서양식 가구
가 도입되었다. 흥미로운 것은 동양 전통의 길상 문양이 서양 가구
인 의자에 장식되었다는 점이다. 의자 등받이에 박쥐·여의(如意)·
호로박·'壽'자가 투각되어 있는데, 동서양의 문화가 의자에서 만난
셈이다.

여의는 원래 불교에서 승려가 설법의 요점을 그 위에 적어 잊는
것을 방지하기 위해 사용했던 물건이지만, 오늘날에는 보살상이 지
니는 불구(佛具) 가운데 하나가 되었다. 관리가 임금을 대할 때 말
하고자 하는 내용을 기억하기 좋게 하기 위해 사용했던 홀(笏)도 여
의와 같은 기능을 한다. 한편 손이 닿지 않는 등 뒤 가려운 곳을 긁
는 데 사용하는 효자손을 일명 여의라고 하는데, 마음먹은 대로 가
려운 곳을 긁을 수 있다는 데서 나온 말이다. 또 자위 및 호신용으

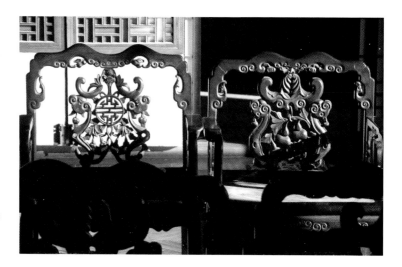

창덕궁 대조전 대청의 의자
서양 가구인 의자에 동양
전통의 길상 문양이 장식
되었다.

로도 사용되었는데, 그 효과로 말미암아 여의라는 이름을 얻게 되었다. 손오공이 지니고 다니면서 길이를 자기 뜻대로 길게도 하고 짧게도 하였던 여의봉이라는 것도 이런 뜻에서 나온 말이다. 특히 여의의 머리 부분이 영지버섯과 상서로운 구름 모양을 닮아 길상의 상징물로 애호되어, 축하하고 기리는 용품과 상징 문양으로 사용되었다.

호로에 대해 말하자면, 속신에서 전하기를 두창신이 표주박을 보면 달아난다고 하며, 병의 해독을 호로 속에 집어넣어 가두면 두창에 걸리지 않는다고 한다. 여기서 연유하여 호로가 모든 귀신과 독충을 잡아 가둘 수 있다고 믿어 벽사와 마귀 제압의 상징물로 간주되었다. 도교에서는 신선이 선약이 들어 있는 호로를 항상 지니고 다니면서 사람의 병을 치료해준다고 전한다. 그래서 호로는 제마(制魔), 신약(神藥) 또는 선약(仙藥)의 상징이 되었다. 또한 소극적인 영험에 더하여 악마·악병·제독(諸毒)·재해 제거 등 장수부귀의 적극적 신통력을 지닌 물건으로 믿어졌다. 도교 팔선 중에 이철괴가 항상 휴대하고 있다고 한다.

한편 호로는 그 속에 무한의 종자가 들어 있어서 고래로부터 남성의 성기를 표상하는 것으로 알려져 있다. 하나의 호로박에 들어 있는 씨를 전부 파종하면 거기에 달리는 호로박이 대략 100개 이상이 되는데, 이 때문에 백자(百子)의 의미를 띠게 되어 자손이 많음을 나타내는 매우 길상적인 물건으로 간주되었다.

궁궐별 궁궐 장식

장식 및 문양
해당 글 제목
_쪽수

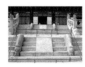

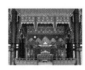

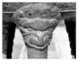

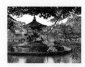

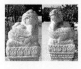
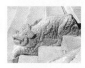

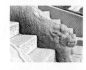
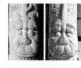
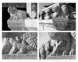

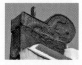
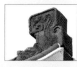
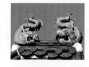

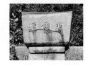

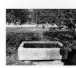
궁궐별 궁궐 장식

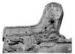
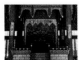

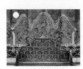

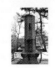
궁궐별 궁궐 장식

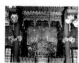

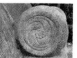
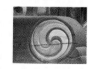

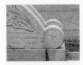
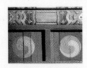

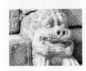

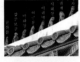

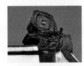

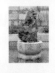

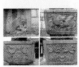

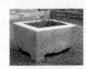

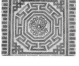

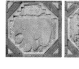

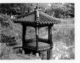

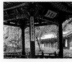

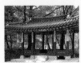

_기타

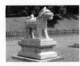

참고문헌

사전辭典 · **사전**事典 · **사서**史書

『고려사절요』高麗史節要

『동양사상사전』(유정기 지음, 우문당출판사, 1965)

『사기』史記

『사원』辭源

『사해』辭海

『설문자전』(유정기 지음, 농경출판사, 1972)

『설문해자』說文解字

『조선왕조실록』朝鮮王朝實錄

『후한서』後漢書

고전古典

『논형』論衡

『맹자』孟子

『상학경』相鶴經

『서경』書經

『시경』詩經

『십주기』十洲記

『주역』周易

『한서』漢書

문집文集 · **문헌**文獻

『간이집』簡易集(최립)

『동문선』東文選(서거정 등)

『성호사설』星湖僿說(이익)

『수색집』水色集(허적)

『양곡집』陽谷集(소세양)

『어우야담』於于野譚(유몽인)

『연암집』燕巖集(박지원)

『영재집』泠齋集(유득공)

『완당전집』阮堂全集(김정희)

『일성록』日省錄(정조)

『임하필기』林下筆記(이유원)

『점필재집』佔畢齋集(김종직)

『천문유초』天文類抄(이순지)

『청장관전서』靑莊館全書(이덕무)

『춘정집』春亭集(변계량)

『퇴계선생문집고증』退溪先生文集考證(유도원)

『동궐도』東闕圖

『동궐도형』東闕圖形

『상와도』像瓦圖

『신증동국여지승람』新增東國輿地勝覽

『조선고적도보』朝鮮古蹟圖譜

『증보문헌비고』增補文獻備考

의궤儀軌

『순종효황제산릉주감의궤』純宗孝皇帝山陵主監儀軌(한국학중앙연구원 장서각 소장)

『중화전영건도감의궤』中和殿營建都監儀軌 『인정전중수의궤』仁政殿重修儀軌 『효종빈전도감의궤』孝宗殯殿都監儀軌(규장각 한국학연구원 소장)

단행본單行本·잡지雜誌

김동현, 『한국고건축단장 상·하』, 통문관, 1977.

김희영 편역, 『중국고대신화』, 육문사, 1993.

안천, 『일월오악도 3』, 교육과학사, 2002.

장기인, 『한국건축사전』, 보성문화사, 1985.

허균, 『사료와 함께 새로 보는 경복궁』, 한림미디어, 2005.

___, 『십이지의 문화사』, 돌베개, 2010.

___, 『서울의 고궁 산책』, 새벽숲, 2010.

『궁궐 주련의 이해』, 문화재청, 2006.

『궁궐 현판의 이해』, 문화재청, 2006.

『별건곤』 제23호, 개벽사, 1929. 9.

논문論文

명세나, 「조선시대 오봉병 연구: 흉례도감의궤기록을 중심으로」, 이화여대 대학원 석사학위논문, 2007.

박정인, 「조선시대 궁궐잡상의 조형적 특징에 관한 연구」, 공주대 교육대학원 석사학위논문, 2006.

박희용, 「궁궐 정전 당가의 형식과 공간구조」, 『서울학연구』 제33호, 서울시립대학교 서울학연구소, 2008 겨울.

외서外書

井出季和太, 『萬支習俗奇習考』, 平野書房, 1935.

李玉明 主編, 『山西古建築通覽』, 山西人民出版社, 1986.

野岐誠近, 『中國吉祥圖案』, 衆文圖書股份有限公司, 1987.

찾아보기